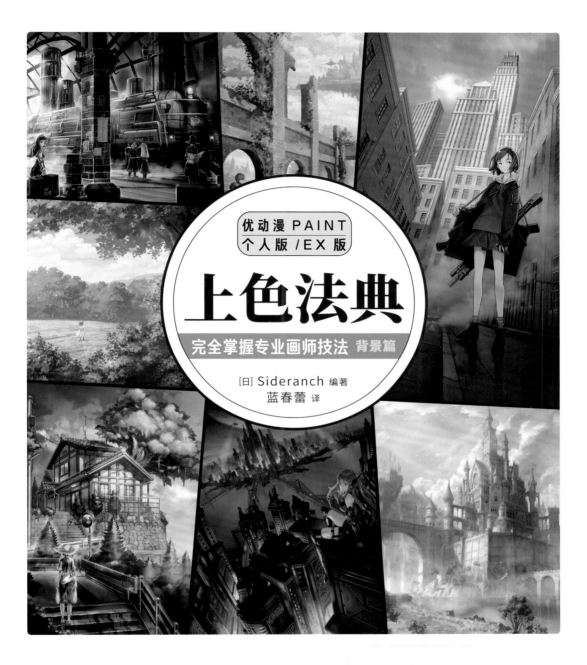

优动漫 PAINT
个人版 /EX 版

上色法典

完全掌握专业画师技法 背景篇

[日] Sideranch 编著

蓝春蕾 译

中国广播影视出版社

前言

非常感谢您购买《上色法典：完全掌握专业画师技法背景篇》。

本书专注于数码插画中绘制背景的过程及技法讲解。有些读者可以画出人物却不擅长绘制背景，书中便向这类读者以及具备中级插画水平并希望完成单幅插画的人群讲解多种绘制精美背景的技法，并详细记载图层及笔刷的设置、配色的 RGB 数值等内容，帮助读者还原绘制效果。

本书主要解说四名画师七种风格的绘制技法，在讲解每幅插画的创作过程中，只说明使用绘图软件时的关键步骤。另外，本书在角色绘制方面的解说较少，您可以配合与本书同系列的《上色法典：完全掌握专业画师技法角色篇》阅读了解更多内容。

本书刊载的所有插画均在优动漫 PAINT（个人版）软件中绘制而成。随书附赠的特典为电子版分层插画成稿和专业画师的自定义笔刷数据，可结合本书内容作为参考。

本书通过详细解说专业画师的技巧，帮助你提高容易让人产生畏难心理的背景绘制水平。在不断模仿未知的技法和自己喜欢的上色技法时，一定能发现让插画更加精美的新方法。

希望这本书能帮助你找到理想的背景绘制方法。

编者

INDEX
●●●●●●●●●● 目录

吉川|aki

电鬼

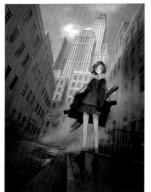

吉田诚治

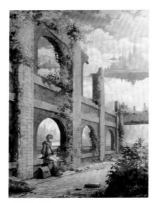

吉川aki

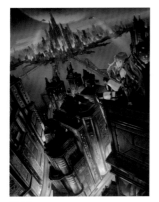

电鬼

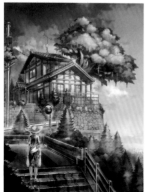

Zenji

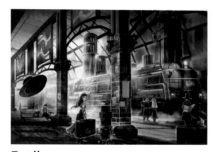

Zenji

关于操作指令

本书中记载的操作指令均为
Windows版本，macOS版本和
iPad版本 见右表

Windows	macOS
Alt键	Option键
Ctrl键	Command键
Enter键	Return键
Backspace键	Delete键
单击鼠标右键	按下Control键同时单击鼠标

本书的使用方法

本书用图片来解说绘制背景的方法，可以通过每个步骤使用的工具、图层、描画色来了解绘制的过程。

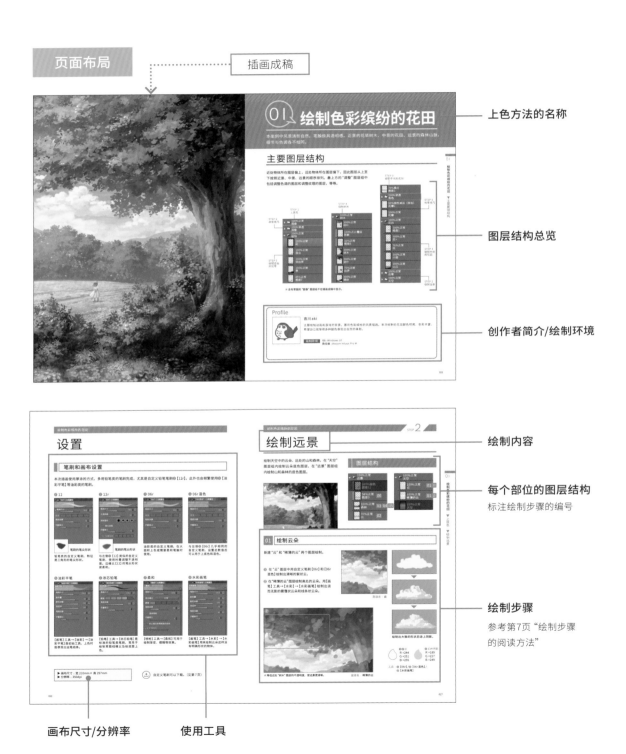

页面布局

插画成稿

上色方法的名称

图层结构总览

创作者简介/绘制环境

绘制内容

每个部位的图层结构
标注绘制步骤的编号

绘制步骤
参考第7页"绘制步骤
的阅读方法"

画布尺寸/分辨率

使用工具

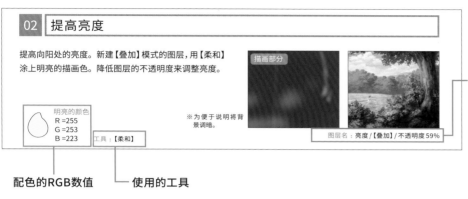

02 提高亮度

提高向阳处的亮度。新建【叠加】模式的图层，用【柔和】涂上明亮的描画色。降低图层的不透明度来调整亮度。

明亮的颜色
R =255
G =253
B =223

工具：【柔和】

※为便于说明将背景调暗。

图层名：亮度／【叠加】／不透明度59%

配色的RGB数值 **使用的工具**

绘制时的图层名称和设置

按照【图层名：名称/混合模式/不透明度】的顺序记录图层设置。当混合模式为【正常】、不透明度为100%时，只记录图层的名称。

下载赠品的方法

https://www.udongman.cn/transferpage?id=303

读者可从上述网址中"领取赠品"的页面下载本书中使用的自定义笔刷、自定义颜色套组、分层插画成稿、练习专用线稿的数据，需按照画面中的指示操作。使用数据时应先阅读【必读.txt】文件。

※下载时，需注册优动漫平台账号。

※赠品仅限购买本书的读者使用。

※赠品文件适用于优动漫PAINT（个人版）Ver1.8.5软件。

※作者、出版社对赠品文件运行后产生的结果概不负责，请用户自行承担责任。

赠品数据的使用方法

解压已下载的压缩文件【下载特典.zip】（解压时需要解压软件），选择解压后的文件夹中需要使用的赠品数据，载入优动漫PAINT（个人版）即可。

自定义笔刷可以拖拽至【子工具】面板中使用。❶

自定义颜色套组可以拖拽至【色板】面板中使用。❷

BASIC 01 背景的基础知识

讲解绘制背景的基础知识，包括体现纵深感的方法和保证构图平衡的窍门。

远景、中景和近景

若想表现出背景的纵深感，就需要在观察景色的时候，意识到从视点到物体之间的距离不同，看到的样子也会不同。通过把近处的物体画得清晰细致，以及减少远处物体在画面中的细节，塑造反差，就能表现出纵深感。

一般来说，描绘的景色可以分为远景（远处的景色）、中景（稍远一些的景色）和近景（近处的景色）。

远景
指最远处的景色。降低色彩饱和度，使之变淡。只大致画出轮廓，不表现细节。

中景
比近景省略一些细节描绘，色彩也比近景略淡。

近景
离得越近的景色，颜色越鲜艳，细节部分也画得更清晰。

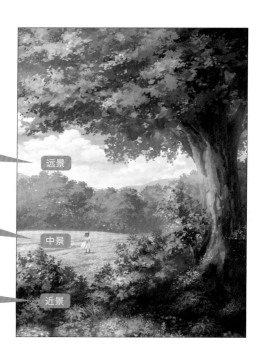

POINT!

空气远近法

"空气远近法"是一种描绘远处景色的方法。使其因受大气影响而变得朦胧、泛蓝。这也是一种表现纵深感的绘画方法，可以与远景、中景、近景一起使用。

远处的景色看起来是蓝色的。

保证构图稳定

摄影中有一个经常使用的技巧——三分法，指用线条将画面的纵向、横向各分为三份后再进行构图。根据线条决定水平线的位置，或者在线条交叉处放置物体，很容易保证构图稳定。记住这个方法对绘画也有帮助。

具备空间意识

绘制空间的方法不同，描绘出的画面给人的感觉也不同。天空和开放场所等大面积的空间给人一种开阔感，而高楼、墙壁、树林等遮蔽空间物体众多的构图则会给人一种压迫感和闭塞感。除非有意为之，否则在遮蔽空间的物体过多时，应在构图中画出与大面积空间相连的部分，表现出通透感（让人觉得能看清远处的景色）。

用俯瞰拓展空间
构图的角度会使人对空间的感觉完全不同。图中高楼林立，但俯瞰建筑群的构图拓展了视野，避免了压迫感的产生。

营造通透感
图中四周都是遮蔽空间的建筑物，但画面中能清晰地看到远景中广阔的空间，给人一种通透感。特意用亮色描绘远景，能很大程度上缓和建筑物给人的压迫感。

BASIC 02

透视画法

透视画法是表现物体远近的方法之一。在此大致说明一下绘制背景时经常使用的透视画法。

透视画法中有消失点

在透视画法中，一定有消失点。
将铁路图（图A）用透视画法重画后，就变成了图B。这时，铁轨交汇在地平线上消失的一点便为消失点。
实际上平行的线条在地平线上相交于消失点，这便是透视画法的特征。

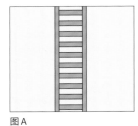

图A

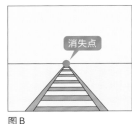

图B

视平线

使用透视画法时还需要牢记视平线。
视平线体现了视点的高度。在一点透视和两点透视中，消失点就位于视平线上。

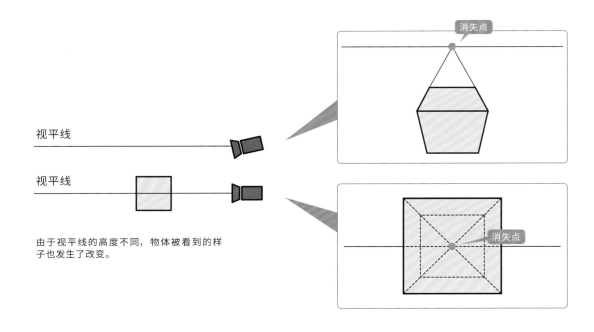

视平线

视平线

由于视平线的高度不同，物体被看到的样子也发生了改变。

一点透视

"一点透视"是指只有一个消失点的透视画法。主要使用与消失点相交的线，以及与地平线垂直或平行的线绘制而成。

可以用于绘制走廊、房间等室内区域。

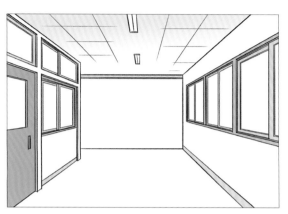

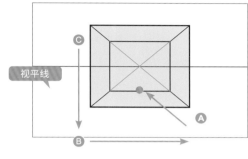

Ⓐ 与消失点相交的线
Ⓑ 与视平线平行的线
Ⓒ 与视平线垂直的线

两点透视

"两点透视"是指用两个消失点绘图的透视画法。其特征为使用与地平线垂直的竖线，能够表现出左右两侧的纵深。

可以用于绘制从一定角度看到的立方体,比如建筑物的外观。

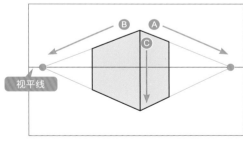

Ⓐ 与右侧消失点相交的线
Ⓑ 与左侧消失点相交的线
Ⓒ 与视平线垂直的线

三点透视

"三点透视"通过倾斜视角，表现仰视或俯视物体时产生的高度失真效果。在两点透视的图中加入第三个消失点就会变成三点透视，当第三个消失点位于上方时为仰视构图，位于下方时则为俯视构图。

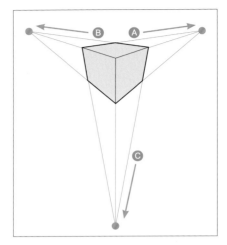

Ⓐ 与右侧消失点相交的线
Ⓑ 与左侧消失点相交的线
Ⓒ 与高度方向的消失点相交的线

POINT!

在透视画法中需要注意的问题

有两个以上消失点时，如果消失点之间距离过近，透视很容易变得不自然。此外，使用三点透视的仰视构图时，视平线下方失真较为严重，需要注意。

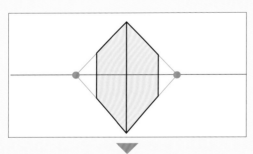

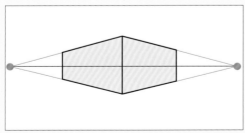

消失点之间距离较大时，透视图显得更自然。

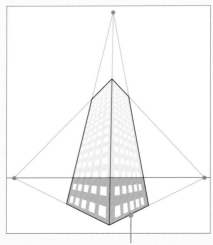

使用三点透视时，视平线下方失真严重。

BASIC 03 透视尺

透视尺是优动漫PAINT（个人版）内置的尺子功能之一。使用透视画法作画时，透视尺可以提高作画速度。

新建透视尺

用【图层】菜单→【尺子/格子框】→【新建透视尺】创建
透视尺。也可以用【尺子】子工具→【透视尺】创建透视尺。

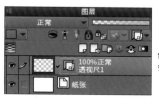

创建透视尺的图层
会显示尺子图标。

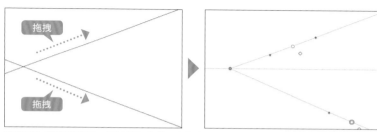

拖拽两次【透视尺】子工具绘制两条线，在相交处加上消失点。
用【操作】子工具→【对象】点击绘制的透视线条，可显示出操作手柄等工具。

切换显示范围

用【图层】面板的【设置尺子的显示范围】可以限制
透视尺显示的范围。如选择【仅在正在编辑时显示】，
只有编辑设置透视尺的图层时，透视尺才会显示出
来。
如果不想显示透视尺，可以取消所有勾选。

设置尺子的显示范围

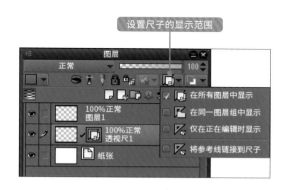

对齐到透视尺

创建透视尺后，命令栏的【吸附于特殊尺】会
自动开启，画线时线条会自动与透视尺对齐。
需要关闭对齐功能时，只需关闭【吸附于特殊
尺】即可。

透视尺各个部分的名称

透视尺的所有手柄

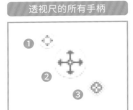

❶ 移动【透视尺整体手柄】
　可拖拽移动【透视尺整体手柄】。

❷ 移动透视尺
　可拖拽移动透视尺。

❸ 对齐透视尺的状态切换
　可切换对齐透视尺的状态的开关。

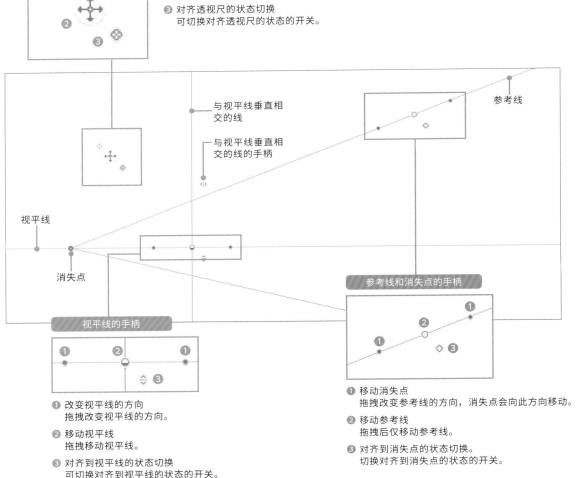

与视平线垂直相
交的线

与视平线垂直相
交的线的手柄

参考线

视平线

消失点

视平线的手柄

❶ 改变视平线的方向
　拖拽改变视平线的方向。

❷ 移动视平线
　拖拽移动视平线。

❸ 对齐到视平线的状态切换
　可切换对齐到视平线的状态的开关。
　仅在【一点透视】中显示。

参考线和消失点的手柄

❶ 移动消失点
　拖拽改变参考线的方向，消失点会向此方向移动。

❷ 移动参考线
　拖拽后仅移动参考线。

❸ 对齐到消失点的状态切换
　切换对齐到消失点的状态的开关。

BASIC 04 常用功能

优动漫PAINT（个人版）具备各种各样的功能，在此主要介绍几种本书案例绘制过程中经常使用的功能。

创建剪贴蒙版

点击【创建剪贴蒙版】后，只能在下方图层的不透明部分（被绘制的部分）中绘图。绘制阴影时为了避免超出下方图层的区域上色，可以用到【创建剪贴蒙版】的功能。

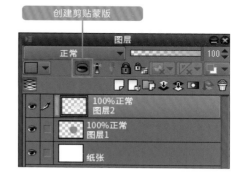

创建剪贴蒙版

下方图层的描画部分

在【创建剪贴蒙版】的图层中绘图。

POINT!

限制效果的范围

【创建剪贴蒙版】可以限制混合模式下的效果与色调调整的范围。比如，在设置混合模式的图层中加光效时，可以通过【创建剪贴蒙版】将效果的范围限制在蒙版图层中。

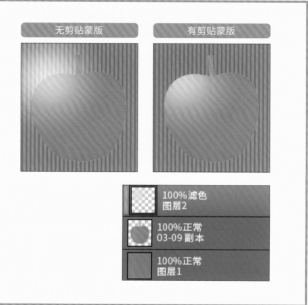

无剪贴蒙版　　　有剪贴蒙版

锁定透明像素

开启【图层】面板的【锁定透明像素】后，所在图层只有不透明部分可以绘图。需要改变已上色部分的颜色时较为实用。

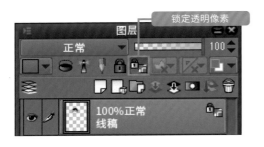

色调调整图层

用【图层】菜单→【新建色调调整图层】可以创建色调调整图层。

色调调整图层的优势在于完成设置后可以重新编辑，用起来十分便捷。

【曲线】和【色阶】在收尾阶段经常使用，需要牢记。

双击图标可以重新编辑色调调整的设置。

色阶

移动【阴影输入】、【中间调输入】、【高光输入】可以调整明暗。右移调亮，左移调暗。

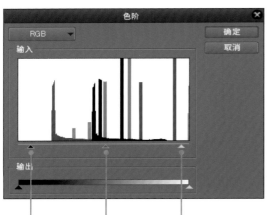

阴影输入
调整最暗的颜色。

中间调输入
调整中等亮度的颜色。

高光输入
调整最亮的颜色。

曲线

可以比【色阶】更细致地调节明暗。调整对比度时可以将曲线调至S形曲线。

控制点
单击创建控制点，拖拽移动。

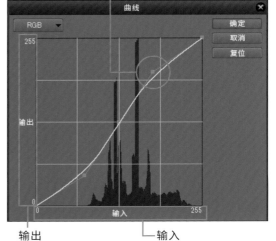

输出
表示设置后颜色亮度的数值。位置越偏上，色调调整后的颜色越亮。

输入
表示设置前颜色亮度的数值。位置越偏右，表示颜色越亮。

图层蒙版

图层蒙版可以隐藏一部分图层。由于可以在保留原本图像的同时编辑显示区域，擦除部分图像时也不用担心会失误。描画类的工具也可以创建图层蒙版。用【橡皮擦】工具和选择透明色的笔刷编辑时，就能创建隐藏区域。此外，如选择透明色以外的颜色作为描画色，用【钢笔】工具和【喷枪】工具编辑时可增加显示区域。

创建图层蒙版
单击【图层】面板的【创建图层蒙版】可以新建图层蒙版。

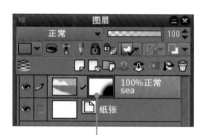

图层蒙版图标
编辑图层蒙版时，需要选择图层蒙版图标。选中的图标四周会显示方框。

用笔刷编辑
可以用能够表现颜色深浅的笔刷编辑图层蒙版的范围。
上图为用选择透明色的【喷枪】工具→【柔和】新建的图层蒙版示例。
棋盘式纹理的部分为图层蒙版。

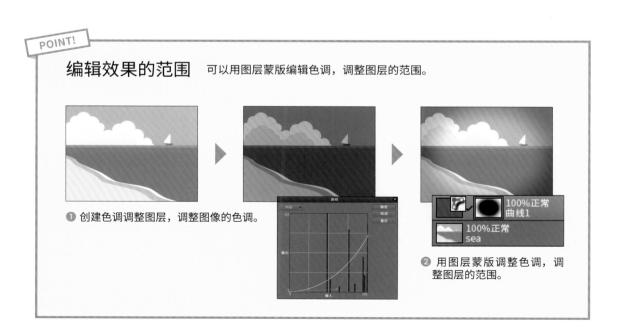

POINT!

编辑效果的范围
可以用图层蒙版编辑色调，调整图层的范围。

❶ 创建色调调整图层，调整图像的色调。

❷ 用图层蒙版调整色调，调整图层的范围。

混合模式

混合模式是混合所在图层与下方图层颜色的功能。在此介绍几种常用且具有代表性的混合模式。

设置混合模式的方法

在【图层】面板中可以设置混合模式。
需要调整混合模式的效果时，可以降低图层的不透明度。

混合模式　　　图层不透明度

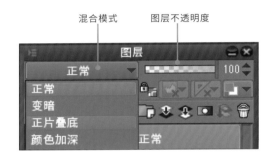

调暗颜色的模式

【正片叠底】、【颜色加深】和【线性加深】使图层与下方图层混合后颜色变暗。常用的【正片叠底】可以使颜色在保留下方图层色调的基础上变暗，多用于绘制阴影。

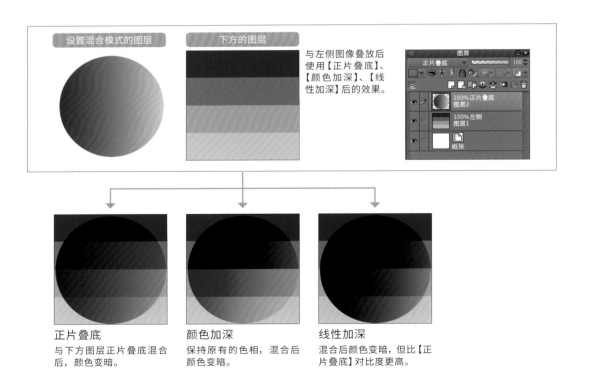

设置混合模式的图层　　　下方的图层

与左侧图像叠放后使用【正片叠底】、【颜色加深】、【线性加深】后的效果。

正片叠底
与下方图层正片叠底混合后，颜色变暗。

颜色加深
保持原有的色相，混合后颜色变暗。

线性加深
混合后颜色变暗，但比【正片叠底】对比度更高。

调亮颜色的模式

使混合模式【滤色】、【颜色减淡】、【线性减淡（添加）】等与下方图层混合后颜色变亮。想要稍微调亮时可以用【滤色】，【颜色减淡】和【线性减淡（添加）】会使颜色大幅变亮，在表现强光时使用。

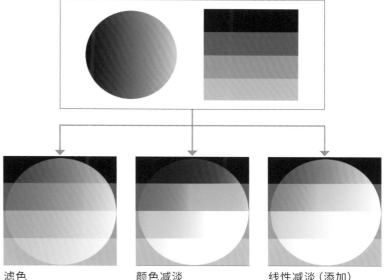

滤色
混合后颜色变亮。与【正片叠底】相反的混合模式。

颜色减淡
保持原有的色相，颜色变亮。类似的模式【颜色减淡（发光）】，在颜色混合后使不透明度低的部分更加明亮。

线性减淡（添加）
混合后颜色大幅变亮。类似的模式【线性减淡（发光）】，在图层混合后使不透明度低的部分更加明亮。

叠加

【叠加】混合模式使明亮的颜色更亮，暗沉的颜色更暗。由于可以保留下方图层的对比度效果，可在改变色调时使用。

POINT!

笔刷的混合模式

可以在【子工具高级选项】面板的【墨水】分类中设置笔刷的混合模式。比如【钢笔】工具→【马克笔】→【签字笔】的初始状态为【正片叠底】模式。

绘制色彩缤纷的花田

本案例中风景清新自然，笔触极具透明感。近景的花草树木、中景的花田、远景的森林山脉，细节与色调各不相同。

主要图层结构

近处物体所在图层偏上，远处物体所在图层偏下，因此图层从上至下按照近景、中景、远景的顺序排列。最上方的"调整"图层组中包括调整色调的图层和调整纹理的图层，等等。

STEP 3
绘制中央的花田

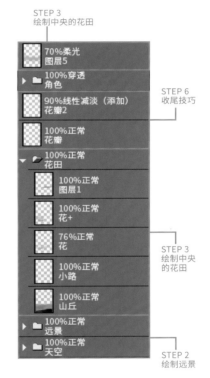

STEP 6
收尾技巧

STEP 3
绘制中央的花田

STEP 2
绘制远景

STEP 4
绘制树木

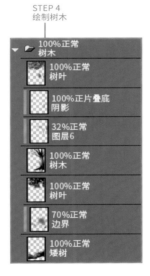

STEP 1
上底色

STEP 6
收尾技巧

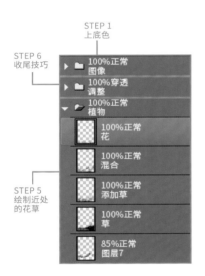

STEP 5
绘制近处的花草

※ 含有草图的"图像"图层组不在插画成稿中显示。

Profile

吉川 aki

主要绘制动画和游戏的背景，喜欢色彩缤纷的风景插画。本次绘制的花田颜色明亮、色彩丰富，希望自己能够用多种颜色表现出自然的美丽。

绘制环境　**OS** : Windows 10
数位板 : Wacom Intuos Pro M

设置

笔刷和画布设置

本次插画使用厚涂的方式，多用铅笔类的笔刷完成，尤其是自定义铅笔笔刷❷【12r】。此外也会频繁使用❺【油彩平笔】等油彩类的笔刷。

❶ 12

笔刷的笔尖形状

铅笔类的自定义笔刷，特征是三角形的笔尖形状。

❷ 12r

笔刷的笔尖形状

与左侧❶【12】类似的自定义笔刷，使用时需调整不透明度。边缘比【12】的笔尖形状更柔和。

❸ 06r

油彩类的自定义笔刷，在大面积上色或需要柔和笔触时使用。

❹ 06r混色

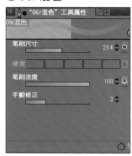

与左侧❸【06r】几乎相同的自定义笔刷，设置此数值后可以用于上底色和混色。

❺ 油彩平笔

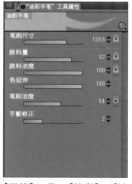

【画笔】工具→【油彩】→【油彩平笔】是初始工具，上色时能表现出运笔线条。

❻ 浓芯铅笔

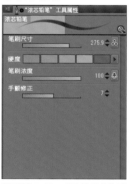

【铅笔】工具→【浓芯铅笔】是标准的铅笔类笔刷，常用于绘制草图线稿以及给底图上色。

❼ 柔和

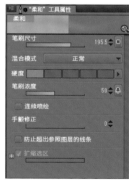

【喷枪】工具→【柔和】可用于绘制渐变、模糊等效果。

❽ 水彩画笔

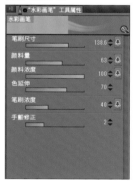

【画笔】工具→【水彩】→【水彩画笔】用来绘制云朵这样没有明确形状的物体。

▶ 画布尺寸：宽 210mm× 高 297mm
▶ 分辨率：350dpi

 自定义笔刷可以下载。（见第7页）

上底色

在草图中定下构图和物体，根据预想中的成稿给草图上底色，绘制底图。

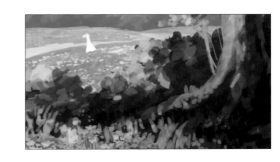

01 在草图中定下构图

考虑大致的构图，绘制草图。广阔的花田中有一名女孩子，近处长有树木花草，远处是森林。

线稿
R =56
G =68
B =73

背景
R =123
G =205
B =240

工具：【浓芯铅笔】

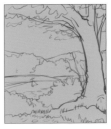

图层名：图层2

02 绘制天空的渐变色

一点一点改变颜色，用【喷枪】工具→【柔和】画出天空的渐变色。

天空1
R =37
G =84
B =179

天空2
R =125
G =193
B =240

天空3
R =203
G =248
B =254

天空4
R =160
G =236
B =249

天空5
R =144
G =207
B =235

工具：【柔和】

图层名：天空

POINT!

关于渐变色

天空的渐变色不仅是明暗发生变化，色相也会经过【略带紫色的蓝色】→【蓝色】→【略带绿色的蓝色】一系列的改变。

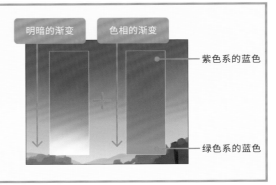

明暗的渐变　　色相的渐变

紫色系的蓝色

绿色系的蓝色

03 | 分图层上色

大致分为几个图层，按照物体间的区分涂上不同的颜色，明确整体效果。用【铅笔】
工具→【浓芯铅笔】或者【画笔】工具→【油彩】→【油彩平笔】大面积上色。

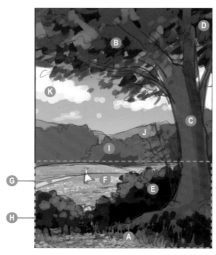

线稿保存在此处，处于
隐藏状态。

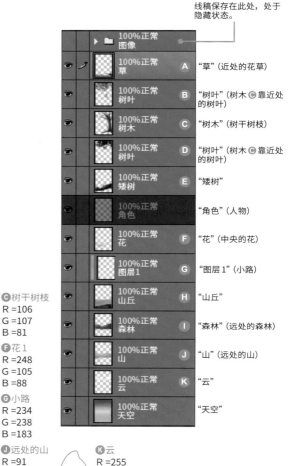

		100%正常 图像	
		100%正常 草	A "草"（近处的花草）
		100%正常 树叶	B "树叶"（树木 C 靠近处 的树叶）
		100%正常 树木	C "树木"（树干树枝）
		100%正常 树叶	D "树叶"（树木 C 靠近处 的树叶）
		100%正常 矮树	E "矮树"
		100%正常 角色	"角色"（人物）
		100%正常 花	F "花"（中央的花）
		100%正常 图层1	G "图层1"（小路）
		100%正常 山丘	H "山丘"
		100%正常 森林	I "森林"（远处的森林）
		100%正常 山	J "山"（远处的山）
		100%正常 云	K "云"
		100%正常 天空	"天空"

A B 树叶1 R =57 G =110 B =49	A B 树叶2 R =83 G =154 B =86	D 树叶3 R =25 G =65 B =56	C 树干树枝 R =106 G =107 B =81
E 矮树1 R =88 G =145 B =75	E 矮树2 R =45 G =81 B =39	E 矮树3 R =20 G =51 B =51	F 花1 R =248 G =105 B =88
F 花2 R =209 G =114 B =208	F 花3 R =255 G =212 B =35	F 花4 R =227 G =162 B =87	G 小路 R =234 G =238 B =183
H 山丘 R =139 G =188 B =138	I 森林1 R =49 G =132 B =131	I 森林2 R =42 G =105 B =104	J 远处的山 R =91 G =177 B =230

K 云
R =255
G =255
B =255

工具：【浓芯铅笔】/
【油彩平笔】

04 | 大致区分明暗

创建【叠加】模式的图层，
用【喷枪】工具→【柔和】涂
上明亮的颜色，提高一部分
区域的亮度。继续创建【正
片叠底】模式的图层，用【柔
和】绘制大致的阴影。

	100%叠加 图层4
	100%正片叠底 图层3
	100%正常 草

明亮的颜色
R =255
G =253
B =223

阴影
R =120
G =160
B =218

工具：【柔和】

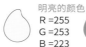

图层名：图层4/【叠加】 图层名：图层3/【正片叠底】

05 复制表现明暗的图层，置于各个图层的上方

点击【复制图层】，复制步骤 04 中新建的【叠加】图层和【正片叠底】图层，置于"草""树叶""树木""矮树"图层的上方，点击【创建剪贴蒙版】，使其效果仅作用于近处树木和草丛上。达到较好的明暗效果后，合并表现明暗效果的图层和用于创建蒙版的图层。

06 增加纹理，丰富色调

【复制】(Ctrl+C) 和【粘贴】(Ctrl+V) 其他文件中创建的自制纹理图像（详见第 46 页），设为【叠加】模式，丰富画面的色调。为各个图层【创建剪贴蒙版】，加入纹理，通过改变图层的不透明度来调整纹理的深浅。一般而言，画面越接近远景，不透明度越低。此外，天空不需要叠加纹理。调整结束后，合并纹理图层和用于创建剪贴蒙版的图层。

保存涂满各种颜色的图像后创建的自制纹理。纹理中随机使用的颜色能丰富画面的色调。

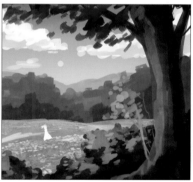

07 给森林加上蓝色

给远景的森林加上天空的蓝色。在"森林"图层上方新建【柔光】模式的图层，用【油彩平笔】涂上天空的颜色。上色后，点击【向下合并】，合并【柔光】模式的图层和"森林"图层。

天空的颜色
R =92
G =192
B =208

工具：【油彩平笔】

图层名：森林

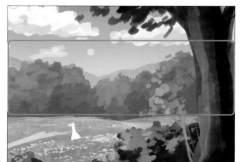

08 给树叶上色

添加近处的树叶，用【吸管】(Alt) 选取亮色和暗色作为描画色，用【浓芯铅笔】和【油彩平笔】上色，增强明暗对比。

亮色
R =166
G =211
B =158

暗色
R =16
G =45
B =48

工具：【浓芯铅笔】/【油彩平笔】

图层名：树叶

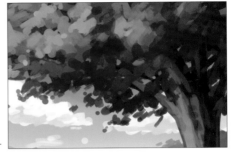

09 增加纹理

❶ 在"草""树叶""树木"图层上方，按照步骤 06（详见第25页）的方式插入另一种纹理，设置为【叠加】模式，并【创建剪贴蒙版】，通过降低图层的不透明度来调整纹理的深浅。在不希望显示纹理的地方涂上蓝色，消除纹理的效果。

❷ 在每个图层上都新建【叠加】模式的图层并【创建剪贴蒙版】，然后用【油彩平笔】涂上亮色。

❸ 将步骤❶和步骤❷中的图层与"草""树叶""树木"图层合并。

亮色
R =255
G =253
B =223

工具：【油彩平笔】

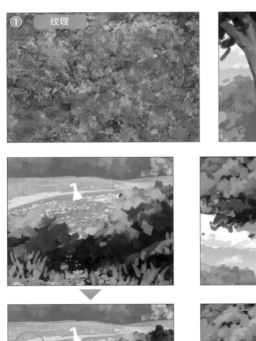

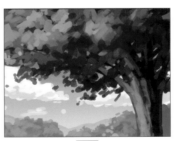

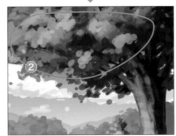

绘制远景

绘制天空中的云朵、远处的山和森林。在"天空"图层组内绘制云朵底色图层，在"远景"图层组内绘制山和森林的底色图层。

图层结构

100%正常
远景
　100%颜色
　图层11

　54%正常
　图层3　　06

　100%正常
　森林　　03 04 05

　70%正常
　山　　02

100%正常
天空
　100%正常
　云　　01 ①

　100%正常
　稀薄的云　　01 ②

　100%正常
　天空

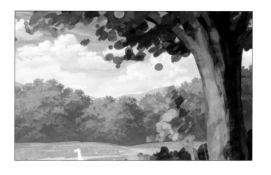

01 | 绘制云朵

新建"云"和"稀薄的云"两个图层绘制。

① 在"云"图层中用自定义笔刷【06r】和【06r混色】绘制出清晰的絮状云。

② 在"稀薄的云"图层绘制高处的云朵。用【画笔】工具→【水彩】→【水彩画笔】绘制出淡而无影的雾霭状云朵和线条状云朵。

图层名：云

绘制出大致的形状后涂上阴影。

※降低近处"树木"图层的不透明度，使远景更清晰。　　　　　图层名：稀薄的云

❶❷云
R =244
G =251
B =255

❶云的阴影
R =189
G =227
B =249

工具：❶【06r】/❶【06r混色】/
❷【水彩画笔】

02 | 绘制远处的山

用【06r】大致描绘出山的轮廓。将不透明度调低至
70%，与天空融为一体。

山
R =163
G =219
B =242

工具：【06r】

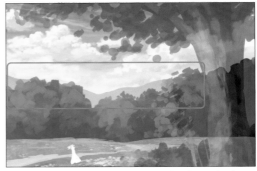

图层名：山 / 不透明度70%

03 | 绘制森林

用【画笔】工具→【油彩】→【油彩
平笔】绘制森林。由于森林在远处，
所以不需要把一棵棵树木画出来，
绘制整体色块即可。

新建【正片叠底】模式的图层并【创
建剪贴蒙版】绘制阴影。绘制完成
后，点击【向下合并】，合并【正片
叠底】模式的图层和"森林"图层。

森林
R =122
G =208
B =212

森林的阴影
R =75
G =166
B =170

工具：【油彩平笔】

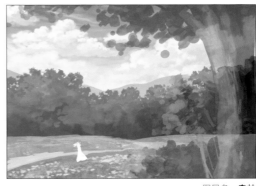

图层名：森林

04 | 绘制森林的亮部

增加明亮的部分。用【吸管】(Alt) 选取森
林中较为明亮的颜色，大致上色。

明亮的颜色
R =126
G =216
B =225

工具：【油彩平笔】

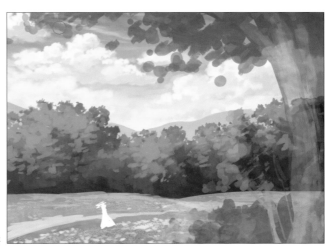

图层名：森林

05 调整森林的颜色

用铅笔类的自定义笔刷【12r】调整简略上色的部分。将【12r】笔刷的不透明度调至80%，上色时用【吸管】(Alt) 选取周围的颜色，注意保持步骤 03～04 中绘制的明暗效果。

森林1
R =53
G =146
B =162

森林2
R =68
G =153
B =164

森林3
R =86
G =170
B =183

工具：【12r】

图层名：森林

06 模糊森林和花田的边界

如果远处的景色色彩分明，就无法体现出层次感，因此需要模糊森林和近处花田的边界。

新建图层，【创建剪贴蒙版】。用【吸管】(Alt) 选取天空的颜色，在森林和花田的边界处用【喷枪】工具→【柔和】上色，模糊边界。

降低图层的不透明度，避免上色过深。

天空的颜色
R =135
G =206
B =239
工具：【柔和】

	54%正常 图层3
	100%正常 森林

图层名：图层3/不透明度54%

绘制中央的花田

在画面中央绘制山丘和花田。

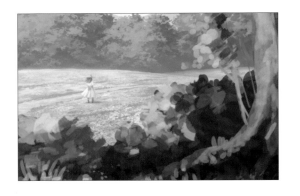

图层结构

▨	70%柔光 图层5	05
▶ ▨	100%穿透 角色	
▨	90%线性减淡（添加） 花瓣2	
▨	100%正常 花瓣	

▼ ▨	100%正常 花田	
▨	100%正常 图层1	04
▨	100%正常 花+	02 03
▨	76%正常 花	02
▨	100%正常 小路	01 ②
▨	100%正常 山丘	01 ①

01　绘制山丘

隐藏"花"图层，从山丘开始画起。

❶用【画笔】工具→【油彩】→【油彩平笔】调整山丘形状，
　整体重新上色。用【吸管】(Alt)选取颜色，绘制横向线条。
　由于大部分区域被花遮挡住，所以不需要画出细节。

❷用【油彩平笔】调整小路的颜色。

图层名：小路

图层名：山丘

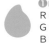
❶山丘1
R =119
G =215
B =201

❶山丘2
R =111
G =174
B =100

❷小路
R =218
G =222
B =160

工具：❶❷【油彩平笔】

02 用色块绘制花朵

降低"花"图层的不透明度作底图，在上方
新建"花+"图层，重新绘制花朵。以上过底
色的花朵草图为底图，在上方图层补充添加。
山丘上和森林里的花同样不需要一朵一朵都
画出来，涂上色块即可。
使用的工具为自定义笔刷【12】和将笔刷的
不透明度调至80%的【12r】。

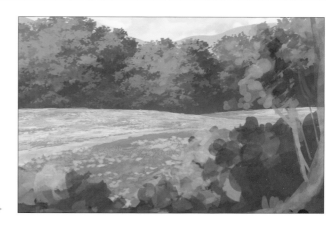

图层名：花+

粉色
R＝245
G＝190
B＝195

蓝色
R＝160
G＝234
B＝248

紫色
R＝221
G＝166
B＝224

绿色
R＝185
G＝211
B＝107

黄色
R＝242
G＝227
B＝67

橘色
R＝247
G＝175
B＝89

工具：【12】/【12r】

03 用圆点绘制花朵

在近处加上亮色。用【吸管】(Alt) 选取颜色，
加上明亮的圆点。

明亮颜色1
R＝249
G＝231
B＝220

明亮颜色2
R＝219
G＝249
B＝255

明亮颜色3
R＝249
G＝252
B＝157

工具：【12r】

图层名：花+

POINT!

花朵的模样

从侧面看时，花朵呈扁平状。若要表现出远处
花朵的扁平状，可通过绘制横线实现。
另一方面，近处的花则用圆点绘制，表现出从
上方观察花时呈现的色块状。

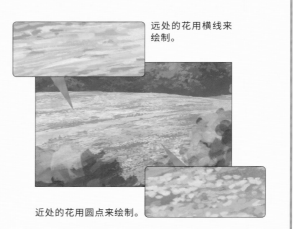

远处的花用横线来
绘制。

近处的花用圆点来绘制。

从侧面看的花

从上方看的花

04 调整色调

新建图层，用【喷枪】工具→【柔和】稍微调整色调。在右侧加上类似森林颜色的冷色，增强层次感。左侧加上花田的黄色，给人明亮的感觉。

图层名：**图层1**

描画部分

 黄色
R =255
G =242
B =172

 冷色
R =72
G =135
B =149 工具：【柔和】

05 营造距离感

在花田的深处附近增加距离感。
新建【柔光】模式的图层，用【柔和】笔刷涂上淡蓝色，增加蓝色调和亮度。上色之后，将图层的不透明度降低至70%。
营造一种越远的地方带有天空的颜色越深的感觉。

 淡蓝色
R =140
G =200
B =232

工具：【柔和】

描画部分

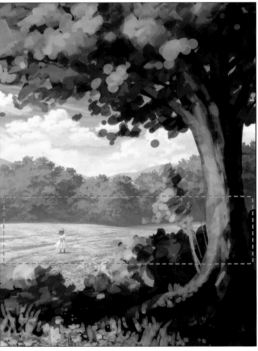

图层名：**图层5**/【柔光】/不透明度70%

绘制树木

在"树木"图层组的图层里绘制近处的树木和矮树。

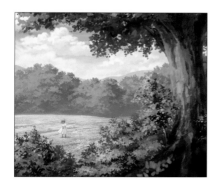

图层结构

01 绘制矮树

先从矮树开始画。绘制时将自定义笔刷【12r】的笔刷不透明度调至80%。

❶树叶1
R =38
G =70
B =73

❷树叶2
R =162
G =226
B =117

❷树叶3
R =121
G =195
B =142

❷树叶4
R =113
G =152
B =100

工具：【12r】

❶绘制时注意整体的形状。上色时不要将树叶的所有范围都涂满，而要在各处都留有空隙，透出远处的景色，避免树叶的色块给人一种厚重的感觉。

❷将明亮的绿色设置为描画色，用【12r】添加上因反光变亮的树叶。

留出通透的部分，避免给人一种厚重的感觉。

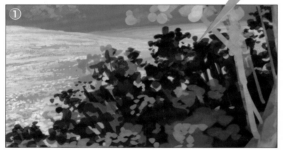

图层名：矮树

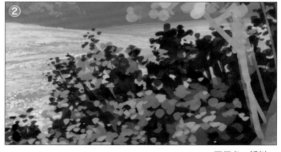

图层名：矮树

① 与绘制矮树时相同，用【12r】调整近处树叶的形状。

② 用【12r】添加树叶，用【吸管】(Alt) 从上色底图中选取描画色。

③ 用【橡皮擦】工具→【硬边】在各处擦除出空隙。

④ 将高饱和度的绿色设为描画色，用【12r】添加树叶。

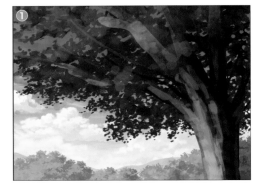

图层名：树叶

①树叶1
R =19
G =55
B =71

②树叶2
R =160
G =206
B =150

②树叶3
R =156
G =191
B =127

②树叶4
R =31
G =67
B =55

④树叶5
R =110
G =188
B =141

④树叶6
R =62
G =152
B =99

④树叶7
R =139
G =171
B =80

④树叶8
R =160
G =183
B =113

工具：①②④【12r】/
③【硬边】

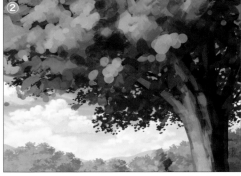

图层名：树叶

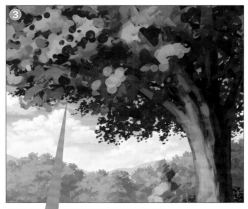

图层名：树叶

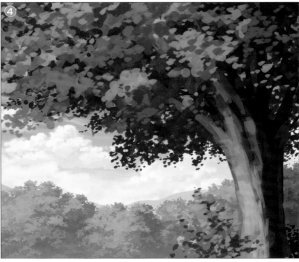

图层名：树叶

03 绘制近处的树木2

用【画笔】工具→【油彩】→【油彩平笔】绘制树干的细节。

树木1
R=42
G=64
B=45

树木2
R=138
G=130
B=95

树木3
R=105
G=116
B=94

树木4
R=157
G=159
B=117

树木5
R=178
G=178
B=130

工具：【油彩平笔】

图层名：树木

04 树木

在"矮树"图层和"树叶"图层上方分别新建一个【叠加】模式的图层，并【创建剪贴蒙版】，用【喷枪】工具→【柔和】涂上明亮的颜色，增强亮度。
上色后，点击【向下合并】，合并【叠加】图层和各自下方的图层。

明亮的颜色
R=255
G=241
B=140

工具：【柔和】

05 丰富色调

在"树叶"（近处树木的树叶）、"树木""矮树"的上方新建【叠加】模式的图层，并【创建剪贴蒙版】，用【柔和】涂上紫色和红色。
按照步骤04的方法处理【叠加】图层，点击【向下合并】，合并【叠加】图层和各自下方的图层。

紫色
R=78
G=66
B=163

红色
R=214
G=56
B=105

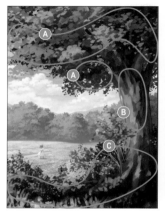

06 绘制矮树的细节

在"矮树"图层中绘制树木的细节。

❶用【吸管】(Alt) 从周围选取颜色大致上色,用
【画笔】工具→【油彩】→【油彩平笔】与已经上
色的部分混合均匀涂抹。

❷在"矮树"图层上方新建图层,将【12r】的笔
刷不透明度调至80%后添加树叶。无需画出
每一片树叶,画出每簇树叶的叶尖和整体形
状即可。再点击【向下合并】合并图层。

图层名:矮树

100%正常
图层6

100%正常
矮树

新建图层,如果添加时出现失误也便于修改。
但图层过多不便于管理,可以在添加成功后
立刻合并图层。

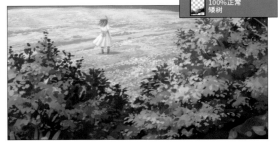

100%正常
矮树

图层名:矮树

❶❷树叶1
R =222
G =237
B =140

❶❷树叶2
R =116
G =154
B =88

❶❷树叶3
R =35
G =55
B =66

工具:❶【油彩平笔】/❷【12r】

07 绘制近处树叶的细节

同样用【12r】绘制近处树叶的细节。过程与步骤06
相同,不过树叶的颜色中要稍微夹杂一些天空的蓝
色,选取蓝绿色作为描画色。

树叶1
R =116
G =207
B =100

树叶2
R =146
G =199
B =189

树叶3
R =37
G =96
B =87

工具:【油彩平笔】/【12r】

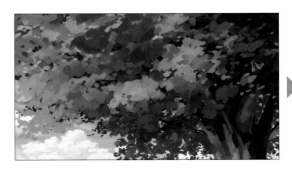

图层名:树叶

08 明确近处树木和矮树的边界

树木和矮树的区分较为模糊，可以在"矮树"上方新建图层并【创建剪贴蒙版】，用【喷枪】工具→【柔和】涂上蓝绿色，使重叠部分的区分更明显。

蓝绿色
R =48
G =136
B =157

工具：【柔和】

描画部分

图层名：边界／不透明度70%

09 添加近处的树木

❶用【画笔】工具→【油彩】→【油彩平笔】绘制树干的细节。

❷在树干的边缘用【柔和】稍微涂上一些类似远处森林和天空的冷色，以免远处的景色显得突兀。降低不透明度，使颜色不要太深。

❸新建【正片叠底】模式的图层，用【油彩平笔】绘制生长在侧面的枝叶的阴影。

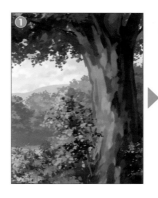

图层名：树木

描画部分

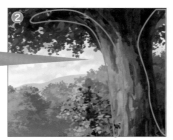

图层名：图层6／不透明度32%

❶树干1
R =194
G =183
B =110

❶树干2
R =170
G =162
B =114

❶树干3
R =97
G =106
B =81

❷冷色
R =126
G =229
B =225

❸阴影
R =126
G =166
B =220

工具：❶❸【油彩平笔】／❷【柔和】

图层名：阴影／【正片叠底】

STEP 5

绘制近处的花草

绘制密集生长在近处的形状多样的花草。

图层结构

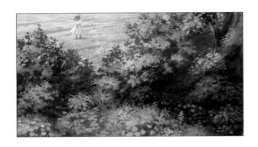

01 绘制近处的植物

❶用【吸管】(Alt) 从底图中选取颜色，用【画笔】工具→
【油彩】→【油彩平笔】大致上色。

❷在"草"图层上方新建图层，用【油彩平笔】加笔。
大概定下草的形状和颜色。右侧树木下方的草在
背阴处，颜色偏暗；左侧的草位于向阳处，颜色
偏亮。

❸加笔后，合并步骤❷中创建的图层和"草"图层。

图层名：草

图层名：草

 ❶草1
R =151
G =188
B =98

 ❶草2
R =92
G =136
B =83

 ❶草3
R =48
G =80
B =55

 ❷草4
R =104
G =153
B =79

❷草5
R =73
G =153
B =79

❷草6
R =41
G =85
B =64

工具：【油彩平笔】

02 增加明暗效果

❶ 在"草"图层上方新建【叠加】模式的图层并【创建剪贴蒙版】，用【油彩平笔】涂上明亮的颜色提高亮度。将不透明度降低至65%调整颜色的深浅。

❷ 合并步骤❶中的图层和"草"图层。

❸ 在"草"图层上方再次新建一个【叠加】模式的图层并【创建剪贴蒙版】，用【油彩平笔】涂上紫色降低亮度。将不透明度降低至40%调整颜色的深浅。

❹ 合并步骤❸中的图层和"草"图层。

❷
65%叠加
图层7

100%正常
草

➤

100%正常
草

❶明亮的颜色
R =255
G =253
B =223

❹
40%叠加
图层7

100%正常
草

❷紫色
R =69
G =32
B =131

100%正常
草

工具：【油彩平笔】

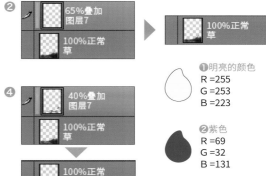

03 添加草

将【12r】笔刷的不透明度调至70%添加草，通过绘制叶尖来调整草丛的形状。

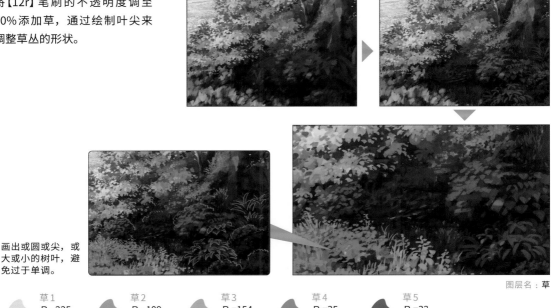

画出或圆或尖，或大或小的树叶，避免过于单调。

图层名：草

草1
R =225
G =238
B =143

草2
R =109
G =194
B =87

草3
R =154
G =194
B =87

草4
R =35
G =185
B =92

草5
R =32
G =117
B =87

工具：【12r】

检查整体效果时，会发现近处的草与远处的矮树连成一片。因此在草的深处涂上深色，降低草与矮树分界线的亮度。在"草"图层下方新建图层，用【吸管】(Alt) 从矮树较暗的部分选取颜色上色。

阴影
R =26
G =45
B =58

工具：【油彩平笔】

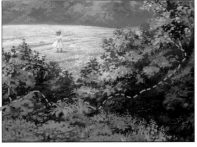

图层名：图层7/不透明度85%

05 绘制近景中的花

新建"花"图层，用【画笔】工具→【油彩】→【油彩平笔】
大致添加一些花。

黄色
R =255
G =228
B =53

粉色
R =227
G =161
B =178

红色
R =186
G =104
B =83

橘色
R =234
G =132
B =41

工具：【油彩平笔】

图层名：花

06 增强明暗效果

由于对比度较低，可以用【叠加】模式的图层
和【正片叠底】模式的图层进一步增强明暗效果。

❶在"草"图层上方新建【叠加】模式的图层，并
【创建剪贴蒙版】，用【油彩平笔】涂上明亮的
颜色，提高部分画面的亮度。将图层的不透
明度降低至51%，调整颜色的深浅。

❷在"草"图层上方新建【正片叠底】模式的图层，
并【创建剪贴蒙版】，将冷色设置为描画色，
用【油彩平笔】上色以降低部分画面的亮度。

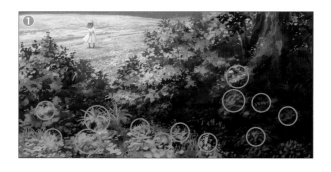

❶明亮的颜色
R =255
G =253
B =223

❷正片叠底的颜色
R =189
G =227
B =249

工具：【油彩平笔】

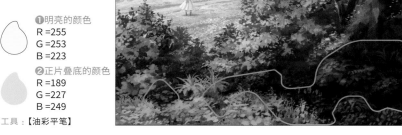

❸选择步骤❶❷中新建的图层和
"草"图层，点击【合并所选图层】
合并图层。

07 绘制草的细节

新建图层，将【12r】的笔刷不透明度调至80%
绘制草的细节。根据底图添加出小小的、细长
的、扁平的树叶。

草1
R =155
G =237
B =135

草2
R =112
G =176
B =79

草3
R =85
G =146
B =66

草4
R =60
G =166
B =119

草5
R =55
G =81
B =69

草6
R =21
G =38
B =48

工具：【12r】

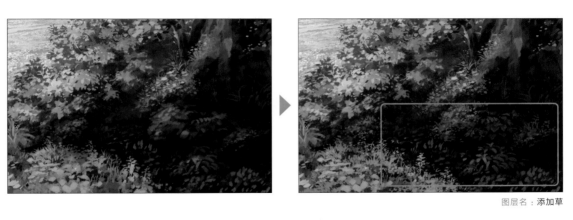

图层名：添加草

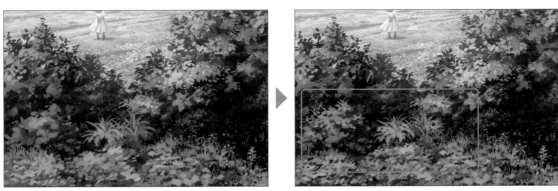

图层名：添加草

08 | 绘制花的细节

在步骤 05 (详见第40页) 创建的"花"图层中添加花。用圆形表现花朝向正面，用扁平的形状表现花朝向上方，用不同的角度呈现花不同的方向。另外，向阳处的花颜色偏亮，背阴处的花颜色偏暗。

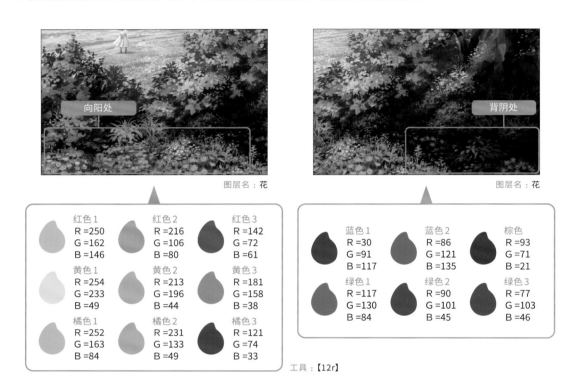

图层名：花　　　　　　　　　　　　　　　　　　　　图层名：花

红色1	红色2	红色3
R =250	R =216	R =142
G =162	G =106	G =72
B =146	B =80	B =61

黄色1	黄色2	黄色3
R =254	R =213	R =181
G =233	G =196	G =158
B =49	B =44	B =38

橘色1	橘色2	橘色3
R =252	R =231	R =121
G =163	G =133	G =74
B =84	B =49	B =33

蓝色1	蓝色2	棕色
R =30	R =86	R =93
G =91	G =121	G =71
B =117	B =135	B =21

绿色1	绿色2	绿色3
R =117	R =90	R =77
G =130	G =101	G =103
B =84	B =45	B =46

工具：【12r】

09 | 混合涂抹细节处

检查整体效果，发现花草的细节部分略显突兀。在"添加草"上方新建图层，用【画笔】工具→【水彩】→【水彩画笔】在花草的边界处涂上淡淡的颜色，使其混合在一起。

用【吸管】(Alt) 选取附近的颜色，涂在边界较为明显的地方。

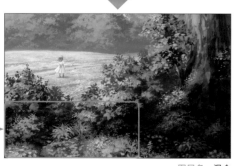

近处的花1	近处的花2
R =207	R =128
G =117	G =65
B =91	B =52

近处的花3	阴影
R =248	R =27
G =200	G =42
B =49	B =59

近处的草1	近处的草2
R =28	R =132
G =76	G =197
B =68	B =140

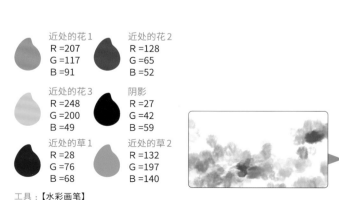

工具：【水彩画笔】

图层名：混合

收尾技巧

最后调整颜色，加上光效。收尾时新建的图层一般都创建在"调整"图层组中。将"调整"图层组的混合模式设置为【穿透】。

图层结构

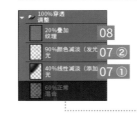
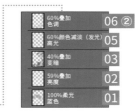

01 加上蓝色

新建【柔光】模式的图层，用【喷枪】工具→【柔和】在树木附近加上蓝色。

蓝色
R =147
G =168
B =255

工具：【柔和】

描画部分

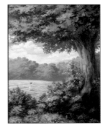

图层名：蓝色/【柔光】

02 提高亮度

提高向阳处的亮度。新建【叠加】模式的图层，用【柔和】涂上明亮的描画色。降低图层的不透明度来调整亮度。

明亮的颜色
R =255
G =253
B =223 工具：【柔和】

描画部分

※为便于说明将背景调暗。

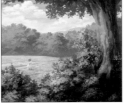

图层名：亮度/【叠加】/不透明度59%

03 降低阴影的亮度

新建【叠加】模式的图层，用【柔和】涂上紫色，使阴影的色调更暗。

紫色
R =31
G =26
B =90

工具：【柔和】

描画部分

图层名：变暗/【叠加】/
不透明度40%

04 添加花瓣

❶ 在"花田"图层组上方新建图层，用【12r】添加随风飞舞的花瓣。

❷ 给花瓣加上反光效果。复制"花瓣"图层，将混合模式改为【线性减淡（添加）】，用【滤镜】菜单→【模糊】→【高斯模糊】模糊花瓣。

❶花瓣1
R =216
G =176
B =181

❶花瓣2
R =226
G =244
B =121

工具：❶【12r】

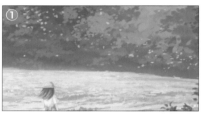

图层名：花瓣　　　图层名：花瓣2/【线性减淡（添加）】/不透明度90%

05 加上高光

新建【颜色减淡（发光）】模式的图层，加上高光。用【柔和】绘制光团，用【12r】绘制光斑。

高光
R =255
G =253
B =223

工具：【柔和】/【12r】

 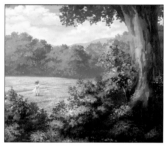

图层名：高光/【颜色减淡（发光）】/不透明度60%

06 增加紫色调

❶远景的森林略显单调，可以加入一些变化。在"森林"图层上方新建【颜色】模式的图层，并【创建剪贴蒙版】，在右侧用【喷枪】工具→【柔和】加上紫色调。

❷新建【叠加】模式的图层增加颜色。在明暗交界处附近稍微加上一些紫色。

❶紫色1
R =136
G =113
B =221

❷紫色2
R =217
G =119
B =255

工具：【柔和】

 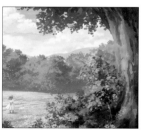 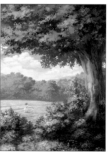

图层名：图层11/【颜色】　　　图层名：色调/【叠加】/不透明度60%

07 　增加光效

❶ 在【线性减淡（添加）】模式的图层中加上光
线。不是只有一种颜色，而是红色向暗紫
色过渡的渐变色。通过图层的不透明度来
调整光的强弱。

❷ 在树叶间加上阳光。新建【颜色减淡（发光）】
模式的图层，用【柔和】上色。

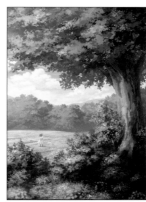

图层名：光 /【线性减淡（添加）】/ 不透明度40%

❶渐变1
R =195
G =49
B =195

❶渐变2
R =50
G =36
B =75

❷树叶间的光
R =115
G =205
B =255

工具：【柔和】

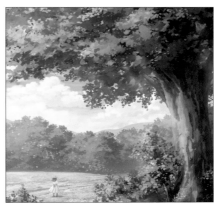

图层名：光 /【颜色减淡（发光）】/ 不透明度90%

08 　加上纹理

加上稍微粗糙的纹理（详见第47页）。粘贴
自制纹理，设置为【叠加】模式。降低图层
的不透明度，调整纹理的深浅。这样背景便
完成了。

完成！

图层名：纹理 /【叠加】/ 不透明度20%

☞ 技法专区

制作纹理

制作一个笔迹密集的"笔触纹理",有助于丰富画面色调。此外,本次还将介绍如何使用同样的原理,用照片制作"粗糙纹理"。

1 | 涂上底色

首先用【填充】(Alt+Del)涂满底色。底色不能太亮,也不能太暗。

底色
R =147
G =94
B =70

2 | 涂上各种颜色

用【画笔】工具→【油彩】→【油彩平笔】随意涂上各种颜色。根据底色选择颜色就能制作出色调统一的纹理素材。本次使用均为暖色调的颜色。

暖色1
R =211
G =184
B =108

暖色2
R =175
G =111
B =69

暖色3
R =168
G =79
B =63

暖色4
R =118
G =54
B =43

暖色5
R =119
G =38
B =29

工具：【油彩平笔】

本书中使用的纹理为之前在 Adobe Photoshop 中制作并保存的素材,但制作过程大致相同。在第 25 页步骤 06 中使用的纹理主要以冷色为主,加入红色和黄色后,色调便更为丰富。

3 | 复制后多次叠加

❶【复制】(Ctrl+C)和【粘贴】(Ctrl+V)之前绘制的图案，用【缩放/旋转】(Ctrl+T)改变图案的形状。

❷复制步骤❶中的图层，将不透明度降低至60%，透出下方的图案。

❸重复步骤❶～❷，不时用【编辑】菜单→【色调调整】→【曲线】提高对比度，用【油彩平笔】补充。

❹点击【图层】菜单→【拼合图像】，"笔触纹理"就制作完成了。

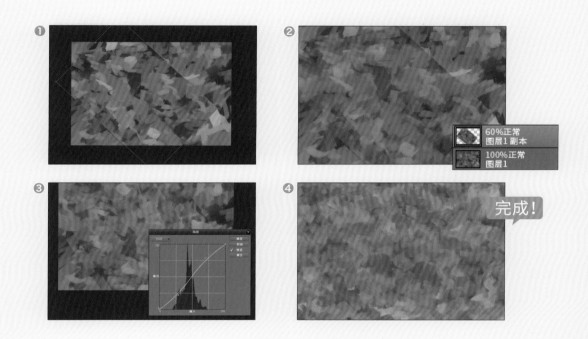

4 | 按照同样的原理制作"粗糙纹理"

用与步骤❸相同的做法，【复制】(Ctrl+C)和【粘贴】(Ctrl+V)自己拍摄的水泥地→用【缩放/旋转】(Ctrl+T)改变图案的形状→降低图层的不透明度后多次叠加图层，便可制作出"粗糙纹理"。

多次叠加图层，叠加后使用【变暗】或【变亮】混合模式改变效果。

自定义素材可以下载。（见第7页）

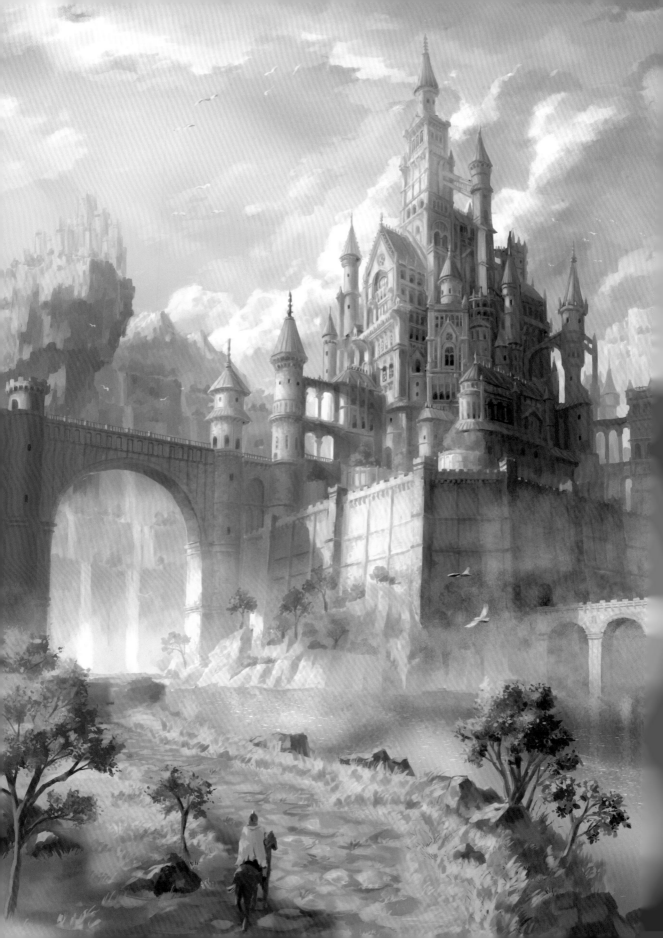

02 绘制幻想国度的城堡

本案例介绍了西方幻想世界中出现的城堡的绘制过程，注意城堡周围花草树木和湖泊的画法。

主要图层结构

根据物体分图层上色。
收尾时调整色调的图层位于最上方，接下来依次是画有小路和人的近景图层、画面的主体城堡图层、画有远处的山崖与天空的远景图层。

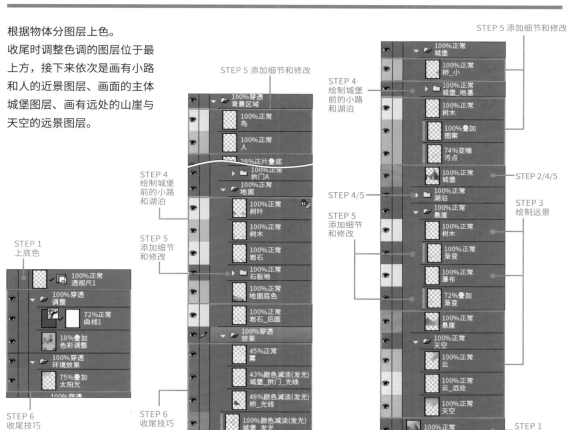

STEP 5 添加细节和修改

STEP 4 绘制城堡前的小路和湖泊

STEP 5 添加细节和修改

STEP 1 上底色

STEP 6 收尾技巧

STEP 6 收尾技巧

STEP 5 添加细节和修改

STEP 4 绘制城堡前的小路和湖泊

STEP 4/5

STEP 5 添加细节和修改

STEP 2/4/5

STEP 3 绘制远景

STEP 1 上底色

Profile

电鬼

希望画出幻想风格的城堡。

HP	http://fusionfactory.fc2web.com/
Pixiv	https://www.pixiv.net/member.php?id=10772
Twitter	@denki09
绘制环境	**OS** :Windows 7 **数位板** :Wacom Intuos 4

设置

笔刷和画布设置

使用的笔刷均为初始工具，主要使用的是❶【油彩平笔】。

❶ 油彩平笔

大部分上色过程都用【画笔】工具→【油彩】→【油彩平笔】完成。

❷ 柔和

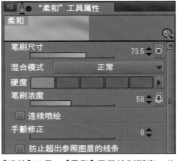

【喷枪】工具→【柔和】用于绘制渐变，也可使上色表面更光滑。

❸ 干性水粉

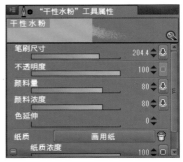

【画笔】工具→【油彩】→【干性水粉】是一种能画出粗糙质感的笔刷，可用于绘制云和雾等烟状物体。

❹ 点描

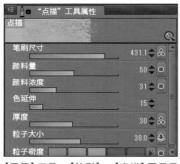

【画笔】工具→【油彩】→【点描】可用于绘制树木、树叶、水面上的光。

❺ 硬边

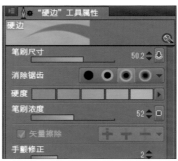

【橡皮擦】工具→【硬边】是在底色基础上上色和混合时使用的【橡皮擦】工具。

❻ 套索

绘制过程中，不时需要用【选区】工具→【套索】剪切画在一张图层中的某一部分，然后通过【复制】（Ctrl+C）和【粘贴】（Ctrl+V）来划分图层。

> ▶ 画布尺寸：
> 宽257mm×高364mm
> ▶ 分辨率：350dpi

透视尺

创建三点透视的透视尺。由于城堡的形状较为复杂，透视尺只用来大致定位，不需要用到对齐功能。

上底色

给草图大致上色用作底图。

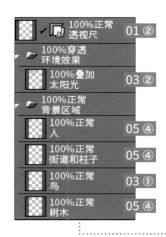

图层结构

	100%正常 透视尺	01 ②
📁	100%穿透 环境效果	
	100%叠加 太阳光	03 ②
📁	100%正常 背景区域	
	100%正常 人	05 ④
	100%正常 街道和柱子	05 ④
	100%正常 鸟	03 ①
	100%正常 树木	05 ④

	100%正常 主背景	
	100%正常 城堡	05 ②③
	100%正常 悬崖	05 ④
	100%正常 天空	05 ④
	100%正常 地面	05 ④
	100%正常 湖泊	05 ④
	100%正常 底色	05 ①

01　绘制概念草图

将黑色设为描画色，用【画笔】
工具→【油彩】→【油彩平笔】绘
制草图。

❶思考画面构图，画出简图。

❷用【图层】菜单→【尺子/格子框】
→【新建透视尺】创建三点透视
的【透视尺】，用作绘图的参考
线。点击【显示】菜单→开启【吸
附于特殊尺】，但绘图时只显示
透视尺，不使用对齐功能，大
致画出各个物体的形状。

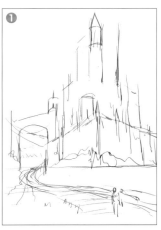

图层名：草图

草图线条
R =0
G =0
B =0

工具：【油彩平笔】

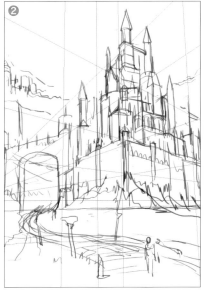

图层名：透视尺1

02 给草图上色

大致涂上颜色。

❶铺上底色。在绘有草图图层的下方新建图层，用【填充】工具→【参照其他图层】涂上底色，命名为"底色"图层。

❷以左上方为光源，在"底色"图层中用【油彩平笔】画出明暗效果。

❸复制"底色"图层和"草图"图层并合并，命名为"草图_底色"图层，继续绘制细节。

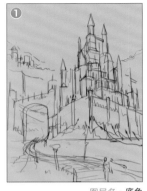

图层名：底色

 ❶底色
R =162
G =197
B =228

❷❸城堡1
R =223
G =220
B =207

❷❸草木1
R =85
G =126
B =102

❷❸城堡2
R =172
G =181
B =192

❷❸草木2
R =164
G =194
B =117

❷❸城堡3
R =84
G =79
B =81

❷❸湖泊
R =63
G =98
B =126

❷❸城堡4
R =239
G =208
B =184

工具：❶【参照其他图层】/❷❸【油彩平笔】

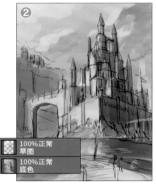

> 100%正常
> 草图
> 100%正常
> 底色

图层名：底色

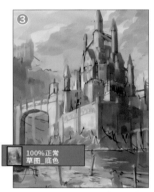

> 100%正常
> 草图_底色

图层名：草图_底色

03 绘制鸟和太阳光

❶新建图层，用【油彩平笔】绘制出鸟的形状。

❷新建【叠加】模式的图层，用【画笔】工具→【水彩】→【透明水彩】绘制出从左上方照射下来的太阳光。

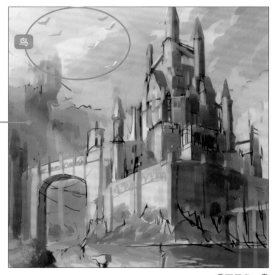

鸟

太阳光

> ▼ 📁 100%穿透
> 环境效果
> 　 100%叠加
> 太阳光　❷
> ▼ 📁 100%穿透
> 背景区域
> 　 100%正常
> 鸟　❶

 ❶鸟1
R =141
G =156
B =183

❶鸟2
R =223
G =236
B =246

❷光
R =250
G =211
B =23

工具：❶【油彩平笔】/❷【透明水彩】

❶图层名：鸟
❷图层名：太阳光/【叠加】

04 调整城堡的绘图，修改桥

❶复制"草图_底色"图层，调整城堡的形状并添加阴影。

❷新建图层，重新画桥。降低桥阴影部分的亮度，改变桥的方向，使城堡更加显眼。

❶阴影
R =149
G =144
B =137

❶桥1
R =140
G =134
B =126

❷桥2
R =115
G =110
B =110

工具：【油彩平笔】

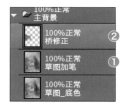

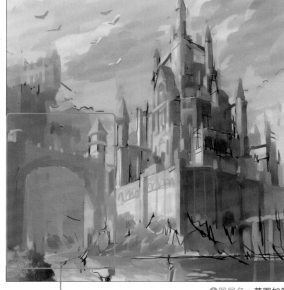

❷图层名：桥修正

❶图层名：草图加笔

02

绘制幻想国度的城堡 ▼ 上底色

POINT!

选择底图

上色的底图需要绘制一些细节，以便预测成稿的效果。

为了打磨构图与色彩，我还用同样的方法绘制了与案例不同的底图（弃用方案 A 和方案 B）。最后选择了与天空的对比度较好的一张继续绘制。

从多个底图中选择一张继续上色修改。

弃用方案 A

弃用方案 B

05 分图层

① 将"桥修正""添加草图""草图_底色"图层合并为"底色"图层。

② 按照区域分图层。先用【选区】工具→【套索】大致选中"底色"图层中绘制的城堡，再用【复制】(Ctrl+C) 和【粘贴】(Ctrl+V) 将城堡分离出来作为"城堡"图层。

③ 只显示"城堡"图层，用【橡皮擦】工具→【硬边】擦除不需要的部分。

④ 按照步骤①～③的顺序将"天空""地面""人"等其他物体分离出来作为独立的图层。

①

②
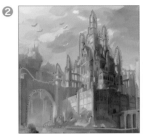

工具：②④【套索】
③④【硬边】

③

擦除不需要的部分

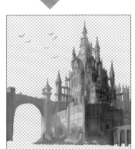

图层名：城堡

④

POINT!

设置面板颜色

为了便于区分，将【图层】面板的各个图层的显示效果（面板颜色）按照重要程度分为不同颜色。

本案例中颜色代表含义如下：

- 红色＝重要程度：大
- 橘色＝重要程度：中
- 黄色＝重要程度：小
- 紫色＝效果

面板颜色

绘制城堡

在"城堡"图层中给城堡上色。不仅是城堡，在给其他部分上色的过程中，描画色也均使用【吸管】(Alt) 从已上色部分选取颜色。

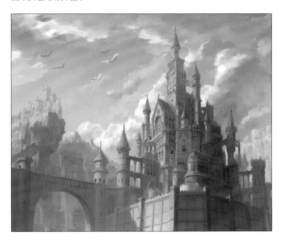

图层结构

01 从城堡的上层开始画

在【图层】面板中选择"城堡"图层上色。先画城堡的上层，用【画笔】工具→【油彩】→【油彩平笔】多次上色，使向阳处和背阴处出现明显的差异。

 阴影1
R =224
G =210
B =187

 阴影2
R =159
G =150
B =141

 阴影3
R =130
G =131
B =132

 屋顶
R =101
G =138
B =166

工具：【油彩平笔】

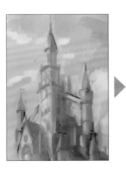 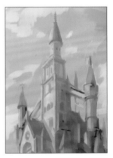

图层名：城堡

02 修正细节

用【油彩平笔】修正窗户和柱子等细节处。

 阴影
R =93
G =91
B =97

工具：【油彩平笔】

 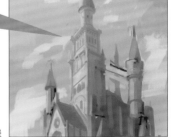

图层名：城堡

 03 **绘制背阴处**

在背阴处加上细节，用【油彩平笔】涂上深色。

深色
R =68
G =69
B =78

工具：【油彩平笔】

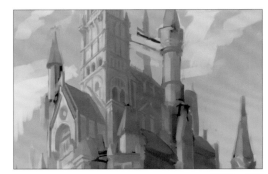

图层名：城堡

 04 **加上窗户**

继续向下绘制，在向阳处明亮的地方大致添加上窗户，
注意光源位置。

明亮的部分
R =224
G =210
B =187

工具：【油彩平笔】

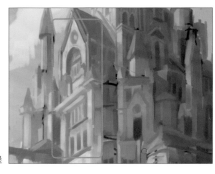

图层名：城堡

05 **绘制细节**

将【油彩平笔】的尺寸调小至10pt～15pt，调整底
图中简单上色的部分。突出阴影的形状可以使细节
处更明显。

 阴影1
R =141
G =151
B =159

 阴影2
R =109
G =111
B =120

阴影3
R =108
G =101
B =103

工具：【油彩平笔】

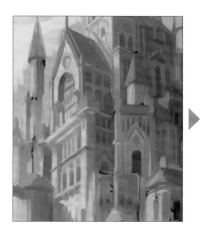 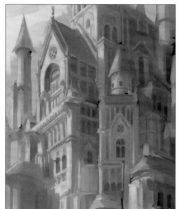 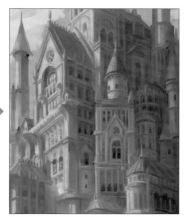

图层名：城堡

06 给塔楼上色

给城堡下方的塔楼上色。

❶用【油彩平笔】调整屋顶的颜色，再加
上窗户。

❷用【油彩平笔】在塔楼中央添加上装饰
和窗户。

❸用【喷枪】工具→【柔和】混合上色，表
现出圆柱体的曲面。

图层名：城堡　　　　　　图层名：城堡

 ❶屋顶
R =217
G =183
B =181

 ❶❷窗户
R =102
G =101
B =104

 ❸混合
R =140
G =142
B =145

工具：❶❷【油彩平笔】/❸【柔和】

图层名：城堡

07 上色时注意区分阴影的差异

在背阴处涂上深色时，注意区分近
处阴影的颜色和远处阴影的颜色，
可以营造层次感。远处的阴影需要
涂上较淡的颜色。

工具：【油彩平笔】

 阴影1
R =83
G =85
B =95

 阴影2
R =111
G =115
B =125

阴影3
R =127
G =125
B =131

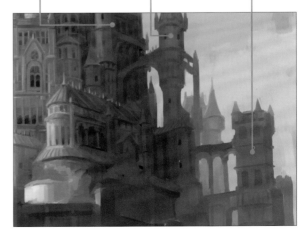

图层名：城堡

08 给城墙上色

❶用【油彩平笔】重复上色，调整城墙的颜色。

❷用【油彩平笔】绘制背阴处的细节，注意城墙的平面。按照步骤 07（详见第57页）
的方法，在前面用深色清晰地画出细节，越往里越不用画细节，阴影也画得越
来越淡，营造出层次感。

❸由于城堡附近有湖泊，因此越深处需要涂上因反射光形成的蓝灰色。

❶明亮的平面1
R =229
G =224
B =208

❶明亮的平面2
R =238
G =207
B =184

❶明亮的平面3
R =151
G =152
B =151

❶暗面的阴影
R =69
G =71
B =79

❸反射光
R =115
G =125
B =140

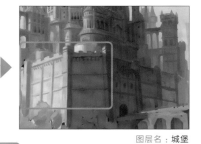

图层名：城堡　　　　　　工具：【油彩平笔】

这一带的阴影最暗

注意城墙拐角形成
的平面，找到最暗
的地方。

图层名：城堡

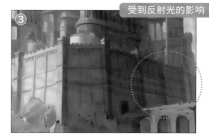

受到反射光的影响

图层名：城堡

阴影1
R =102
G =100
B =105

阴影2
R =81
G =78
B =84

阴影3
R =90
G =94
B =105

09 给桥上色

使桥的阴影形成渐变。用【油
彩平笔】上色，加上细节。

即使是同一个平面的阴影，
距离城堡近的部分由于容
易受到反射光的影响，所
以阴影稍微明亮一些。

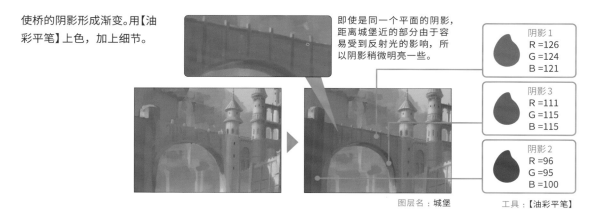

阴影1
R =126
G =124
B =121

阴影3
R =111
G =115
B =115

阴影2
R =96
G =95
B =100

图层名：城堡　　　　　　工具：【油彩平笔】

10 给桥加上栏杆和图案

❶用【油彩平笔】加上栏杆。

❷新建图层，用【油彩平笔】画出拱门的图案。

❸用【选区】工具→【套索】选择步骤❷中绘制的图案。

❹用【移动图层】工具，按住Alt键拖拽复制图案，一直复制到桥的尽头。

图层名：城堡

❶栏杆
R =111
G =115
B =115

❷图案
R =98
G =98
B =100

工具：❶❷【油彩平笔】/❸【套索】/❹【移动图层】

图层名：桥的拱门

用【套索】选中

图层名：桥的拱门

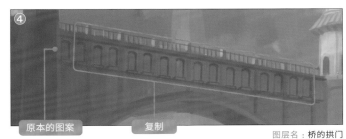

原本的图案　　复制　　　　　　　图层名：桥的拱门

11 给桥上的塔楼上色

给桥上的柱子涂上颜色，改画成塔楼。用【油彩平笔】区分明暗，再用【喷枪】工具→【柔和】混合上色，表现出圆柱体的曲面。

反光
R =197
G =189
B =171

阴影1
R =139
G =143
B =143

阴影2
R =98
G =98
B =100

工具：【油彩平笔】/【柔和】

图层名：城堡

绘制远景

绘制天空和远处的悬崖。

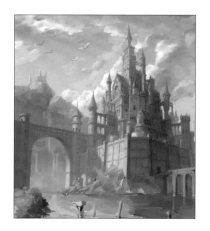

图层结构

01 给天空上色

用【喷枪】工具→【柔和】给天空上色。越靠近光源太阳的
地方越亮，颜色也越淡。

天空
R =154
G =200
B =252

工具：【柔和】

图层名：天空

02 给云上色

新建"云"图层，用【画笔】工具→【油彩】→【油彩平笔】画
出白色的云。

白色
R =255
G =255
B =255

工具：【油彩平笔】

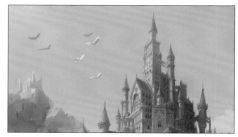

图层名：云

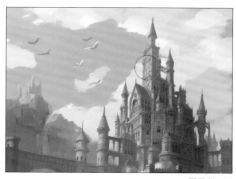

03 | 给云绘制阴影

意识到光源在左上方，用【油彩平笔】绘制阴影。
云虽然是气体，但也可以把它当作有一定厚度的
物体来绘制阴影。

云
R =124
G =145
B =180

工具：【油彩平笔】

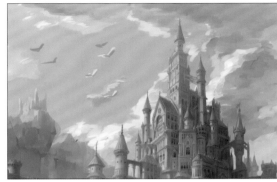

图层名：云

04 | 丰富云的色调

新建【叠加】模式的图层添加颜色，丰富
色调。添加后，点击【向下合并】，合并
该图层与"云"图层。

丰富色调
R =247
G =164
B =154

工具：【油彩平笔】

100%叠加
丰富色调

100%正常
云

100%正常
云

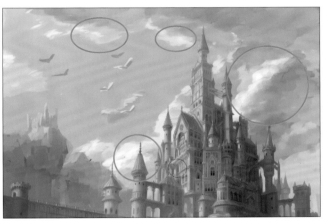

图层名：云

05 | 表现云的层次感

新建"云_远处"图层绘制云，表现云的
层次感，为此需要降低远处的云的对比度。

远处的云
R =184
G =216
B =243

工具：【油彩平笔】/
【干性水粉】

100%正常
云

100%正常
云_远处

100%正常
天空

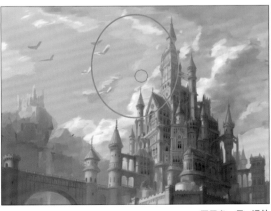

图层名：云_远处

06　给天空加上渐变

选择【喷枪】工具→【柔和】，将笔刷尺寸调大至800px左右，给天空从上至下加上渐变。使上方偏暗，下方偏亮。

渐变
R =88
G =125
B =184　　　工具：【柔和】

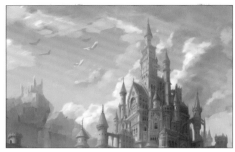
图层名：天空

07　添加云

新建【线性减淡（发光）】模式的图层"添加光"，并【创建剪贴蒙版】上色，以增强云的对比度。描画色虽然为棕色，绘制后却看起来闪闪发光。使用的工具为【画笔】工具→【油彩】中的【油彩平笔】或【干性水粉】。上色后，点击【向下合并】，合并"添加光"图层和"云"图层。

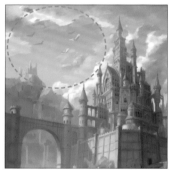
图层名：云

棕色
R =60
G =28
B =0　　　工具：【油彩平笔】/【干性水粉】

08　绘制远处的悬崖1

❶选择悬崖的底色，用【油彩平笔】调整远处悬崖的形状。

❷用【油彩平笔】绘制阴影。

❸用【油彩平笔】涂上明亮的颜色，注意光源的位置。

❶悬崖的底色
R =206
G =206
B =207

❷悬崖的阴影
R =186
G =181
B =177

❸明亮的颜色
R =218
G =220
B =218

工具：【油彩平笔】

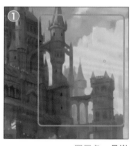
图层名：悬崖

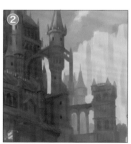
图层名：悬崖

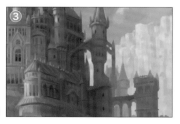
图层名：悬崖

09 | 绘制远处的悬崖 2

❶ 用【油彩平笔】调整画面左侧背阴处的悬崖的形状。

❷ 新建"树木"和"瀑布"图层，按照物体分开绘制悬崖附近的远景。

❸ 在"悬崖"图层逐步绘制出悬崖的立体感，在"瀑布"图层绘制瀑布，在"树木"图层添加树木。均用【油彩平笔】绘制。

❹ 在悬崖上方绘制远处的城堡。用明亮的颜色画出形状，根据光源位置画出阴影。

❺ 在"树木"图层中用【油彩平笔】在右侧悬崖上也画上树木。

图层名：悬崖

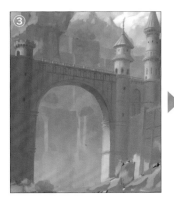
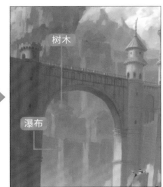

图层名：悬崖
图层名：树木
图层名：瀑布

❶❸悬崖和瀑布
R =150
G =173
B =192

❸悬崖
R =145
G =160
B =180

❸树木 1
R =141
G =183
B =140

❹远处的城堡
R =196
G =198
B =190

❹远处城堡的阴影
R =181
G =185
B =183

❺树木 2
R =175
G =197
B =179

工具：【油彩平笔】

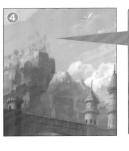

图层名：悬崖

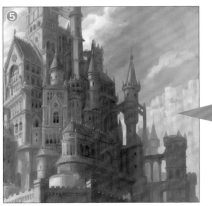

图层名：树木

绘制城堡前的小路和湖泊

图层结构

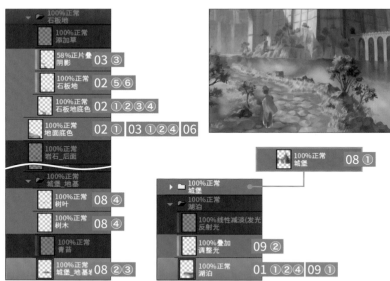

01 绘制湖泊

❶用【喷枪】工具→【柔和】将湖泊调画得更柔软光滑。

❷用【橡皮擦】工具→【硬边】擦除"地面"图层的描画部分，扩大近处湖泊的面积。

❸使用【移动图层】工具，改变"人"图层中人的位置。

❹用【画笔】工具→【油彩】→【点描】画出水面的波纹。

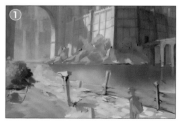

图层名：湖泊

图层名：地面

图层名：人

图层名：湖泊

❶湖泊1
R =163
G =186
B =190

❶湖泊2
R =72
G =88
B =105

❷草
R =161
G =190
B =128

❷湖泊3
R =158
G =205
B =242

❹水面
R =140
G =187
B =222

工具：❶【柔和】/❷【硬边】/❸【移动图层】/❹【点描】

02 绘制小路

❶将"地面"图层改名为"地面底色",将小路分离到另一个"石板地底色"图层上。选择【套索】,用【复制】(Ctrl+C)和【粘贴】(Ctrl+V)分离图层。

❷用【油彩平笔】给小路涂满颜色。

❸用【橡皮擦】工具→【硬边】擦除小路的一部分,使小路的轮廓变得凹凸不平。

❹点击【编辑】菜单→【将线的颜色变更为描画色】,改变小路的颜色。

❺新建"石板地"图层,绘制铺路石。

❻在"石板地"图层中用【油彩平笔】在铺路石边缘画上阴影。

① 100%正常 石板地底色
100%正常 地面底色

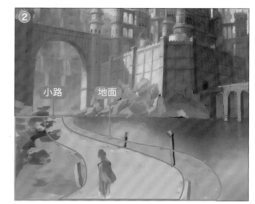
② 小路 地面

图层名:石板地底色

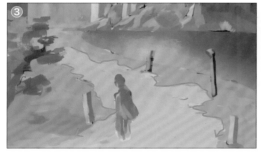
③

图层名:石板地底色

④

图层名:石板地底色

⑤

图层名:石板地

⑥

图层名:石板地

❹底色
R =162
G =143
B =131

❺铺路石
R =180
G =165
B =156

❻阴影
R =108
G =113
B =103

工具:❶【套索】/ ❷❺❻【油彩平笔】/ ❸【硬边】

03 绘制地面上的草

❶ 用【修饰】工具→【草木】→【草原】在地面上绘制草。将【草原】笔刷的【粒子大小】调至379px左右再绘制。

❷ 用【油彩平笔】从上至下不断添加草。

❸ 新建【正片叠底】模式的"阴影"图层，绘制树木的阴影。

❹ 用【油彩平笔】在地面上添加草。

图层名：地面底色

图层名：地面底色

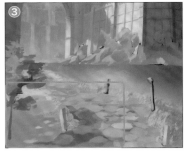

图层名：阴影／【正片叠底】／不透明度58%

图层名：地面底色

 ❶草1
R =127
G =159
B =157

 ❷草2
R =102
G =144
B =125

 ❷草3
R =160
G =210
B =146

 ❸阴影
R =131
G =125
B =112

 ❹草4
R =187
G =213
B =152

工具：❶【草原】／❷❸❹【油彩平笔】

04 绘制岩石

❶ 将STEP 1步骤 05（详见第54页）中创建的"街道和柱子"图层改名为"岩石"，删除草图中绘制的柱子，用【油彩平笔】画出岩石的形状。

❷ 注意光源方向，在迎光处用【油彩平笔】涂上明亮的颜色。

 ❶岩石底色
R =105
G =110
B =111

 ❷明亮的颜色
R =165
G =172
B =169

工具：【油彩平笔】

图层名：岩石

图层名：岩石

05 | 增加草木

❶新建"树木"和"树叶"图层。

❷用【油彩平笔】在"树木"图层中绘制树干，在"树叶"图层中绘制树叶，添加树木。

❸按照与步骤❷相同的方法继续添加树木。

 ❷树叶1
R =57
G =82
B =64

 ❷树干1
R =117
G =107
B =100

 ❸树叶2
R =76
G =98
B =77

 ❸树干2
R =108
G =103
B =93

工具：❷❸【油彩平笔】

❶ | 100%正常 岩石
100%正常 树叶
100%正常 树木

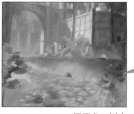 ❷ "树叶"图层

"树木"图层

图层名：树木
图层名：树叶

 ❸

图层名：树木
图层名：树叶

06 | 涂暗小路的边缘

用【油彩平笔】在小路的两边涂上深色。

 小路的两端
R =150
G =138
B =120

工具：【油彩平笔】

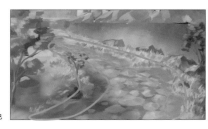

图层名：地面底色

07 | 添加树叶

用【画笔】工具→【油彩】→【点描】画出树叶的感觉

树叶
R =160
G =191
B =128

工具：【点描】

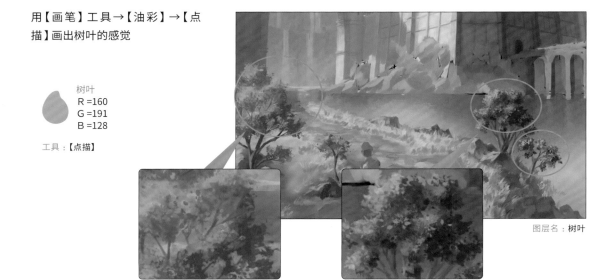

图层名：树叶

调整城堡下方的土堆

将城堡下方的土堆分离出来。

❶ 用【选区】工具→【套索】选择土堆。

❷【复制】(Ctrl+C) 和【粘贴】(Ctrl+V) 土堆到新图层"城堡_地基岩石"。

❸ 用【油彩平笔】画出迎光处明亮的部分和从桥上落下的影子。

❹ 新建图层"树木"和"树叶"（与第67页步骤05 的图层不同）绘制土堆的细节，添加上树木。

图层名：城堡

图层名：城堡_地基岩石

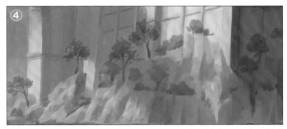

图层名：城堡_地基岩石

❸土1
R =206
G =185
B =158

❸土2
R =131
G =126
B =111

❸土3
R =250
G =215
B =165

❹树木
R =96
G =88
B =85

❹树叶
R =88
G =100
B =93

工具：❶【套索】/❸❹【油彩平笔】/❹【点描】

图层名：树木 / 图层名：树叶

09 绘制湖泊水面上的倒影，调整颜色

❶ 用【画笔】工具→【油彩】→【点描】绘制出土堆、城墙和桥在湖泊中的倒影，用【吸管】(Alt) 选取各自的颜色作为描画色。

❷ 新建【叠加】模式的图层，用【喷枪】工具→【柔和】绘制并调整颜色。

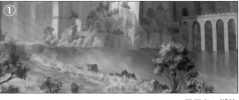

图层名：湖泊

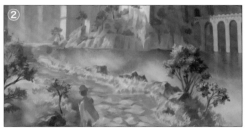

图层名：调整光 /【叠加】

❶倒影1
R =206
G =185
B =158

❶倒影2
R =142
G =145
B =141

❶倒影3
R =97
G =94
B =96

❶倒影
R =170
G =196
B =194

❷调整颜色
R =153
G =205
B =212

工具：❶【点描】/❷【柔和】

添加细节和修改

添加细节，提高上色的精细度。

图层结构

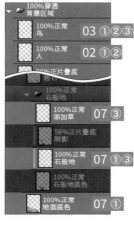
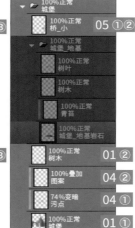
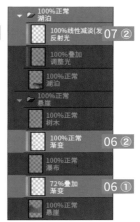

01　在城堡上添加树木

❶绘制在城堡庭院里种植的树。用【吸管】（Alt）选取周围的颜色绘制，涂掉"城堡"图层中在草图阶段绘制的树。

❷新建图层，用【画笔】工具→【油彩】中的【油彩平笔】和【点描】添加树木。

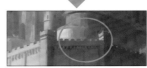

图层名：城堡

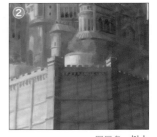

图层名：树木

❶周围的颜色
R =148
G =148
B =136

❷树木
R =136
G =159
B =119

工具：❶❷【油彩平笔】/❷【点描】

02　绘制人和马

❶用【油彩平笔】绘制人和马。

❷注意树叶间的阳光，用【油彩平笔】画出迎光处和阴影。

工具：【油彩平笔】

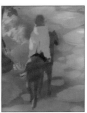

图层名：人

❶人1
R =99
G =98
B =93

❶人2
R =154
G =152
B =144

❶马
R =82
G =72
B =68

❷光
R =198
G =191
B =165

❷阴影
R =63
G =56
B =50

03 绘制小鸟

擦除草图中画的小鸟，重新在画面各处绘制。

❶ 使用【油彩平笔】，先用深色画出形状，再涂上明亮的颜色。

❷ 用【油彩平笔】涂上白色，画成飞向远方的小鸟。

❸ 按照步骤❶的方法画出在近处盘旋的小鸟，将形状画得更清晰具体一些。

图层名：鸟

图层名：鸟

图层名：鸟

❶❸深色
R =101
G =119
B =138

❶❸明亮的颜色
R =206
G =222
B =239

❷白色
R =247
G =247
B =247

工具：【油彩平笔】

04 添加城墙

❶ 新建"污点"图层，用【油彩平笔】在城墙上画上污点。

❷ 新建【叠加】模式的图层，用【画笔】工具→【油彩】→【点描】涂上暖色系的颜色，与城墙石砖之间形成色差。

图层名：污点／【变暗】／不透明度74%

图层名：图案／【叠加】

❶污点
R =164
G =164
B =161

❷图案1
R =137
G =76
B =55

❷图案2
R =255
G =182
B =159

工具：❶【油彩平笔】／❷【点描】

05 重新绘制桥

❶用【油彩平笔】重新绘制右边的桥，减少拱门
数量显得更加大气。

❷用【画笔】工具→【油彩】→【点描】涂上明亮的
颜色，表现从湖面反射而来的光。

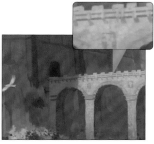

❶桥1
R =176
G =172
B =165

❶桥2
R =76
G =76
B =82

❷明亮的颜色
R =222
G =208
B =181

工具：❶【油彩平笔】/❷【点描】

图层名：桥_小

图层名：桥_小

06 在悬崖上加上渐变色

❶用【喷枪】工具→【柔和】在远处的悬崖上加上渐变的颜色。

❷在瀑布上也加上明亮的渐变色。

工具：❶❷【柔和】

❶渐变1
R =125
G =157
B =143

❷渐变2
R =213
G =212
B =201

图层名：渐变 /【叠加】/ 不透明度72%

图层名：渐变

07 在小路附近加笔

❶将"石板地"图层中的描画部分用【橡皮擦】工
具→【硬边】擦去一部分，然后用【油彩平笔】
在"地面底色"图层中增加草的区域。

❷新建【线性减淡（发光）】模式的图层，用【油
彩平笔】在水面加上光的反射。

❸绘制石板地中石头的细节，新建"添加草"图
层，用【油彩平笔】在石板地加上一些草。

图层名：石板地
图层名：地面底色

❶草1
R =164
G =185
B =135

❷湖光
R =158
G =192
B =125

❸石头
R =147
G =132
B =119

❸草2
R =83
G =100
B =78

图层名：反射光 /【线性减淡（发光）】

图层名：石板地
图层名：添加草

工具：❶【硬边】/❶❷❸【油彩平笔】

收尾技巧

图层结构

收尾时加上雾和光的效果，调整整体的颜色。

01　绘制雾气

新建图层，用【画笔】工具→【油彩】→【干性水粉】绘制雾气。绘制完成后，降低图层的不透明度，调整颜色深浅。

雾
R =214
G =213
B =211

工具：【干性水粉】

图层名：雾 /
不透明度45%

※ 为便于说明将背景设为黑色。

02　绘制光线

❶绘制阳光穿过桥的拱门时的样子。新建【颜色减淡（发光）】模式的图层，用【油彩平笔】和【喷枪】工具→【柔和】绘制，光的强弱用图层的不透明度来调节。

❷按照步骤❶绘制穿过城堡小拱门的光线。

❸在【叠加】模式的图层中用【柔和】绘制太阳光。

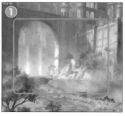

图层名：桥_光线 /【颜色减淡（发光）】/ 不透明度48%

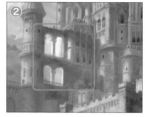

图层名：城堡_拱门_光线 /
【颜色减淡（发光）】/ 不透明度43%

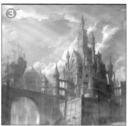

图层名：太阳光 /【叠加】/ 不透明度75%

❶穿过桥拱门的光
R =108
G =96
B =69

❷穿过城堡拱门的光
R =177
G =155
B =133

❸太阳光1
R =253
G =187
B =103

❸太阳光2
R =235
G =184
B =164

工具：❶❷【油彩平笔】/ ❶❷❸【柔和】

03　绘制城堡上的反光

新建混合模式为【颜色减淡（发光）】的图
层，用【柔和】绘制建筑物上的反光部分，
进一步提高反光的亮度。

反光
R =104
G =61
B =25

工具：【柔和】

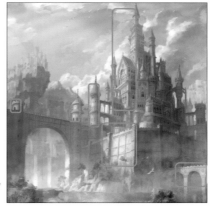

描画部分

图层名：城堡 _ 发光 /
【颜色减淡（发光）】

04　调整色调

从上至下继续上色调整整体色调。新建混合模式为
【叠加】的图层涂满粉色，再不时用【柔和】稍微加
上一些冷色，通过降低图层的不透明度来调整颜色
深浅。

粉色
R =250
G =188
B =171

冷色1
R =112
G =110
B =128

冷色2
R =99
G =105
B =72

工具：【柔和】

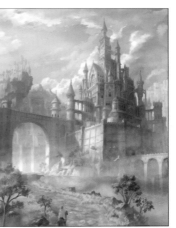

描画部分

图层名：调整颜色 /
【叠加】/ 不透明度18%

05　用曲线调整色调

重新观察画面，完成添加和修
改后，选择【图层】菜单→【新
建色调调整图层】→【曲线】，在
最上方新建色调调整图层"曲
线"，调整整体的对比度。这样
便完成了。

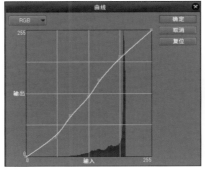

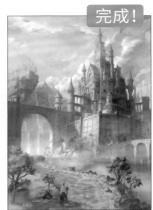

完成！

图层名：曲线1/ 不透明度72%

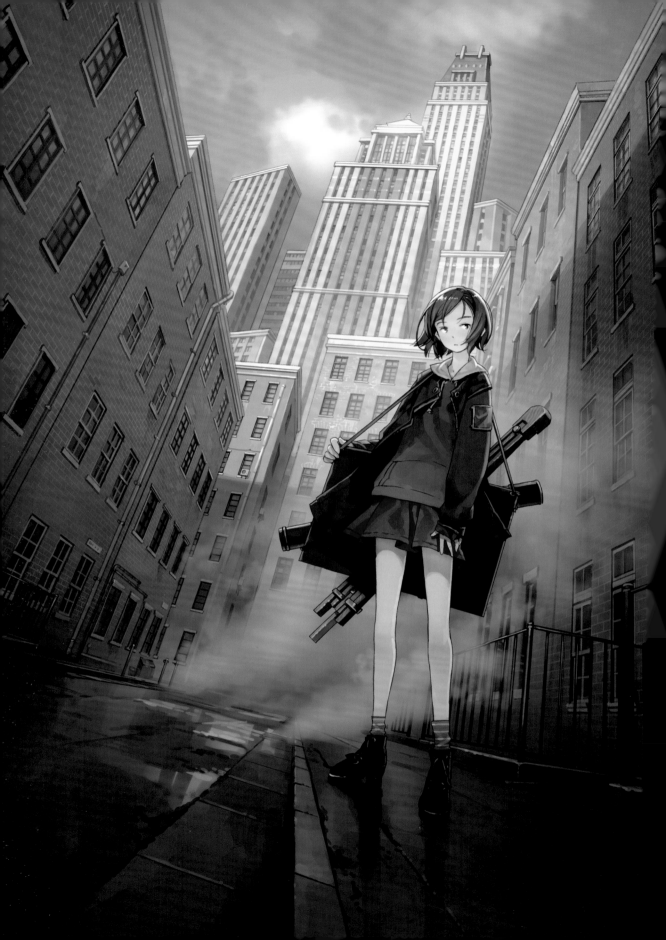

绘制城市中的小巷

在雄伟高耸的建筑群正下方，描绘杂乱的小巷里湿滑的地面和升腾的蒸汽，就像好莱坞电影中的场景一般。有效保留线稿的技巧也值得关注。

主要图层结构

平常只在一个图层中画背景，这次为便于理解，在一定程度上区分了图层。
将图层整理在三个图层组中，从上至下分别为"效果"图层组、"人物"图层组、"背景"图层组。

STEP 1 绘制草图

STEP 6
加笔收尾

STEP 2
绘制线稿

STEP 2/3

见第95页

STEP 5
绘制小巷

STEP 2/4/6
背景线稿

STEP 6
加笔收尾

STEP 2/5

STEP 5
绘制小巷

STEP 4
绘制远景

STEP 3
上底色

STEP 1
绘制草图

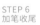

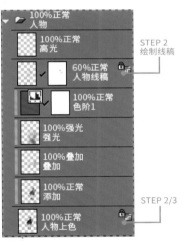

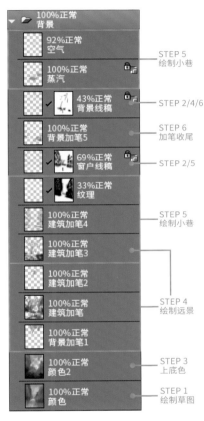

Profile

吉田诚治

这次画的是美国城市里的小巷，主题是远处高耸林立的建筑与近处杂乱的小巷之间的反差。优动漫 PAINT（个人版）里的透视尺非常好用，为了在案例中充分展现它的功能，我选择了较难的透视尺。

HP	http://yoshidaseiji.jp
Twitter	@yoshida_seiji
绘制环境	**OS :** Windows 10 **数位板 :** Wacom Intuos 5

设置

笔刷设置

笔刷是在初始工具的基础上，根据实际情况调整设置的。使用的是以下三种。

❶圆笔刷

"圆笔刷"是以初始工具【铅笔】工具→【浓芯铅笔】为基础的自定义笔刷，也是本案例中使用最多的上色笔刷。主要是将不透明度更改至50%~70%范围内，根据情况上色。

❷铅笔

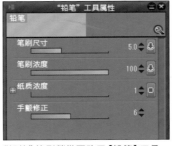

"铅笔"笔刷稍微更改了【铅笔】工具→【仿真铅笔】的设置，主要用于绘制线稿。

❸喷枪

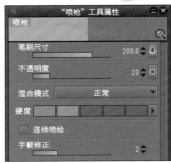

"喷枪"笔刷是更改初始工具【喷枪】工具→【柔和】的部分设置后完成的自定义笔刷。除了增加不透明度的设置外，还调整为可以通过笔压感应改变线条的粗细。用于绘制渐变和云朵。

自定义笔刷可以下载。（见第7页）

画布和裁切标记设置

考虑到裁切的部分，应在成稿四周各留3mm再创建画布。点击【文件】菜单→【新建】，创建宽216mm、高303mm、分辨率350dpi的画布。点击【视图】菜单→【裁切标记/基本框设置】设置边框，便于确认印刷区域。

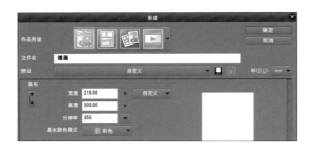

绘制草图

绘制草图决定插画的整体效果。我想画许多现代建筑，因此绘制时将场景设置在美国的大城市。

01 绘制草图决定构图

将【铅笔】的笔刷尺寸调至 40px 左右，在最下方的"草图"图层绘制草图。

草图
R =0
G =0
B =0

工具：【铅笔】

图层名：草图

02 调整人物的位置和角度

人物略显僵直，调整形状改变平衡状态。用【选区】工具→【选取笔】涂满人物，然后用【缩放 / 旋转】(Ctrl+T) 移动和旋转人物，使其符合透视关系。

工具：【选取笔】

图层名：草图

03 | 绘制草图

绘制草图，决定画面整体效果。远处高大的建筑与近处小巷形成鲜明对比，再加上从地下升起的蒸汽，营造美国城市的氛围，使画面更加丰富。

草图
R =0
G =0
B =0

工具：【铅笔】

图层名：草图

04 | 涂上颜色

新建图层，简单上色确认画面的平衡感。由于人物的轮廓不够明显，将她的位置改得离中心更近些。

整体	阴影1	阴影2	建筑物1
R =195	R =129	R =52	R =234
G =234	G =171	G =61	G =212
B =247	B =187	B =64	B =142

建筑物2	蒸汽	人物
R =199	R =203	R =162
G =151	G =218	G =110
B =81	B =223	B =85

工具：【圆笔刷】

POINT!

选择方案

按照同样的步骤再绘制一张草图，但最终还是选用了第一张。第二张草图如下所示，这张我也很喜欢，希望有机会可以完成。

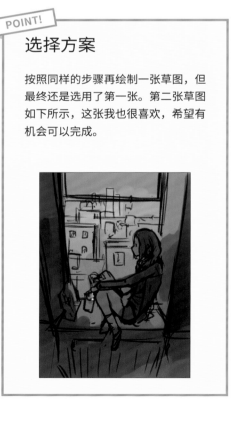

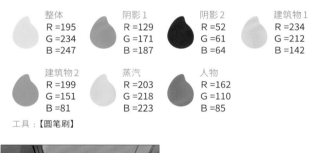

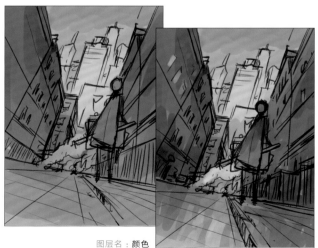

图层名：颜色

05 绘制草图细节

绘制更加详尽的草图。将"草图"图层的不透明度调至20%，在上方新建"草图2"图层，将【铅笔】的笔刷尺寸调至12px左右绘制。

草图2
R =0
G =0
B =0

工具：【铅笔】

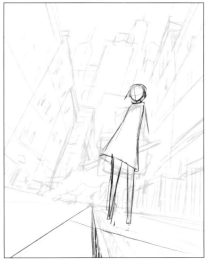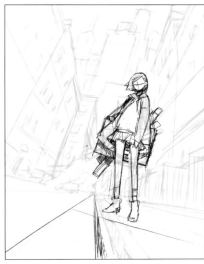

图层名：草图2

06 设置透视尺

❶背景需要画得很细，所以首先在草图的基础上用透视尺画出周围的轮廓。因为本案例为仰视视角，所以用【图层】菜单→【尺子/分格子框】→【新建透视尺】创建三点透视的透视尺。

❷根据倾斜的构图改变透视尺视平线的角度。用【操作】工具→【对象】选中透视尺，单击右键，在弹出的菜单中解除【固定视平线】并进行调整。

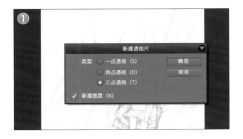

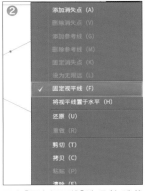

开启【固定视平线】选项（勾选状态）就无法改变视平线的角度，因此需要取消选择。

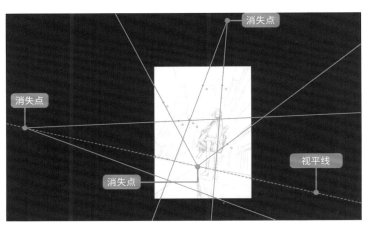

根据草图调整视平线和消失点。

图层名：透视尺1

07 增加参考线

稍微增加一些参考线便于绘制。在【操作】工具→【对象】中选择透视尺的消失点，单击右键，从显示菜单中选择【添加参考线】，即可增加参考线。

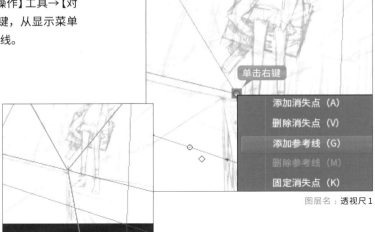

图层名：透视尺1

08 增加消失点

❶绘制建筑时需要不时改变角度，因此可以新建透视尺，添加更多消失点。在【操作】工具→【对象】中选择透视尺，单击右键，从显示菜单中选择【添加消失点】，即可增加消失点。

❷根据透视尺大致勾勒出建筑的线条，确认画面的平衡感。

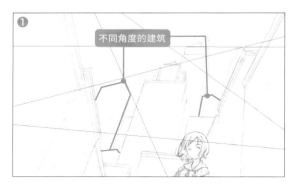

线稿
R =0
G =0
B =0　　　工具：【铅笔】

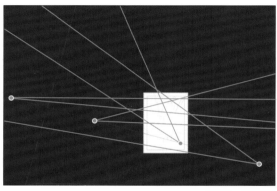

图层名：透视尺2

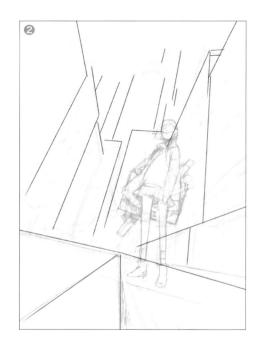

绘制线稿

根据草图绘制线稿。线稿最终分为"人物线稿""背景线稿""窗户线稿"三个图层。

图层结构

60%正常
人物线稿 01 02

100%正常
人物上色 03

43%正常
背景线稿 04

100%正常
背景加笔5

69%正常
窗户线稿 06 ②③

01 绘制人物线稿

在最上方新建图层"人物线稿",绘制人物的线稿。隐藏"草图"图层,降低"草图2"图层的不透明度,便于描线。将【铅笔】工具→【素描铅笔】设为5px左右绘制线稿。草图中的线条仅作为参考,绘制时需注意画面的平衡感。

线稿
R =0
G =0
B =0

工具:【素描铅笔】

按住Shift键,点击起点和终点就能轻易画出直线。

图层名:人物线稿

02 画出草图以便绘制复杂的细节部分

细节部分绘制较困难,可以先新建图层"图层1",用蓝色画出草图作为参考,再绘制线稿。画完线稿后删除"图层1"。

草图
R =99
G =198
B =255

线稿
R =0
G =0
B =0

工具:【素描铅笔】

100%正常
人物线稿

57%正常
图层1

图层名:人物线稿

给人物上色

用【魔棒】→【仅选取编辑图层】点击人物外侧，再点击【选择】→【反向选择】，新建"人物上色"图层，【填充】(Alt+Del) 颜色。超出上色范围的部分用【素描铅笔】和【橡皮擦】工具→【硬边】修改，但其实【魔棒】工具十分优秀，几乎不用修改。

填充
R =144
G =179
B =199

工具：【仅选取编辑图层】/
【素描铅笔】/【硬边】

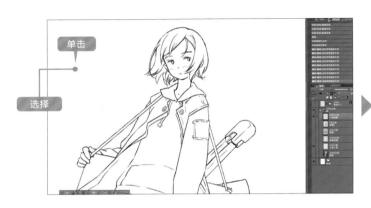

单击

选择

反向选择填充上色

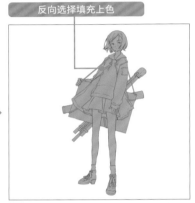

图层名：人物上色

04 绘制建筑物的轮廓

新建图层"背景线稿"，绘制背景的线稿。细节部分往往通过上色即可，因此只需稍微勾勒出屋顶装饰的外形。使用透视尺便于对齐，绘制起来较为简单。

线稿
R =0
G =0
B =0

工具：【铅笔】

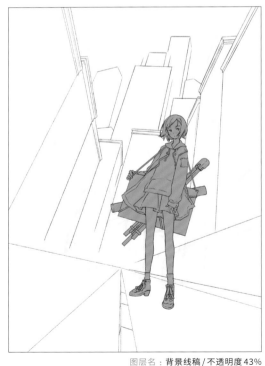

图层名：背景线稿 / 不透明度 43%

05 | 制作窗户素材

利用网格绘制窗户。

❶新建图层，制作窗户素材。点击【视图】菜单→【网格】显示网格，同时勾选【吸附于网格】。

❷参考照片资料，用【铅笔】工具→【素描铅笔】绘制窗户，通过吸附网格就能轻松画出垂直和水平的线条。

❸按照同样的方法绘制各种窗户。

❹【复制】(Ctrl+C) 和【粘贴】(Ctrl+V) 其中一扇窗户，等间距排列。

❺选中所有因复制增加的图层，用【图层】→【合并所选图层】合并为一个图层。

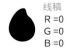

线稿
R =0
G =0
B =0

工具：【素描铅笔】

用窗户装饰建筑物

改变步骤 05（详见第83页）中制作的窗户
的形状，配合建筑物的透视关系。

❶ 在【操作】工具→【对象】中选择透视尺，
开启【工具属性】面板中的【网格】选项，
仅勾选【XY平面】将窗户装饰在右侧建筑
物上。

❷ 参照网格，用【自由变换】（Ctrl+Shift+T）
改变步骤 05 中制作的窗户的形状，使之
与建筑物透视关系一致。

❸ 用【自由变换】（Ctrl+Shift+T）将步骤 05
中制作的窗户调整到建筑物的透视位置，
反复操作，给所有建筑物都加上窗户。
微妙地改变每栋建筑物的楼层高度，画
面就会产生变化，效果更好。另外，用【图
层】→【合并所选图层】将窗户所在的图
层汇总为一个"窗户线稿"图层。

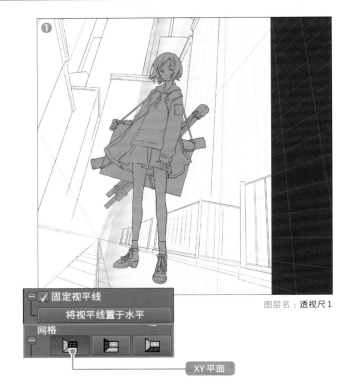

图层名：透视尺1

固定视平线

将视平线置于水平

网格

XY平面

工具：【对象】

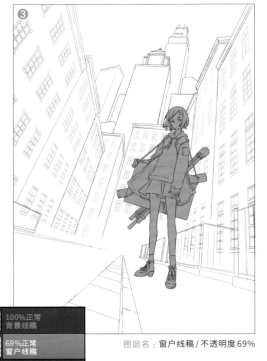

100%正常
背景线稿

69%正常
窗户线稿

100%正常
颜色

图层名：窗户线稿 / 不透明度69%

上底色

根据不同物体简单分为不同颜色。

03

图层结构

 100%正常 人物上色　01 ①②

 100%正常 颜色2　02 03

01 给人物上底色

重新显示绘制草图时创建的"颜色"图层（详见第78页 04），查看整体效果。由于效果不错，上底色时注意不要破坏原有风格。

❶人物底色用棕色更便于上色。开启【锁定透明像素】，用【填充】改变人物底色。

❷用【圆笔刷】给人物按照区域进行颜色区分，加上简单的高光，再确认效果。

❶人物底色
R =152
G =119
B =100

❷高光
R =169
G =183
B =171

❷头发
R =57
G =51
B =48

❷皮肤
R =208
G =136
B =104

❷皮肤阴影
R =165
G =96
B =75

❷外套
R =54
G =44
B =43

❷画材1
R =52
G =61
B =50

❷画材2
R =126
G =90
B =68

❷上衣1
R =164
G =150
B =137

❷上衣2
R =65
G =62
B =68

❷短裙
R =112
G =44
B =42

工具：❷【圆笔刷】

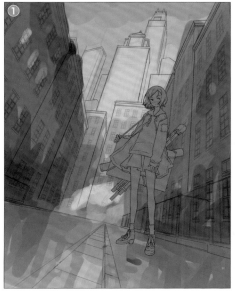

图层名：人物上色

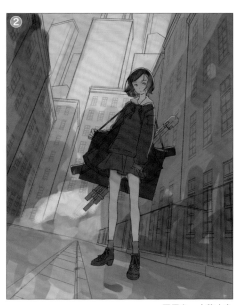

图层名：人物上色

给背景上底色1

新建图层"颜色2",给背景上底色。先用【圆笔刷】
大致涂上颜色,再用【喷枪】混合。在这里增加
颜色的饱和度的话,之后颜色就不容易变得暗沉。
根据自己心目中希望这幅插画给人的感觉,考虑
颜色是否符合这种感觉。

用【喷枪】在需要
晕染的地方上色。

工具:【圆笔刷】/【喷枪】

图层名:颜色2

POINT!

决定主要颜色

选择两种主要颜色便于控制画面给人的感觉。这幅画的
主要颜色是建筑物的黄色和天空的蓝色。

 黄色
R =218
G =185
B =116

 蓝色
R =131
G =175
B =191

03 **给背景上底色2**

用【圆笔刷】继续上底色。将阴影画得厚重一些,
营造出写实的风格。简单绘制建筑物、蒸汽、积水
中的反光。

建筑物1
R =84
G =97
B =102

建筑物2
R =100
G =85
B =84

地面1
R =67
G =87
B =95

地面2
R =38
G =47
B =52

蒸汽
R =111
G =127
B =132

光
R =142
G =137
B =113

工具:【圆笔刷】

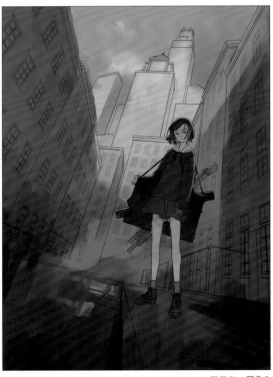

图层名:颜色2

绘制远景

完成底色后正式开始上色。首
先绘制远景中的天空和建筑物。

图层结构

01 ｜ 绘制云朵

从远景开始画。首先绘制最远处的
云朵。

由于仰视角度较大，所以几乎是从正
下方看云的角度。参考透视尺，稍微
将云的阴影画得分散一些。

将【喷枪】工具的不透明度调至40%，
在明亮的部分中混入一些黄色，阴影
部分使用蓝灰色作为描画色。咚咚地
点涂，就能画出云朵的样子。

明亮的部分
R =218
G =229
B =213

阴影的部分
R =113
G =136
B =142

工具：【喷枪】

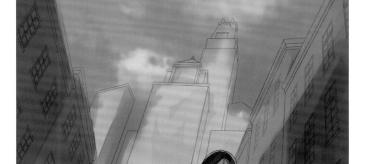

图层名：背景加笔1

02 给远处的建筑上色

先明确画出高楼的轮廓，再新建"建筑加笔"图层，
用【圆笔刷】涂上颜色，画出清晰的分界线。

建筑物1
R =199
G =193
B =154

建筑物2
R =215
G =186
B =123

建筑物3
R =210
G =208
B =163

建筑物4
R =192
G =155
B =99

屋顶
R =96
G =134
B =129

阴影
R =82
G =106
B =108

工具：【圆笔刷】

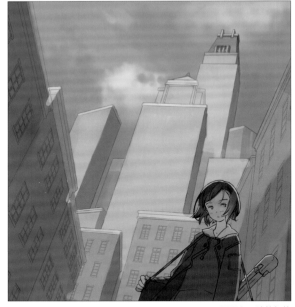

图层名：建筑加笔

03 擦除不需要的建筑线稿

在上色的过程中，如果线稿影响了上色，可以在"背景线稿"图层中新建图层蒙版，用【橡皮擦】工具→【硬边】擦
除上色时觉得多余的线稿。使用图层蒙版擦除可以在失误后恢复原状，使用时较为方便。

43%正常
背景线稿

69%正常
窗户线稿

100%正常
背景加笔

图层蒙版

工具：【硬边】

图层名：背景线稿 / 不透明度43%

04 绘制远处建筑的细节

❶ 在"建筑加笔"图层中，用【圆笔刷】绘制建筑上半部分的细节。

❷ 新建图层"建筑加笔2"，用【圆笔刷】绘制窗户的线条和不同颜色的墙壁。借助透视尺上色较为方便。

❶阴影
R =71
G =75
B =67

❶窗户1
R =93
G =112
B =108

❶窗户2
R =143
G =173
B =176

❷墙壁1
R =174
G =132
B =92

❷墙壁2
R =224
G =223
B =191

工具：【圆笔刷】

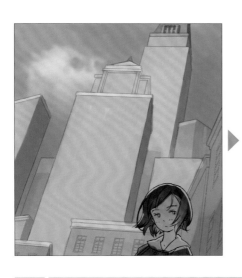
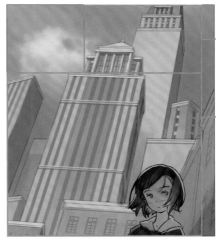

❶图层名：
建筑加笔

❷图层名：
建筑加笔2

05 绘制窗户

在"建筑加笔"图层中用【圆笔刷】绘制窗户。由于窗户能反射周围的景象，所以越高的窗户越能映出天空的颜色，就显得越亮，而低处的窗户在阴影的笼罩下就显得越暗。给所有的窗户都涂上颜色，观察整体效果。即使是很低的窗户，根据位置的不同，有些也会受到建筑的反射光影响，因此可以提高这部分窗户的亮度，显得更加真实。

阴影
R =71
G =75
B =67

窗户1
R =93
G =112
B =108

窗户2
R =143
G =173
B =176

工具：【圆笔刷】

上方映出天空的颜色

下方变暗

图层名：建筑加笔

图层名：建筑加笔

06 | 绘制远处建筑的窗户

完成远处建筑的窗户。

❶新建图层，用【圆笔刷】加上阴影营造立体感。

❷绘制映出天空颜色的部分时，不时用【圆笔刷】描绘窗户的细节。迎光处更显眼，需要仔细上色。每个窗户的颜色、大小、立体感都要有细微的差别。注意颜色和设计不要太单调。

❶阴影1
R =78
G =78
B =68

❶阴影2
R =91
G =97
B =89

❷窗户
R =147
G =172
B =171

工具：【圆笔刷】

图层名：建筑加笔3

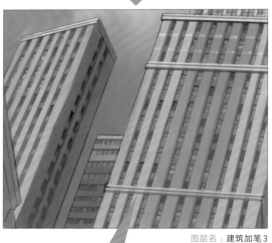

图层名：建筑加笔3

绘制小巷

绘制人物后方的蒸汽、近处建筑物的窗户和地面。

图层结构

01　绘制蒸汽

因为很在意蒸汽的平衡感，就先绘制了蒸汽。

❶在"背景"图层组内的线稿图层上方新建"蒸汽"图层。

❷将【喷枪】笔刷的不透明度调至40%，按照绘制云朵的方法（详见第87页 01）咚咚地点涂颜色。由于蒸汽处于阴影之中，注意不要选择过暗的描画色，避免与周围融为一体。

蒸汽
R =114
G =130
B =135

工具：【喷枪】

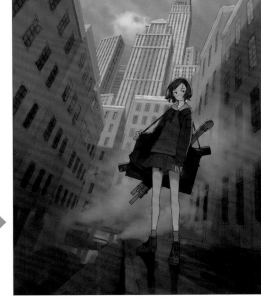

注意保持画面平衡感，不要把蒸汽画得过多或者过少，需要显现冒出蒸汽的地方。

图层名：蒸汽

02 绘制窗户和地面

同时绘制近处建筑的窗户和地面。窗户
的数量多，绘制较费功夫，但画腻了可
以给地面上色，地面画腻了可以再画窗
户。如此可以在作画时保持动力。

❶用【圆笔刷】绘制反光，上色时注意上
　方的窗户较亮。

❷用【圆笔刷】调整地面的颜色，想要平
　滑涂抹的地方用【喷枪】描画。

图层名：建筑加笔3

❶窗户1
R =112
G =112
B =105

❶窗户2
R =93
G =102
B =103

❶窗户3
R =170
G =170
B =153

❶窗户4
R =151
G =116
B =97

❷地面1
R =71
G =83
B =88

❷地面2
R =42
G =51
B =54

工具：❶❷【圆笔刷】/❷【喷枪】

图层名：建筑加笔3

03 | 绘制墙砖

近处需要绘制细节。制作近处建筑物墙砖的纹理再粘贴上去。

❶ 点击【视图】菜单→【网格】显示网格，用【圆笔刷】对齐网格绘制墙砖的纹路。

❷ 用【选区】工具→【矩形选框】选择。

❸ 用【复制】（Ctrl+C）和【粘贴】（Ctrl+V）排列纹路。用【图层】→【合并所选图层】合并新增的图层作为墙砖纹理。

❹ 用【自由变换】（Ctrl+Shift+T）配合建筑的透视调整纹理。有窗户的地方不需要墙砖，因此可以创建图层蒙版，用【橡皮擦】工具→【硬边】擦除。

❺ 降低图层的不透明度，用【橡皮擦】工具→【柔软】在图层蒙版上擦除一部分，避免墙砖的线条过于明显。再用【圆笔刷】在需要补充的地方添加墙砖。

墙砖
R =255
G =255
B =255

03

绘制城市中的小巷 ▼ 绘制小巷

图层名：纹理

图层名：纹理

工具：❶❺【圆笔刷】/❷【矩形选框】/❹【硬边】/❺【柔软】

擦除些许

图层名：纹理 / 不透明度33%

04 | 绘制窗户和墙壁的细节

新建"建筑加笔4"图层，绘制近处窗户和墙壁上的污点。

❶绘制窗户细节。注意整体结构，用【圆笔刷】在线稿基础上绘制，营造出立体感。

❷绘制墙壁细节。用【圆笔刷】在墙壁上画出类似油漆脱落的痕迹和不同颜色的砖块。

❸在"窗户线稿"图层中创建图层蒙版，用【橡皮擦】工具→【柔软】弱化窗户的线条。

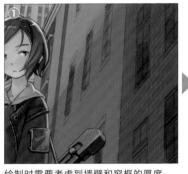

绘制时需要考虑到墙壁和窗框的厚度。

图层名：建筑加笔4

图层名：建筑加笔4

 ❶窗户1
R=190
G=189
B=166

 ❶窗户2
R=89
G=89
B=84

 ❶窗户3
R=178
G=185
B=165

 ❶窗户4
R=92
G=99
B=96

 ❷墙壁1
R=161
G=134
B=94

 ❷墙壁2
R=116
G=123
B=119

 ❷墙壁3
R=57
G=69
B=75

工具：❶❷【圆笔刷】/❸【柔软】

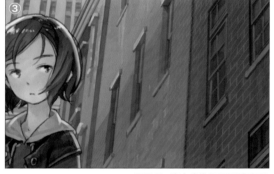

图层名：窗户线稿 / 不透明度69%

05 | 避免背景盖过人物

在人物的背后新建"空气"图层，在人物的四周用【喷枪】上色，使人物的轮廓较为鲜明，避免与背景融为一体。

 空气
R =215
G =214
B =182

工具：【喷枪】

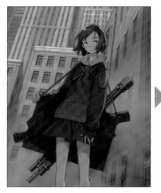 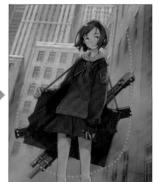

图层名：空气 / 不透明度92%

人物上色

完成人物的上色。其中脸部上色尤为重要，需要花费一定时间。

❶ 在"人物上色"图层上方新建"加笔"图层，用【圆笔刷】绘制细节，提高上色的精细度。

❷ 在线稿上方新建"高光"图层，用【圆笔刷】绘制眼睛的高光和碎发。

❸ 在"加笔"图层中，用【圆笔刷】绘制衣服上的褶皱和高光。高光的绘制原则是，越坚硬的物体上高光越强，越柔软的物体上高光越弱。绘制时注意避免让褶皱比人物轮廓显眼。

❹ 新建【叠加】模式的图层并【创建剪贴蒙版】，用【喷枪】绘制，使皮肤边缘变亮。

❺ 新建【强光】模式的图层并【创建剪贴蒙版】，用【喷枪】绘制，使局部变暗。尤其需要涂暗脚部，使脚部与地面的颜色更协调。

❻ 选择【图层】菜单→【新建色调调整图层】→【色阶】，用【色阶】图层提高对比度。

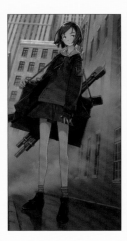

描画部分

描画部分

将两侧滑块稍微向内侧移动。

❹涂亮
R=118
G=154
B=170

❺涂暗
R=112
G=105
B=117

工具：❶❷❸【圆笔刷】/❹❺【喷枪】

加笔收尾

用色调调整图层，修改画面整体的色调。
最后加上铁栅栏和排水管等提升细节，
完成画面。

图层结构

01 增加光影

❶加深强光照射下的云朵和远处建筑的轮廓。新建【叠
　加】模式的图层，用【喷枪】涂上明亮的绿色。

❷新建【强光】模式的图层，用【喷枪】使明亮的部分更亮。

❸继续创建【强光】模式的图层，命名为"阴影"。在"阴
　影"图层中，用【喷枪】涂暗画面的边缘。

※ 为了说明，
　将背景涂成
　黑色。

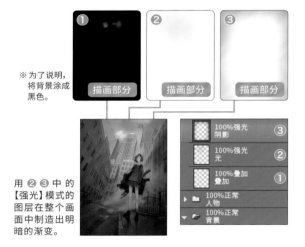

用 ❷ ❸ 中的
【强光】模式的
图层在整个画
面中制造出明
暗的渐变。

❶明亮的绿色	❷光	❸阴影
R =238	R =207	R =160
G =255	G =227	G =160
B =224	B =227	B =173

工具：【喷枪】

02 用曲线改变色调

选择【图层】菜单→【新建色调调整图层】→【曲线】，在【红】【绿】【蓝】各自通道中调整图表，使画面稍偏绿一些。

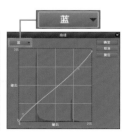

图层名：曲线1/不透明度71%

03 | 用色阶调整色调

选择【图层】菜单→【新建色调调整图层】→【色阶】，用【色阶】图层调整画面的明暗。

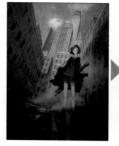

图层名：色阶2

04 | 添加细节

添加铁栅栏和排水管等物体收尾。

❶在"背景线稿"图层中对齐透视尺绘制铁栅栏的线稿。

❷新建"背景加笔5"图层，用【圆笔刷】绘制铁栅栏。由于铁栅栏位于阴影之中，需降低对比度，避免高光过亮。

❸在"背景加笔5"图层中用【圆笔刷】添加排水管和空调外机，参考照片资料确认形状。如果整体效果没有问题，这幅画便完成了。

图层名：
背景线稿/
不透明度43%

高光是阳光的反射光。

图层名：背景加笔5

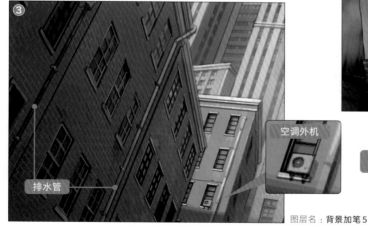

空调外机

排水管

图层名：背景加笔5

完成！

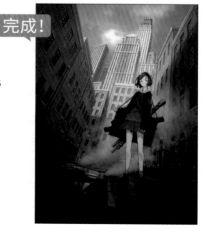

❶线稿
R＝0
G＝0
B＝0

❷铁栅栏1
R＝19
G＝21
B＝22

❷铁栅栏2
R＝129
G＝142
B＝142

❸排水管1
R＝56
G＝60
B＝60

❸排水管2
R＝164
G＝164
B＝158

❸排水管3
R＝230
G＝222
B＝195

❸空调外机1
R＝115
G＝110
B＝97

❸空调外机2
R＝182
G＝175
B＝155

工具：❶【铅笔】/❷❸【圆笔刷】

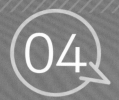

04 绘制夕阳下的遗迹

在这里，我们将看到描绘幻想世界遗迹的过程。远景是架空世界中常见的空中岛屿，近处则伫立着西洋风建筑的遗迹。

主要图层结构

案例的整体画面都统一成夕阳的色调。在图层结构中有一些将色调调暖的步骤。
画面主体物坍塌建筑的图层位于"汇总"图层组中的"近处"图层组内。

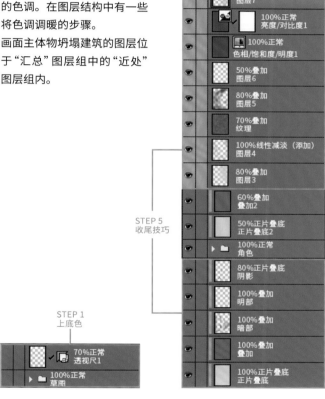

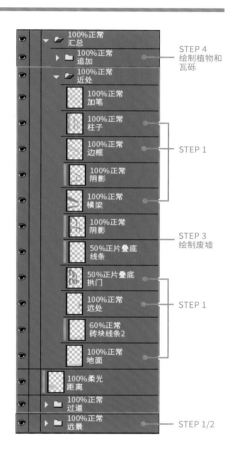

STEP 5
收尾技巧

STEP 1
上底色

STEP 4
绘制植物和瓦砾

STEP 1

STEP 3
绘制废墟

STEP 1

STEP 1/2

Profile

吉川 aki

绘制时以幻想风格为主题，选用了自己喜欢的色调。平常绘制的风景多为现实风格，尝试一下幻想风格也颇为有趣。

绘制环境　**OS** : Windows 10
数位板 : Wacom Intuos Pro M

设置

笔刷和画布设置

选用的笔刷与"⓵绘制色彩缤纷的花田"（第21页）相同。本次常用的笔刷为以下几种。

❶ 12r

铅笔类的自定义笔刷。调整笔刷的不透明度后，能画出高透明度的效果，可用于绘制阴影和反光。

❷ 油彩平笔

需要留下运笔痕迹时使用，可配合【浓芯铅笔】均匀上色。

❸ 浓芯铅笔

常规简单的笔刷，用于绘制线稿草图和上底色。

❹ 柔和

笔刷的笔触柔和，可用于绘制渐变。

> ▶ 画布尺寸：宽210mm×高297mm
> ▶ 分辨率：350dpi

透视尺

本次使用两点透视的透视尺作画。上底色时显示透视尺的网格绘制简图。用【操作】工具→【对象】选择透视尺时可以在【工具属性】面板中切换是否显示网格。

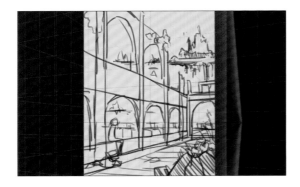

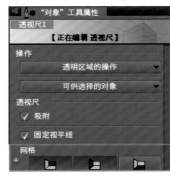

可在【工具属性】面板选择显示网格。

上底色

绘制底图，给各个区域均匀上色，只
为天空绘制渐变。

图层结构

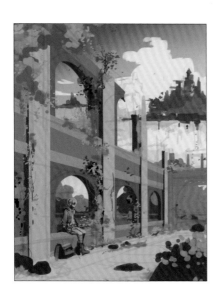

01 　绘制草图

绘制粗略的效果图，主题为幻想世界中夕阳下的遗迹。
天空中飘浮着几座岛屿，人物坐在近处。

❶新建图层，用【填充】(Alt+Del)涂满黄色作为衬纸。

❷新建图层，用【铅笔】工具→【浓芯铅笔】绘制草图。

❶黄色
R =255
G =228
B =154

❷草图线条
R =64
G =18
B =0

工具：【浓芯铅笔】

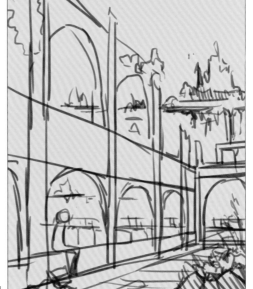

图层名：草图

02 新建两点透视的透视尺

本次使用两点透视的透视尺。

❶点击【图层】菜单→【尺子/格子框】→【新建透视尺】，选择对话框中显示的【两点透视】。

❷新建透视尺图层完成。

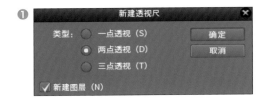

图层名：透视尺1/不透明度70%

03 调整视平线和消失点

用【操作】工具→【对象】配合草图调整透视尺的视平线和消失点。

工具：【对象】

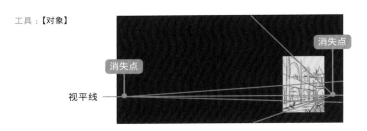

消失点　消失点　视平线

图层名：透视尺1/不透明度70%

04 绘制近处的遗迹

开启命令栏的【吸附于特殊尺】，用【浓芯铅笔】根据透视绘制近处的遗迹部分。

吸附于特殊尺

柱子
R =212
G =184
B =138

边框
R =189
G =161
B =115

横梁
R =160
G =136
B =97

远处
R =153
G =134
B =104

地面
R =217
G =198
B =168

工具：【浓芯铅笔】

按照区域分图层上色。

05 | 绘制拱门的图形

在墙壁上加上拱门。首先画出平面图，这一过程中需关闭吸附于特殊尺的功能。

❶用【选区】工具→【矩形选框】画出所示方形，【填充】(Alt+Del) 上色。

❷用【选区】工具→【椭圆选框】画出所示圆形，【清除】(Del)。

❸用【矩形选框】画出所示下方矩形后【清除】(Del)。

❹按照步骤❶～❸画出来的拱门左右两侧柱子的宽度不同，需要调整。先选择【图层】菜单→【复制图层】。

❺用【编辑】菜单→【变换】→【水平翻转】翻转步骤❹中复制的图层，使两个图层重叠后，左右两侧柱子的宽度一致。再点击【图层】菜单→【向下合并】将其合并为一个图层。

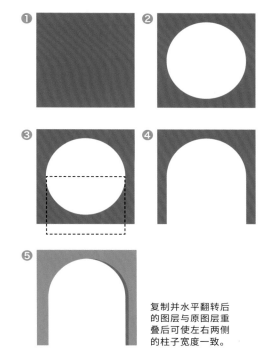

拱门
R =142
G =118
B =79

工具：❶❸【矩形选框】/ ❷【椭圆选框】

复制并水平翻转后的图层与原图层重叠后可使左右两侧的柱子宽度一致。

图层名：拱门

06 | 根据透视放置拱门，绘制阴影

❶用【自由变换】(Ctrl+Shift+T) 根据透视改变步骤 05 中绘制的拱门的形状。

❷新建图层"拱门厚度"，用【浓芯铅笔】绘制拱门的阴影。

❸新建图层"柱子厚度"，用【浓芯铅笔】绘制柱子的阴影。

阴影
R =94
G =83
B =63

工具：【浓芯铅笔】

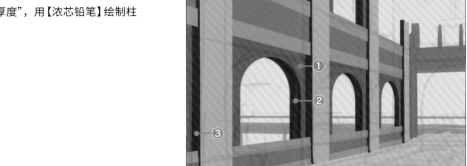

❶图层名：拱门
❷图层名：拱门厚度
❸图层名：柱子厚度

07 给远景上底色

绘制不需要配合透视的物体（远景和植物等）时，可以不显示透视尺。

❶绘制远景中的天空。以紫色和橘色作为描画色，用【喷枪】工具→【柔和】绘制渐变。由于画面是幻想风格，天空比真实的天空颜色更鲜艳。

❷用【画笔】工具→【油彩】→【油彩平笔】绘制云朵。

❸用棕色和土黄色的【浓芯铅笔】大致画出空中岛屿的形状。

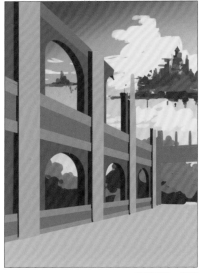

❶图层名：天空
❷图层名：云
❸图层名：浮岛

❶紫色
R =130
G =83
B =184

❶橘色
R =254
G =197
B =125

❷云
R =255
G =234
B =173

❸棕色
R =135
G =68
B =66

❸土黄色
R =205
G =126
B =71

工具：❶【柔和】/❷【油彩平笔】/❸【浓芯铅笔】

08 给近景上底色

用【浓芯铅笔】或【油彩平笔】给树叶、瓦砾等近景上底色。

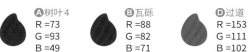

Ⓒ树叶1
R =108
G =202
B =99

ⒶⒸ树叶2
R =254
G =188
B =97

Ⓒ树叶3
R =53
G =107
B =61

Ⓐ树叶4
R =73
G =93
B =49

Ⓑ瓦砾
R =88
G =82
B =71

Ⓓ过道
R =153
G =111
B =102

工具：【浓芯铅笔】/【油彩平笔】

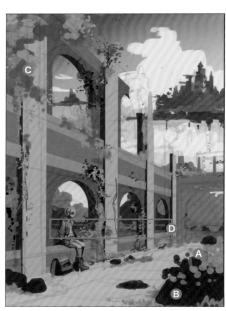

※ 将近处调整为后方傍晚的颜色。其他部分则在绘制完细节后，整体调整成橘黄色调。

绘制远景

绘制远处的云朵和浮在空中的岛屿。

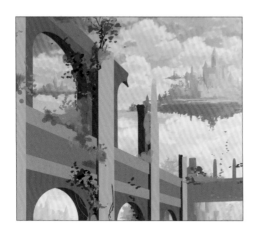

图层结构

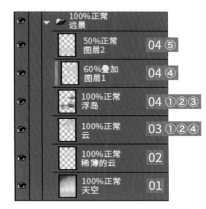

100%正常 远景		
50%正常 图层2	04 ⑤	
60%叠加 图层1	04 ④	
100%正常 浮岛	04 ①②③	
100%正常 云	03 ①②④	
100%正常 稀薄的云	02	
100%正常 天空	01	

01 在天空的渐变中添加颜色

用【喷枪】工具→【柔和】添加红色。本案例为幻想世界风格，所以绘制一个比真实的夕阳更鲜艳的渐变。

红色
R =221
G =126
B =137　　工具：【柔和】

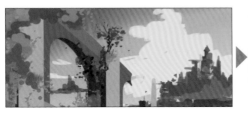 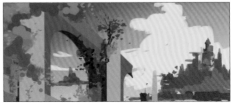

图层名：天空

02 绘制稀薄的云朵

用【画笔】工具→【水彩】→【水彩画笔】绘制稀薄的云朵。用【吸管】(Alt)从天空和云朵中选取颜色。

 天空
R =221
G =126
B =137

云
R =255
G =234
B =173

工具：【水彩画笔】

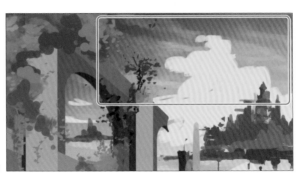

图层名：稀薄的云

03 绘制云朵

❶用【06r】大致画出形状，区分明暗。需要混色时使用【06r混色】。

❷用【06r混色】补充云的细节部分和阴影。给简单绘制的云加上细微的凸起和边缘毛糙的效果。

❸配合天空的渐变，涂暗云朵左侧。在"云"图层上方新建图层，将混合模式设为【叠加】，并【创建剪贴蒙版】，用【柔和】在左侧涂上暗紫色。

❹点击【图层】菜单→【向下合并】，将步骤❸中的图层与"云"图层合并。新建图层过多不易管理，可以通过合并图层将图层集中起来。

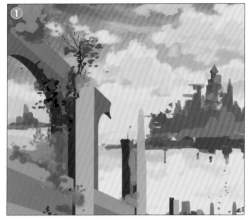

图层名：云

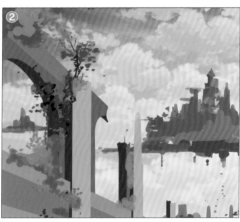

图层名：云

 ❶轮廓
R =255
G =238
B =187

 ❷云朵的阴影
R =245
G =172
B =109

❸暗紫色
R =110
G =53
B =122

工具：❶【06r】/❶❷【06r混色】/❸【柔和】

稍微涂暗

图层名：云

（合并前为【叠加】/不透明度70%）

❸ 70%叠加
图层1

100%正常
云

❹ 100%正常
云

04 绘制浮岛

绘制远处飘浮在空中的岛屿。

❶ 将描画色设为棕色，在"浮岛"图层使用【油彩平笔】绘制浮岛的轮廓，画出城堡和森林的模样。

❷ 在"浮岛"图层上方新建【叠加】模式的图层，并【创建剪贴蒙版】。在迎光处用【油彩平笔】涂上明亮的黄色，上色后与"浮岛"图层合并。

❸ 用【吸管】(Alt) 选取颜色，用【油彩平笔】绘制细节处。

❹ 新建【叠加】模式的图层，并在"浮岛"图层【创建剪贴蒙版】，在迎光处用【柔和】稍微涂亮。

❺ 用【柔和】在下方的浮岛上涂上淡淡的黄色。由于颜色与天空相近，容易营造出距离感，显得位置更遥远。

图层名：浮岛

图层名：浮岛
（合并前的图层为【叠加】/不透明度60%）

❶棕色
R =171
G =96
B =68

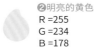❷明亮的黄色
R =255
G =234
B =178

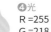❸细节
R =182
G =101
B =70

❹光
R =255
G =218
B =139

❺黄色
R =255
G =226
B =137

工具：❶❷❸【油彩平笔】/ ❹❺【柔和】

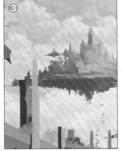

图层名：浮岛

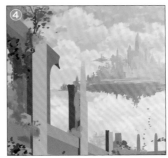

图层名：图层 1/【叠加】/
不透明度60%

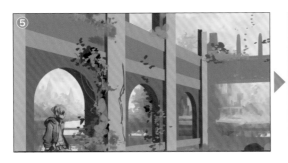

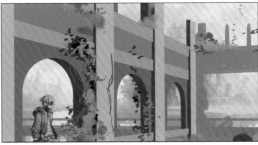

图层名：图层 2/不透明度50%

绘制废墟

建筑物的废墟位于"近处"图层组中。画面主体细节较多，图层数量也多。

图层结构

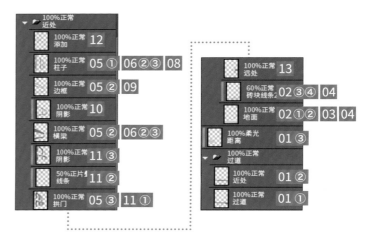

01 绘制过道

新建"过道"图层组，绘制远处的过道。

❶用【铅笔】工具→【浓芯铅笔】绘制出颜色均匀的过道。

❷新建图层，在近处加上栅栏。显示透视尺，根据透视用【浓芯铅笔】绘制。

❸在"过道"图层组上方新建【柔光】模式的图层，并【创建剪贴蒙版】。在左侧远处用【喷枪】工具→【柔和】涂上明亮的橘色，营造出距离感。

图层名：过道

 ❶过道
R =167
G =114
B =94

 ❷近处的栅栏1
R =197
G =118
B =54

❷近处的栅栏2
R =104
G =59
B =43

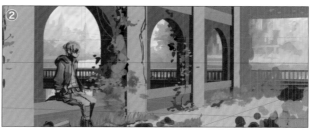
图层名：近处

工具：❶❷【浓芯铅笔】/❸【柔和】

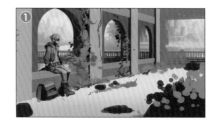

图层名：距离/【柔光】

❸明亮的橘色
R =255
G =197
B =160

02 | 绘制地面

❶先在地面上用【柔和】画出渐变。

❷根据透视用【画笔】工具→【油彩】→【油彩平笔】在地面上绘制出平面感（绘制时显示透视尺）。

❸【复制】(Ctrl+C)和【粘贴】(Ctrl+V)其他文件中制作的砖块线条素材（详见第124页），并【创建剪贴蒙版】，根据透视用【自由变换】(Ctrl+Shift+T)改变形状。

❹降低砖块线条的不透明度，用【橡皮擦】工具→【柔软】擦除有高低差的部分和远处的部分。擦除远处的部分是避免线条过于显眼。

图层名：地面

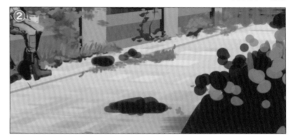

图层名：地面

❶渐变1
R =240
G =230
B =208

❶渐变2
R =191
G =190
B =187

❷色块1
R =188
G =186
B =184

❷色块2
R =210
G =205
B =197

图层名：砖块线条 2

工具：❶【柔和】/
　　　❷【油彩平笔】/
　　　❹【柔软】

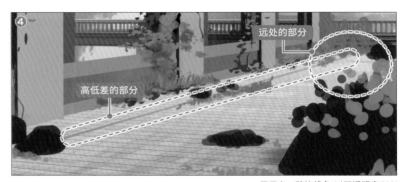

图层名：砖块线条 2/不透明度60%

03 改变地面的对比度

用【编辑】菜单→【色调调整】→【亮度/对比度】
增强地面的对比度。

图层名：地面

04 给砖块区分明暗

借助砖块线条，用【油彩平笔】绘制几个偏亮和偏暗的砖块，稍微提高砖块线条的不透明度。

亮色
R =252
G =249
B =231

暗色
R =206
G =202
B =194

工具：【油彩平笔】

图层名：地面
图层名：砖块线条 2/不透明度60%

05 在柱子和墙壁上加上色块

在柱子和墙壁上用【油彩平笔】加上色块（类似
运笔痕迹）。

❶先用【油彩平笔】在柱子上添加色块。

❷在"边框"和"横梁"图层中用【油彩平笔】绘制
墙壁上的部分。

❸在"拱门"和"拱门厚度"图层中用【油彩平笔】
绘制墙壁上拱门的部分。

图层名：柱子

❶柱子1
R =214
G =184
B =156

❶柱子2
R =232
G =210
B =188

❷❸墙壁1
R =182
G =164
B =138

❷❸墙壁2
R =213
G =194
B =167

❷❸墙壁3
R =160
G =145
B =122

工具：【油彩平笔】

图层名：边框
图层名：横梁

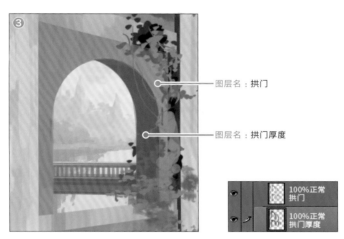

图层名：拱门

图层名：拱门厚度

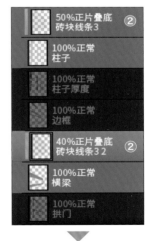

06 加上砖块线条

❶【复制】(Ctrl+C)和【粘贴】(Ctrl+V)其他文件中制作的砖块线条素材
（详见第124页），根据墙壁的透视改变形状。

❷复制步骤❶中的图层，分别为"柱子"图层和"横梁"图层【创建剪贴
蒙版】。将混合模式改为【正片叠底】，调整不透明度。

❸调整各图层不透明度后【向下合并】。

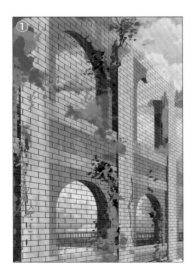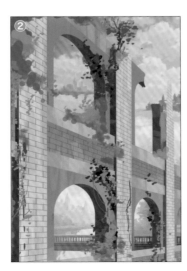

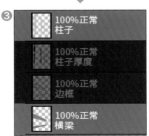

07　用纹理提升质感

在墙壁上贴上纹理素材提升质感。

❶将照片素材作为纹理贴在图中，配合画面透视用【自由变换】（Ctrl+Shift+T）改变形状。

❷复制步骤❶中的图层，必要时配合墙壁图层的透视调整形状。将混合模式改为【叠加】后，为墙壁的各个图层（"柱子""边框""横梁""拱门""远处"）【创建剪贴蒙版】。用图层的不透明度调整纹理的深浅。

❸调整各个图层的不透明度后【向下合并】。

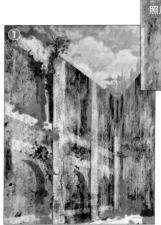

照片素材

使用了旧而脏的水泥墙照片。

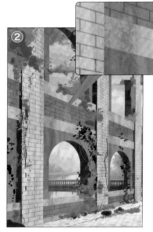

❷

	40%叠加 纹理
	100%正常 柱子
	100%正常 柱子厚度
	40%叠加 纹理
	100%正常 边框
	16%叠加 纹理2 2
	100%正常 横梁
	21%叠加 纹理2 2 2
	100%正常 拱门
	100%正常 拱门厚度
	19%叠加 纹理2 3
	100%正常 远处

❸

	100%正常 柱子
	100%正常 柱子厚度
	100%正常 边框
	100%正常 横梁
	100%正常 拱门
	100%正常 拱门厚度

08　刻画墙壁上的柱子

柱子分为"柱子"和"柱子厚度"图层（柱子的阴影部分），现在需将二者合并，调整上色。
将自定义笔刷【12r】的不透明度调整为60%，添加上反光、砖块缺角的部分。
描画色使用米色和深棕色。

反光

图层名：柱子

砖块缺角

米色
R =243
G =225
B =203

深棕色
R =103
G =96
B =82

工具：【12r】

09 | 绘制高光和阴影

在"边框"图层中加笔。在拐角处加上高光，并在下方绘制阴影。使用的工具为【12r】。

 阴影1
R =182
G =165
B =133

 阴影2
R =86
G =81
B =70

 高光
R =236
G =223
B =194

工具：【12r】

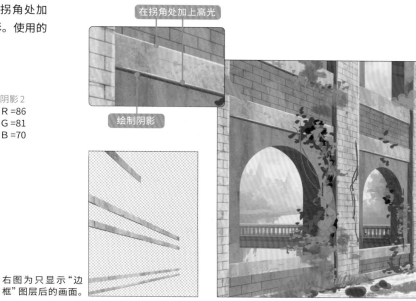

在拐角处加上高光

绘制阴影

图层名：边框

右图为只显示"边框"图层后的画面。

10 | 添加投影

用【柔和】加上阴影。在"横梁"图层上方新建图层并【创建剪贴蒙版】。绘制"边框"部分的投影。

 阴影
R =70
G =67
B =59 工具：【柔和】

100%正常
边框

100%正常
阴影

100%正常
横梁

上图为只显示"横梁"图层后的画面。

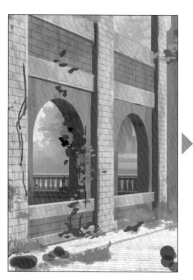

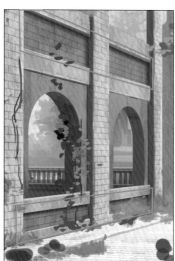

图层名：阴影

11 绘制拱门附近的图案

❶添加拱门部分。合并"拱门"图层和"拱门厚度"图层，添加污点。

❷在【正片叠底】模式的图层中给"拱门"加上石块线条，显得比砖块更坚硬的感觉。

❸用【柔和】绘制突出部分的投影。

图层名：拱门

❶污点1
R =182
G =165
B =133

❶污点2
R =152
G =131
B =103

❷线条
R =72
G =69
B =59

❸阴影
R =70
G =67
B =59

工具：❶❷【12r】/ ❸【柔和】

图层名：线条 /【正片叠底】/ 不透明度50%

图层名：阴影

12 | 刻画整面墙壁

新建"加笔"图层刻画墙壁。磨平砖块的棱角，
画出缺角和裂缝，使每个砖块都显得更加立体。
使用的工具是将笔刷不透明度调整为70%的
【12r】。

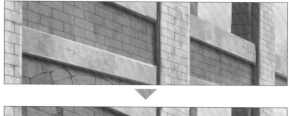

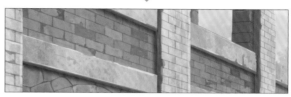

 墙壁1
R =70
G =67
B =59

墙壁2
R =149
G =134
B =106

墙壁3
R =189
G =175
B =148

工具：【12r】

图层名：加笔

图层名：加笔

13 | 给远处物体上色

在"远处"图层刻画废墟远处的部分，体现出远处墙壁和
柱子的立体感。使用的工具依然是将笔刷不透明度调整为
70%的【12r】。

 远处的墙壁
和柱子1
R =160
G =139
B =105

 远处的墙壁
和柱子2
R =233
G =214
B =185

 远处的墙壁
和柱子3
R =84
G =74
B =57

工具：【12r】

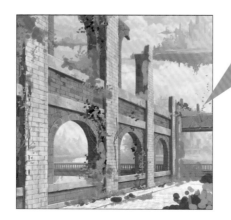

图层名：远处

绘制植物和瓦砾

绘制近处的植物和瓦砾。它们与建筑物所在图层不同，
位于"追加"图层中。

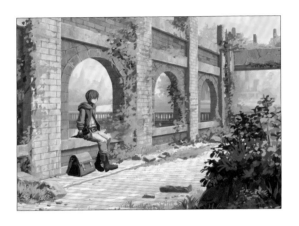

图层结构

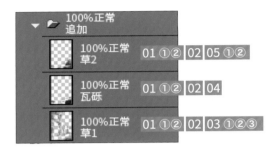

01　绘制阴影

用【画笔】工具→【油彩】→【油彩平笔】绘制阴影。

❶在植物和瓦砾的各个图层（"Ⓐ草1""Ⓑ瓦砾""Ⓒ草2"）上方新建图层
并【创建剪贴蒙版】，将混合模式设为【正片叠底】，用【油彩平笔】绘
制阴影。

❷上色完成后【向下合并】各个【正片叠底】模式的图层。

阴影
R =106
G =147
B =134

工具：【油彩平笔】

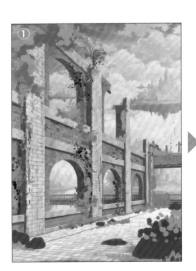

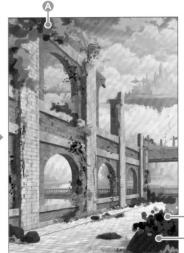

02 | 绘制反光

在植物和瓦砾的各个图层上方新建【叠加】模式的图层，并【创建剪贴蒙版】，用【油彩平笔】绘制明亮的反光部分。

绘制后【向下合并】各个【叠加】模式的图层。

反光
R =182
G =185
B =152

工具：【油彩平笔】

图层
100%叠加 图层5
100%正常 草2
100%叠加 图层4
100%正常 瓦砾
100%叠加 图层3
100%正常 草1

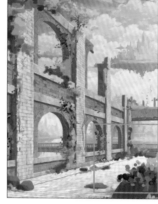

03 | 绘制左上方的植物

❶添加左上方的植物。先用【油彩平笔】大致画一下。

❷接着用【12r】和【油彩平笔】加上细小的树叶。

❸画面显得有些密集，可以用透明色的【12r】擦除一些区域，营造出空隙。

❶❷绿色1
R =169
G =237
B =108

❶❷绿色2
R =69
G =112
B =52

工具：❶❷【油彩平笔】/ ❷❸【12r】

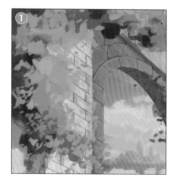

图层名：草1

04 | 添加瓦砾

用将笔刷不透明度调整为70%的【12r】绘制出墙壁和柱子残破的模样。

瓦砾1
R =230
G =217
B =188

瓦砾2
R =102
G =99
B =81

工具：【12r】

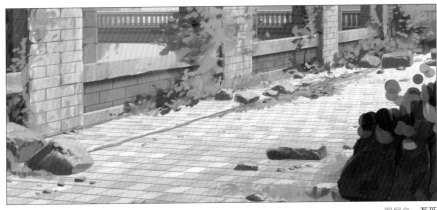

图层名：瓦砾

05 | 绘制右下方的植物

绘制近处的植物。

❶在图层"草2"中加笔。按照步骤 03（详见第117页）用【油彩平笔】简单画一下。

❷用将笔刷不透明度调整为80%的【12r】刻画细节部分。

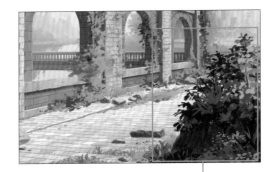

❶❷绿色1
R =163
G =217
B =118

❶❷绿色2
R =96
G =166
B =73

❶❷绿色3
R =56
G =117
B =45

❶❷绿色4
R =39
G =63
B =31

工具：❶【油彩平笔】/❷【12r】

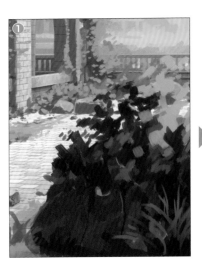

图层名：草2

收尾技巧

给整个画面加上橘黄色，营造出景色沐浴在夕阳之下的氛围。

图层结构

	70%叠加 图层7	10 ③
	100%正常 亮度/对比度1	10 ②
	100%正常 色相/饱和度/明度1	10 ①
	50%叠加 图层6	09
	80%叠加 图层5	08
	70%叠加 纹理	07
	100%线性减淡（添加） 图层4	06 ②
	80%叠加 图层3	06 ①

	80%正片叠底 阴影	05
	100%叠加 明部	04
	100%叠加 暗部	03
	100%叠加 叠加	02
	100%正片叠底 正片叠底	01 ②
	100%正常 汇总	01 ①
	100%正常 追加	01 ①
	100%正常 近处	01 ①

01　调整颜色

使画面都染上夕阳的颜色。

❶新建图层组"汇总"，将"近处"和"追加"图层组加入其中。

❷在"汇总"图层组上方新建图层，设为【正片叠底】模式后【创建剪贴蒙版】，用【填充】（Alt+Del）涂上淡淡的橘色。

橘色
R =239
G =210
B =163

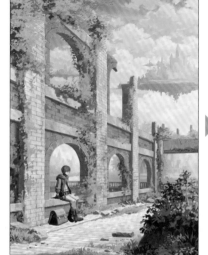

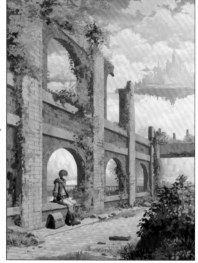

图层名：正片叠底/【正片叠底】

02 加深橘色

在步骤 01 (详见第119页) 中创建的"正片叠底"图层的上方新建【叠加】模式的图层，并【创建剪贴蒙版】，涂上暖色系的颜色加深橘色。

暖色
R =149
G =108
B =75

图层名：叠加／【叠加】

03 绘制暗部

在上方新建【叠加】模式的图层，用【喷枪】工具→【柔和】涂上紫色。

紫色
R =49
G =0
B =169

工具：【柔和】

描画部分

图层名：暗部／【叠加】

04 绘制亮部

在上方新建【叠加】模式的图层，用【柔和】涂上明亮的颜色。

明亮的颜色
R =232
G =226
B =205

工具：【柔和】

描画部分

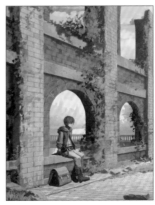
图层名：明部／【叠加】

05 　用正片叠底绘制阴影

新建【正片叠底】模式的图层，为"汇总"
文件夹创建剪贴蒙版，用【06r】绘制阴影。

阴影
R = 99
G = 84
B = 167

工具：【06r】

描画部分

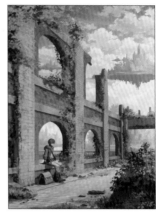

图层名：阴影/【正片叠底】/不透明度80%

04

绘制夕阳下的遗迹　▼收尾技巧

06 　阴影

❶新建【叠加】模式的图层。用【柔和】
　涂上橘色，加上轻柔的光。用图层
　的不透明度调整光的强弱。
❷再在上方新建【线性减淡（添加）】模
　式的图层，继续用【柔和】加上高饱
　和度的橘色。

❶橘色
R = 253
G = 199
B = 145

❷橘色
R = 255
G = 85
B = 34

工具：【柔和】

描画部分

①

图层名：图层 3/【叠加】/不透明度80%

描画部分

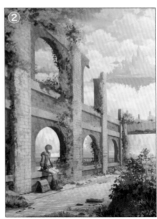②

图层名：图层 4/【线性减淡（添加）】

07 加上纹理

粘贴自己制作的纹理，提高整体质感。将混合模式设置为【叠加】，用图层的不透明度调整纹理的深浅。

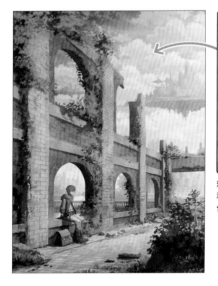

纹理

粘贴自制的纹理。多制作几种纹理保存起来使用会更方便，制作方法详见第46页。

图层名：纹理/【叠加】/
不透明度70%

08 加上紫色

新建【叠加】模式的图层，用【柔和】加上紫色绘制渐变。

紫色
R =91
G =55
B =144

工具：【柔和】

描画部分

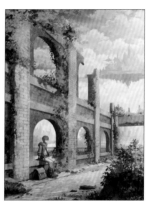

图层名：图层 5/【叠加】/不透明度80%

09 加上高光

新建【叠加】模式的图层，在建筑物的角落和树叶上画上明亮的黄色圆点。

明亮的黄色
R =255
G =243
B =205

工具：【12r】

图层名：图层 6/【叠加】/不透明度50%

10 最后调整颜色

最后调整颜色完成作品。

❶选择【图层】菜单→【新建色调调整图层】→【色相/饱和度/明度】，将【饱和度】下调至 –10。

❷选择【图层】菜单→【新建色调调整图层】→【亮度/对比度】，将【亮度】下调至 –5，将【对比度】上调至6。

❸新建【叠加】模式的图层，用【柔和】加上橘色，完成作品。

图层名：色相 / 饱和度 / 明度1

图层名：亮度 / 对比度1

橘色
R =255
G =161
B =84

工具：【柔和】

完成！

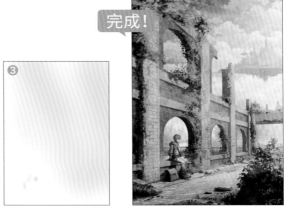

图层名：图层 7/【叠加】/不透明度70%

技法专区

制作砖块素材

本篇将讲解如何制作案例中墙壁和地面使用的砖块素材。

1 | 绘制砖块

用【图形】工具→【直线】绘制两条横线。按住Shift
键，横向拖动可画出水平线。虽然也可以在栅格图
层中绘制，但在矢量图层中绘制，在后面步骤 4
中"擦除线条绘制砖块"环节会变得更容易。

2 | 绘制等间隔的线条

复制并粘贴图层（粘贴在同一位置）。
将复制后的线条向下移动。将下移的
上方线条（a）移动至原本的下方线条
（b）的位置与之重合。
重复此操作，就能绘制出等距的横线。

复制并粘贴两条线，然
后向下移动。将复制后
的线条a与复制前的线
条b重合。

※为便于说明，复制后的线条用红
色表示。

POINT!

也可以显示【视图】菜单中的【网格】
和【标尺】，借助它们绘制等间隔的
直线。

复制绘有横线的图层，用【缩放/旋转】(Ctrl+T) 旋转为纵向的线条。

擦除一部分竖线绘制砖块。在矢量图层中绘制时，可以用【橡皮擦】工具→【矢量专用】,（将【矢量擦除】设置为【到交点】）可以轻松擦除。

❶先在纵向第一列隔列擦除。

❷在下一纵列选择与步骤❶擦除的竖线错开一行擦除。

❸重复步骤❶～❷。

合并横线与竖线所在图层，用【缩放/旋转】(Ctrl+T) 和【自由变换】(Ctrl+Shift+T) 改变形状配合墙面使用。

自定义素材可以下载。（见第7页）

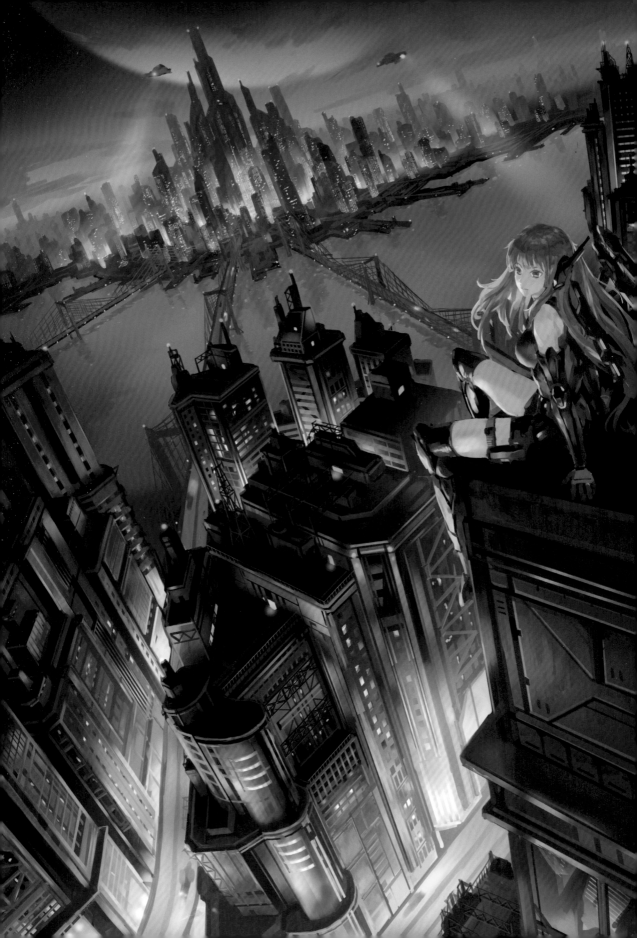

05 绘制夜晚的未来都市

街灯、大楼里透出来的光和红色的信号灯在暗夜中闪烁，画中一幅未来都市的景象。遮蔽天空的巨型月亮和打开探照灯的飞机使画面更具幻想感。

主要图层结构

基本的上色过程就是按照区域分图层上色，再绘制细节。上方是光效、调整色调等改变整体色彩风格的图层。

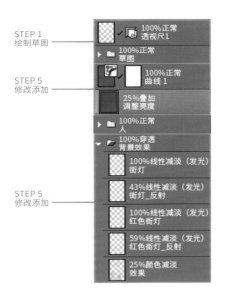

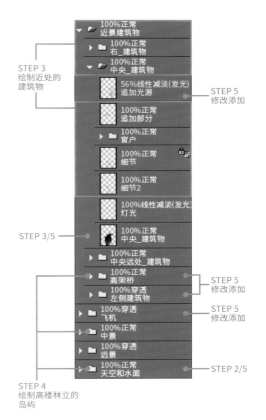

Profile

电鬼

我在这幅画的构图中利用了透视尺展现高低差和层次感。

HP	http://fusionfactory.fc2web.com/
Pixiv	https://www.pixiv.net/member.php?id=10772
Twitter	@denki09
绘制环境	**OS** : Windows 7 **数位板** : Wacom Intuos 4

设置

笔刷和画布设置

本案例主要使用【铅笔】工具→【浓芯铅笔】和【画笔】工具→【水彩】→【不透明水彩】和【喷枪】工具→【柔和】等初始工具上色。

❶浓芯铅笔

给建筑物上色时使用【浓芯铅笔】，这是我最常用的笔刷。

❷柔和

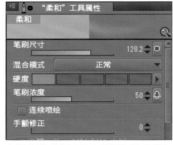

在混合模式的图层中绘制和改变颜色时使用，有时也在绘制渐变时使用。

❸不透明水彩

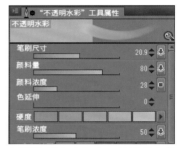

在想要不均匀上色时，以及与已有颜色混合时使用。

❹油彩平笔

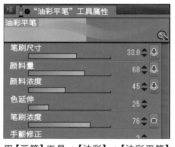

用【画笔】工具→【油彩】→【油彩平笔】可以均匀上色，主要用于上底色。

❺矩形

用【图形】工具→【矩形】绘制图形，根据建筑物的形状调整大小，画出窗户和墙壁。

▶ 画布尺寸：宽 257mm× 高 364mm
▶ 分辨率：350dpi

透视尺

构图中从上至下俯瞰的角度能一览城市的景观。俯瞰构图需要将透视尺设置为三点透视。

绘制草图

先绘制线稿草图以决定
作品的画面和构图。

图层结构

01 绘制草图

构图和绘制草图时注意建筑物的大小
和位置。描画色为黑色，使用的工具
为【画笔】工具→【油彩】→【油彩平笔】。

为便于修改人物的姿势和位置，
将人物和背景放在不同的图层。

黑色
R =0
G =0
B =0

工具：【油彩平笔】

图层名：草图_人
图层名：草图_背景

02 创建透视尺

选择【图层】菜单→【尺子/格子框】→【新建透视尺】创建
透视尺。【类型】为【三点透视】。

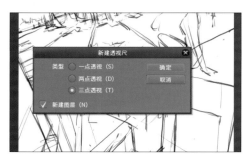

图层名：透视尺1

03 | 改变视平线的角度

配合草图改变透视尺的视平线角度。拖拽【改变视平线的方向】调整至与地平线相同的角度。

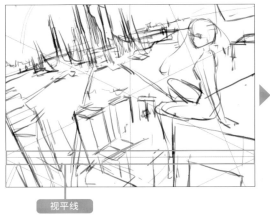

视平线

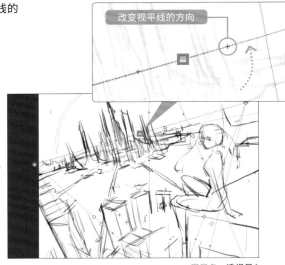

改变视平线的方向

图层名：透视尺1

04 | 决定消失点的位置

参考草图设置透视尺的消失点。用【移动参考线】改变参考线的位置使之与建筑物重合，再决定消失点的位置。草图的线条只是大致位置，参考线无需完全与草图线条重合，基本符合即可。

在【工具属性】面板显示网格后，透视尺的效果更明显，便于绘制建筑物的窗户和细节。

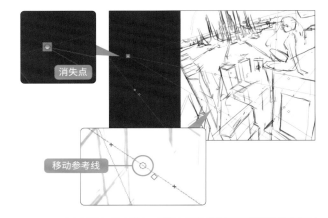

消失点

移动参考线

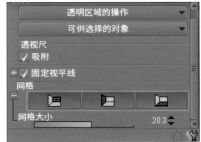

透明区域的操作

可供选择的对象

透视尺
☑ 吸附
➕ ☑ 固定视平线

网格

网格大小　　　　　　　　20.3

图层名：透视尺1

上底色

绘制用于上色的底图，按照物体分图层。

01 绘制底图

新建图层，置于【图层】面板的最下方。用【填充】
工具→【参照其他图层】涂满颜色。

底图
R =54
G =69
B =92

工具：【参照其他图层】

30%正常
草图_人

30%正常
草图_背景

100%正常
底色_背景

图层名：底色_背景

02 加上渐变

❶在步骤 01 创建的图层中用【喷枪】工
具→【柔和】在远景附近加上渐变。
图层名改为"天空和水面"。

❷远处建筑群所在岛屿与近处建筑群
中间为海面，在那里加上蓝绿色的
渐变。

图层名：天空和水面

图层名：天空和水面

❶渐变 1
R =9
G =22
B =42

❶渐变 2
R =118
G =143
B =181

❷渐变 3
R =116
G =168
B =174

工具：【柔和】

03 给建筑物上底色

❶新建图层"建筑物底色",大致给建筑物上色。用【画笔】工具→【油彩】→【油彩平笔】画出形状,用【画笔】工具→【水彩】→【不透明水彩】画出大致的光效。由于光源是街灯等街上的光亮,因此下方偏亮。

❷继续添加建筑物。用【不透明水彩】混合底色形成渐变,再参考透视尺加上光线。

❶建筑物1
R =15
G =29
B =49

❷建筑物2
R =168
G =159
B =162

❶❷光1
R =40
G =157
B =167

❶❷光2
R =177
G =116
B =148

工具:❶【油彩平笔】/❶❷【不透明水彩】

图层名:建筑物底色

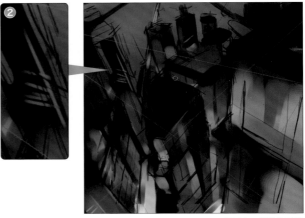

图层名:建筑物底色

04 绘制上空的星球

❶新建"行星"图层,绘制上空的星球。用【图形】工具→【椭圆】画出圆形,在【椭圆】的【工具属性】面板中,设置【描边/填充】为【创建填充】,就能画出填充完颜色的图形。

❷开启"行星"图层的【锁定透明像素】,用【喷枪】工具→【柔和】加上渐变。描画色设为粉色和蓝灰色。上色后,将混合模式设置为【滤色】。

工具面板

椭圆

描边/填充

约束纵横

✔ 在确定之后调整角度

创建填充

图层名:行星

❶行星
R =7
G =9
B =12

❷粉色
R =235
G =155
B =215

❷蓝灰色
R =60
G =75
B =105

工具:❶【椭圆】/❷【柔和】

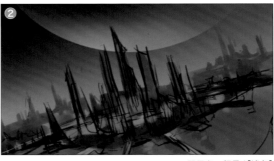

图层名:行星/【滤色】

05 　绘制灯光

根据预想的效果大致画出灯光。

❶新建【颜色减淡】模式的图层，用【喷枪】工具→【柔和】画出下方街道的灯光。

❷新建【线性减淡（发光）】模式的图层，用【画笔】工具→【油彩】→【油彩平笔】绘制从窗户里透出来的光。

❶下方的光
R =137
G =255
B =253

❷光
R =192
G =242
B =255

工具：❶【柔和】/
　　　❷【油彩平笔】

图层名：效果 /【颜色减淡】

图层名：都市灯光 /【线性减淡（发光）】

06 　绘制建筑物

❶用【吸管】(Alt) 选取描画色，用【油彩平笔】绘制建筑物的细节。

❷用【铅笔】工具→【浓芯铅笔】调整建筑物的形状，体现大楼的坚固质感。

❶❷建筑物 1
R =8
G =76
B =97

❶❷建筑物 2
R =16
G =59
B =74

❶❷反光 1
R =32
G =121
B =134

❶❷反光 2
R =157
G =107
B =135

工具：❶【油彩平笔】/
　　　❷【浓芯铅笔】

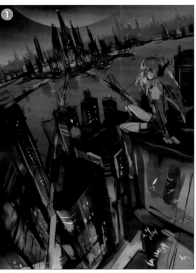

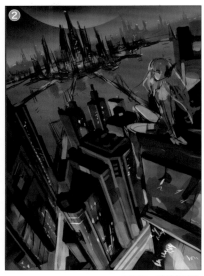

图层名：建筑物底色

图层名：建筑物底色

07 | 分图层

❶用【选区】工具→【套索】大致选择"建筑物底色"图层中位于中央前方的建筑物，【复制】（Ctrl+C）并【粘贴】（Ctrl+V），创建中央_建筑物的图层。

❷在步骤❶创建的图层中，用【橡皮擦】工具→【硬边】擦除不需要的部分。为便于作画，可以不显示"建筑物底色"图层。

❸按照步骤❶～❷的顺序将画面分为"建筑物""高架桥""中景""远景"等不同图层。

工具：❶❸【套索】/❷❸【硬边】

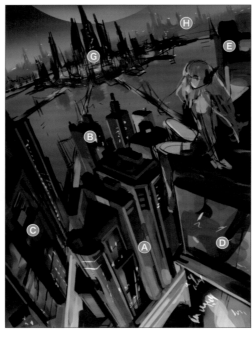

绘制近处的建筑物

绘制五彩灯光照射下的建筑物。

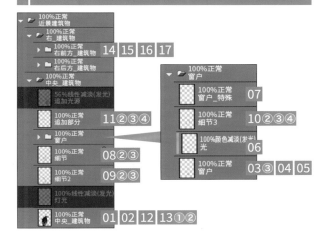

01　绘制中央的建筑

用容易勾勒轮廓的【铅笔】工具→【浓芯铅笔】绘制建筑物的细节。

建筑物
R =3
G =10
B =21

工具：【浓芯铅笔】

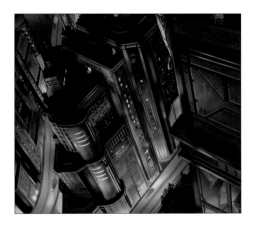

图层名：中央_建筑物

02　混合已上色区域

用【喷枪】工具→【柔和】混合步骤 01 中上色的区域。

建筑物
R =20
G =30
B =45

工具：【柔和】

图层名：中央_建筑物

绘制窗户

给建筑物加上窗户。

❶点击【文件】菜单→【新建】创建新画布，绘制图形，将画布文件作为"素材"文件。

❷新建图层"窗户"，用【图形】工具→【矩形】绘制白色的窗户。将【纸张】图层设为黑色，便于看清白色的描画部分。

❸【复制】(Ctrl+C) 步骤❷中绘制的窗户，回到插画所在的画布，【粘贴】(Ctrl+V) 并配合建筑物的透视用【自由变换】(Ctrl+Shift+T) 改变形状。

白色
R =255
G =255
B =255　　　工具：【矩形】

自定义素材可以下载。（见第 7 页）

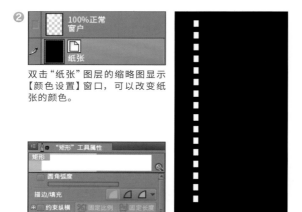

双击"纸张"图层的缩略图显示【颜色设置】窗口，可以改变纸张的颜色。

图层名：窗户（※"素材"文件）

图层名：窗户

04 绘制窗户的细节

在窗户上绘制渐变等细节。点击【锁定透明像素】，用【画笔】
工具→【水彩】→【不透明水彩】和【喷枪】工具→【柔和】
绘制。

窗户 1
R =118
G =162
B =227

窗户 2
R =72
G =85
B =103

窗户 3
R =186
G =193
B =202

工具：【不透明水彩】/【柔和】

图层名：窗户

05 继续添加窗户

❶按照步骤 03 的方法添加窗户。

❷开启图层栏的【锁定透明像素】，用【柔和】绘制渐变。

❶白色
R =255
G =255
B =255

❷渐变1
R =117
G =168
B =201

❷渐变2
R =8
G =23
B =37

❷渐变3
R =217
G =144
B =196

工具：❶【矩形】/ ❷【柔和】

图层名：窗户

06 给窗户加上光

在窗户上加上室内透出来的光和反射光。新建【颜色减淡（发光）】模式的图层，在"窗户"图层【创建剪贴蒙版】绘制。

光1
R =7
G =65
B =111

光2
R =255
G =255
B =255

工具：【浓芯铅笔】

图层名：光 /【颜色减淡（发光）】

07 绘制特殊的窗户

建筑物边缘的特殊窗户不是用图形绘制的。新建图层，用【铅笔】工具→【浓芯铅笔】涂上颜色，画出窗户的形状，暂时开启【锁定透明像素】，画出反射周围颜色的样子。

窗户1
R =249
G =255
B =255

窗户2
R =146
G =221
B =237

窗户3
R =46
G =79
B =94

窗户4
R =97
G =193
B =238

工具：【浓芯铅笔】

图层名：窗户_特殊

08 加上细节

❶在"素材"文件中新建图层，用【图形】工具中的【矩形】绘制用于增加墙壁细节的图案，颜色为白色。

❷【复制】(Ctrl+C)绘有图案的图层，回到插画所在的画布，【粘贴】(Ctrl+V)并配合建筑物的透视用【自由变换】(Ctrl+Shift+T)改变形状。

❸开启【锁定透明像素】，用【铅笔】工具→【浓芯铅笔】添加图案，用【柔和】加上渐变。

图案

渐变

图层名：细节　　　　图层名：细节

❶白色
R =255
G =255
B =255

❸图案
R =18
G =24
B =34

❸渐变1
R =155
G =147
B =160

❸渐变2
R =227
G =146
B =224

工具：❶【矩形】/ ❸【浓芯铅笔】/
❸【柔和】

09 在墙壁上加上图案

❶在"素材"文件中新建图层，用【图形】工具中的【矩形】和【折线】绘制用于增加墙壁细节的图案，颜色为白色。

❷用【选区】工具→【矩形选框】选择并【复制】(Ctrl+C)图案，回到插画所在的画布，【粘贴】(Ctrl+V)并配合建筑物的透视用【自由变换】(Ctrl+Shift+T)改变形状。

❸开启【锁定透明像素】，用【喷枪】工具→【柔和】加上渐变。

图层名：细节2　　　　图层名：细节2

❶白色
R =255
G =255
B =255

❸渐变1
R =174
G =112
B =158

❸渐变2
R =39
G =80
B =109

❸渐变3
R =10
G =27
B =43

工具：❶【矩形】/ ❶【折线】/
❷【矩形选框】/ ❸【柔和】

10 增加桁架的细节设计

增加桁架（三角形构成的框架结构）的细节设计。

❶在"素材"文件中绘制桁架图形，使用的工具为【图形】工具→【矩形】和【浓芯铅笔】。使用【浓芯铅笔】时，按照点击初始点→按住Shift键移动画笔→点击终点的方法绘制直线。

❷用【选区】工具→【矩形选框】选择并【复制】（Ctrl+C）图形，回到插画所在的画布，【粘贴】（Ctrl+V）并配合建筑物的透视用【自由变换】（Ctrl+Shift+T）改变形状。

❸开启【锁定透明像素】，用【浓芯铅笔】涂成黑色。

❹用【浓芯铅笔】绘制下方光源在桁架上形成的反光。

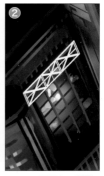

图层名：细节3

 ❶白色
R =255
G =255
B =255

 ❸黑色
R =0
G =0
B =0

 ❹反光
R =147
G =101
B =142

工具：❶❸❹【浓芯铅笔】/ ❶【矩形】/ ❷【矩形选框】

图层名：细节3

图层名：细节3

11 绘制铁塔

添加铁塔。

❶用【浓芯铅笔】在"素材"文件中绘制铁塔图形。

❷用【选区】工具→【矩形选框】选择并【复制】（Ctrl+C）图形，回到插画所在的画布，【粘贴】（Ctrl+V）并配合建筑物的透视用【自由变换】（Ctrl+Shift+T）改变形状。

❸开启【锁定透明像素】重新上色，再关闭【锁定透明像素】修改添加框架的形状。使用的工具为【浓芯铅笔】。

❹再次开启【锁定透明像素】，用【柔和】混合周围的颜色。

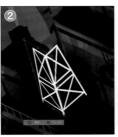

图层名：追加部分

图层名：追加部分

❶白
R =255
G =255
B =255

❸铁塔1
R =37
G =95
B =111

❸铁塔2
R =16
G =59
B =75

❹铁塔3
R =14
G =51
B =67

工具：❶❸【浓芯铅笔】/ ❷【矩形选框】/ ❹【柔和】

图层名：追加部分

图层名：追加部分

 添加屋顶的细节

用【铅笔】工具→【浓芯铅笔】在大楼的屋顶绘制深色
的细节。

深色1
R =5
G =18
B =35

深色2
R =15
G =50
B =70

工具：【浓芯铅笔】

图层名：中央 _ 建筑物

13 | 调整上色

❶用【浓芯铅笔】沿着建筑物的墙壁和其他表面
上色。

❷用【画笔】工具→【水彩】→【不透明水彩】和【喷
枪】工具→【柔和】混合涂抹表面，绘制渐变。

❶建筑物1
R =168
G =95
B =160

❶建筑物2
R =21
G =51
B =81

❶建筑物3
R =19
G =64
B =77

❷渐变1
R =224
G =189
B =130

❷渐变2
R =223
G =147
B =196

❷渐变3
R =15
G =70
B =113

工具：❶【浓芯铅笔】/ ❷【不透明水彩】/ ❷【柔和】

图层名：中央 _ 建筑物

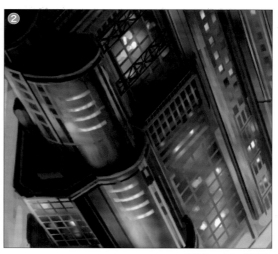

图层名：中央 _ 建筑物

140

14 绘制巨大的窗户

在近处的建筑物上绘制巨大的窗户。

❶用【选区】工具→【套索】选择窗户的部分，【复制】（Ctrl+C）并【粘贴】（Ctrl+V），创建"窗户"图层。

❷用【画笔】工具→【水彩】→【不透明水彩】绘制窗户的细节。注意光源来自下方，将上方涂暗，下方涂亮。

❸创建【颜色减淡】模式的图层，用【柔和】涂上颜色增加光效。

❹按照与步骤 03（详见第136页）同样的方法在"素材"文件中绘制图形，【复制】（Ctrl+C）并【粘贴】（Ctrl+V）到插画所在画布，绘制成反射在玻璃上的大楼的窗户。混合模式为【线性减淡（发光）】。

❺暂时不显示"窗户"图层，用【浓芯铅笔】和【柔和】绘制建筑物的内侧。

❻显示"窗户"图层，将图层的不透明度调至63%。

❷窗户反射1	❷窗户反射2	❷窗户反射3
R =21	R =69	R =176
G =83	G =80	G =105
B =109	B =107	B =173
❷窗户反射4	❷窗户反射5	❸效果1
R =103	R =149	R =239
G =178	G =160	G =192
B =185	B =175	B =238
❸效果2	❸效果3	❺内侧1
R =184	R =169	R =81
G =226	G =255	G =166
B =253	B =235	B =174
❺内侧2	❺内侧3	❺内侧4
R =13	R =28	R =16
G =107	G =40	G =29
B =136	B =64	B =51

工具：❶【套索】/ ❷【不透明水彩】/
❸❺【柔和】❹【矩形】/ ❺【浓芯铅笔】

图层名：窗户

图层名：窗户

图层名：效果 /【颜色减淡】

图层名：效果_窗户 /【线性减淡（发光）】

图层名：右前方_建筑物

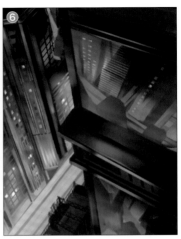

图层名：窗户 / 不透明度63%

141

15 改变建筑物的设计

改变近处建筑物的设计，营造科幻感。

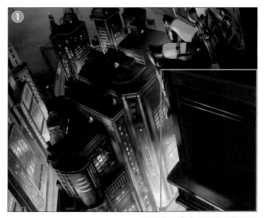

❶ 用【橡皮擦】工具→【硬边】擦除"窗户"图层中近处建筑物上方的窗户。用【浓芯铅笔】在"右前方_建筑物"图层中的建筑物内侧涂上藏青色。

❷ 打开"素材"文件，绘制用于增加墙壁细节的图形。先用【图形】工具→【矩形】画出白色矩形，再通过【橡皮擦】工具→【硬边】擦出图案。绘制完成后用【选区】工具→【矩形选框】选择图案并【复制】（Ctrl+C）。

❸ 将图案【粘贴】（Ctrl+V）在插画的画布上，设为"墙壁细节"图层。配合建筑物墙壁的形状，用【自由变换】（Ctrl+Shift+T）调整图案放在图中，开启【锁定透明像素】，用【填充】（Alt+Del）涂满深色。

❹ 用【喷枪】工具→【柔和】加上渐变。

图层名：窗户 / 不透明度 63%
图层名：右前方_建筑物

图层名：墙壁细节

图层名：墙壁细节

 ❶藏青色
R =25
G =35
B =61

 ❷白色
R =255
G =255
B =255

 ❸深色
R =16
G =45
B =70

 ❹渐变
R =67
G =101
B =134

工具：❶❷【硬边】/ ❶【浓芯铅笔】/ ❷【矩形】/ ❷【矩形选框】/ ❹【柔和】

16 绘制墙壁细节

❶新建图层，为"墙壁细节"图层【创建剪贴蒙版】。在墙壁的图案上绘制反光和阴影。注意光源，使用【浓芯铅笔】绘制。

❷使用【浓芯铅笔】添加深色的细节。

❸新建图层，用【画笔】工具→【水彩】→【不透明水彩】绘制斑驳的色块。

图层名：细节

 ❶反光1
R =80
G =134
B =173

 ❶反光2
R =18
G =76
B =111

 ❶阴影
R =31
G =45
B =75

 ❷深色
R =4
G =17
B =38

 ❸斑驳色块1
R =33
G =38
B =54

 ❸斑驳色块2
R =85
G =85
B =85

 ❸斑驳色块3
R =170
G =247
B =255

 ❸斑驳色块4
R =211
G =234
B =252

工具：❶❷【浓芯铅笔】/ ❸【不透明水彩】

图层名：细节

图层名：污点 /【叠加】/
不透明度21%

17 绘制窗框

新建图层，用【浓芯铅笔】给下方的窗户添加窗框。

 窗框1
R =20
G =107
B =135

 窗框2
R =3
G =30
B =43

 窗框3
R =33
G =77
B =100

工具：【浓芯铅笔】

描画部分

图层名：框架

143

绘制高楼林立的岛屿

绘制高楼林立的岛屿。

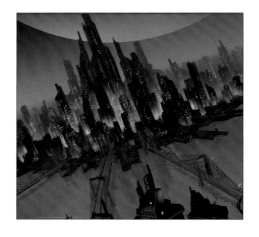

图层结构

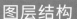

01 绘制建筑物

新建图层"中景_建筑物_中",用【铅笔】工具→【浓芯铅笔】勾勒出岛上建筑物的轮廓,均匀上色。

建筑物
R =20
G =25
B =32

工具:【浓芯铅笔】

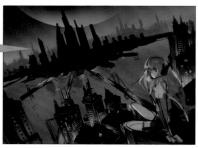

图层名:中景_建筑物_中

02 在近处增加建筑物

❶新建图层"中景_建筑物_前",用【浓芯铅笔】绘制。

❷重新涂上比步骤 01 中建筑物的颜色略浅的颜色,营造出距离感。开启"中景_建筑物_中"图层的【锁定透明像素】,用【填充】(Alt+Del)上色。

❶近处的建筑物
R =16
G =24
B =35

❷重新上色
R =40
G =48
B =60

工具:【浓芯铅笔】

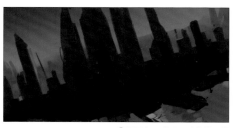

❶图层名:中景_建筑物_前
❷图层名:中景_建筑物_中

03 在远处增加建筑物

继续新建图层，用【浓芯铅笔】在远处增加建筑物。

远处的建筑物
R =57
G =71
B =94

工具：【浓芯铅笔】

图层名：中景_建筑物_后

04 在下边加上光

画出城市下边发光的样子。在"中景_建筑物_中"图层上方新建【线性减淡（发光）】模式的图层，并【创建剪贴蒙版】，用【喷枪】工具→【柔和】绘制。

光
R =90
G =138
B =179

工具：【柔和】

图层名：灯光_渐变/【线性减淡（发光）】

05 在近处建筑物的下边也加上光

在"中景_建筑物_前"图层上方新建【线性减淡（发光）】模式的图层，按照与步骤04相同的方法绘制。

光
R =42
G =87
B =157

工具：【柔和】

图层名：灯光_渐变/【线性减淡（发光）】

叠加上暖色的光

❶ 在"中景_建筑物_中"图层和"中景_建筑物_前"
图层中间新建"中景_建筑物_前中"图层,用【浓芯铅笔】勾勒出建筑物的形状。

❷ 新建【线性减淡(发光)】模式的图层,用【铅笔】工具→【浓芯铅笔】和【喷枪】工具→【柔和】加上暖色的光。

图层名:中景_建筑物_前中

 ❶轮廓
R =33
G =46
B =64

 ❷暖色的光1
R =167
G =94
B =150

 ❷暖色的光2
R =254
G =142
B =187　　　工具:❶❷【浓芯铅笔】/❷【柔和】

描画部分
图层名:灯光_渐变/【线性减淡(发光)】

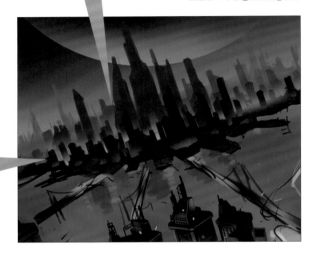

07 **调整建筑物的轮廓**

用【浓芯铅笔】和【橡皮擦】工具→【硬边】加笔调整建筑物的轮廓。

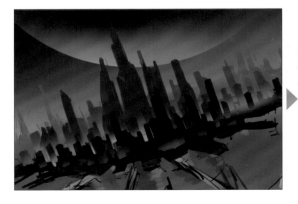

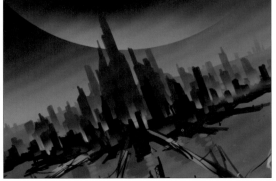
图层名:中景_建筑物_前
图层名:中景_建筑物_中
图层名:中景_建筑物_后

 轮廓1
R =78
G =97
B =129

 轮廓2
R =43
G =56
B =73

 轮廓3
R =16
G =25
B =36

工具:【浓芯铅笔】/【硬边】

08 | 绘制建筑物上的光

新建【线性减淡（发光）】的图层，用【浓芯铅笔】在建筑上加上光点。

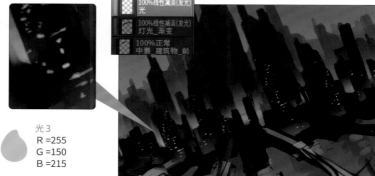

图层名：光 /【线性减淡（发光）】

光 1
R =153
G =255
B =246

光 2
R =255
G =202
B =143

光 3
R =255
G =150
B =215

工具：【浓芯铅笔】

09 | 绘制建筑物上的光

复制"光"图层，在前后大楼上也加上光。用【移动图层】工具调整光的位置。

工具：【移动图层】

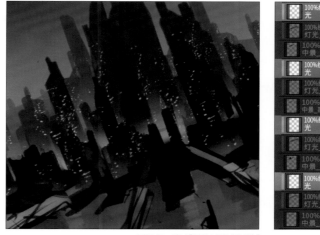

图层名：光 /【线性减淡（发光）】

10 | 绘制细节处的图形

在"素材"文件中组合使用【图形】工具→【矩形】绘制的窗户图形，用作大楼的细节图案。
完成后用【选区】工具→【矩形选框】选择图案并【复制】(Ctrl+C)。

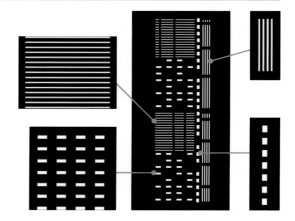

白色
R =255
G =255
B =255

工具：【矩形】/【矩形选框】

11 排列制作的图形

【复制】(Ctrl+C) 步骤 10 (详见第147页) 中制作的图形,【粘贴】(Ctrl+V) 在画布中。在"中景_建筑物_中"等作为底图的图层上【创建剪贴蒙版】,用【缩放/旋转】(Ctrl+T) 调整图案的位置和形状,混合模式设为【线性减淡(发光)】。

图层名:细节_复数/【线性减淡(发光)】

12 调整天空的色调

新建【叠加】模式的图层,为"STEP 2 上底色"步骤 01 02 (详见第131页) 中创建的"天空和水面"图层【创建剪贴蒙版】,使用【喷枪】工具→【柔和】用冷色或黑色绘制,调整天空的色调。通过图层的不透明度调整颜色深浅。

描画部分

 冷色1
R =2
G =135
B =166

 冷色2
R =50
G =121
B =180

 黑色
R =0
G =0
B =0 工具:【柔和】

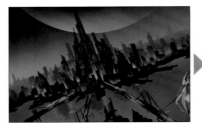

图层名:调整颜色/【叠加】/不透明度66%

13 绘制大楼的倒影

新建图层,绘制建筑物反射在水面中的样子。

 反射
R =46
G =62
B =84 工具:【不透明水彩】

图层名:反射/不透明度45%

14 表现水面的波动

用【混色】工具→【涂抹】在步骤 13 中绘制
的部分画出波纹，表现水面的波动。

工具：【涂抹】

图层名：反射 / 不透明度45%

15 绘制高架桥

调整草图中高架桥的上色部分。用【橡
皮擦】工具→【硬边】擦除不需要的部
分，用【浓芯铅笔】调整颜色。

	100%正常 高架桥

 高架桥1
R =74
G =79
B =92

 高架桥2
R =35
G =46
B =63

工具：【硬边】/【浓芯铅笔】

图层名：高架桥

16 调整近景中高架桥的颜色

❶用【浓芯铅笔】调整高架桥延伸至近景
　中的马路的颜色。

❷改变道路颜色的深浅。新建【正片叠底】
　模式的图层，用【柔和】涂上深色。

❶高架桥1
R =193
G =192
B =196

❶高架桥2
R =91
G =95
B =107

 ❷高架桥3
R =136
G =140
B =150

工具：【浓芯铅笔】/【柔和】

描画部分

图层名：高架桥

图层名：调整亮度 /【正片叠底 /
不透明度69%

17 补充高架桥

❶补充高架桥上的柱子和框架。在绘制路面的"高架桥"图层上下方新建图层"高架桥_结构_前"和"高架桥_结构_后",用【浓芯铅笔】绘制。

❷用【浓芯铅笔】绘制高架桥的细节。

❸用【画笔】工具→【水彩】→【不透明水彩】绘制高架桥在水面的倒影。用图层的不透明度调整颜色深浅。

❹用【混色】工具→【涂抹】混合颜色。

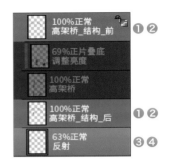

图层名:高架桥_结构_前
图层名:高架桥_结构_后

在"高架桥_结构_前"图层绘制前景中的柱子。

在"高架桥_结构_后"绘制被路面遮挡的柱子。

图层名:高架桥_结构_前
图层名:高架桥_结构_后

❶❷高架桥1
R =39
G =57
B =78

❶❷高架桥2
R =57
G =73
B =96

❸反射
R =46
G =62
B =84

工具:❶❷【浓芯铅笔】/❸【不透明水彩】/❹【涂抹】

图层名:反射 / 不透明度63%

图层名:反射 / 不透明度63%

修改添加

修改建筑物的设计，使用混合模式加上光效。在远处高楼林立的岛屿上加上夜景中的灯光。

图层结构

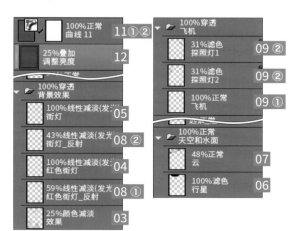

100%正常 曲线 11	11 ①②
25%叠加 调整亮度	12
100%穿透 背景效果	
100%线性减淡(发光) 街灯	05
43%线性减淡(发光) 街灯_反射	08 ②
100%线性减淡(发光) 红色街灯	04
59%线性减淡(发光) 红色街灯_反射	08 ①
25%颜色减淡 效果	03

100%穿透 飞机	
31%滤色 探照灯1	09 ②
31%滤色 探照灯2	09 ②
100%正常 飞机	09 ①
100%正常 天空和水面	
48%正常 云	07
100%滤色 行星	06

01 修改建筑物的细节

❶用【铅笔】工具→【浓芯铅笔】补充修改建筑物的细节。

❷新建【线性减淡（发光）】模式的图层，用【画笔】工具→【水彩】→【不透明水彩】加上微弱的光。

100%线性减淡(发光) 灯光	②
100%正常 中央_建筑物	①

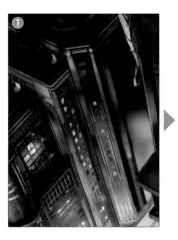

❶

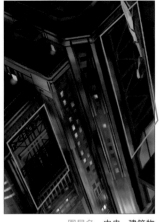

图层名：中央_建筑物

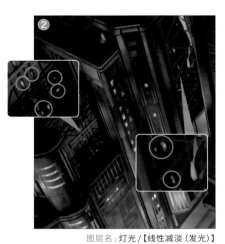

❷

图层名：灯光/【线性减淡（发光）】

❶修改1	❶修改2	❶修改3	❶修改4	❷光1	❷光2
R=7 G=20 B=38	R=10 G=35 B=54	R=46 G=88 B=119	R=29 G=102 B=117	R=150 G=255 B=249	R=255 G=127 B=244

工具：❶【浓芯铅笔】/❷【不透明水彩】

增强光效

① 增强中央建筑物附近的光效。新建【线性减淡（发光）】模式的图层，用【喷枪】工具→【柔和】绘制。

② 增强左侧建筑物附近的光效。在【颜色减淡】模式的图层中用【柔和】绘制，再用图层蒙版调整变亮的范围。可以用【画笔】工具→【油彩】→【油彩平笔】编辑图层蒙版。

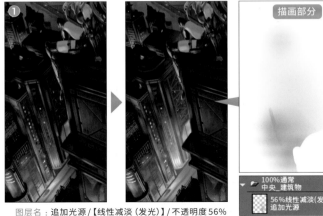

图层名：追加光源 /【线性减淡（发光）】/ 不透明度56%

❶光1
R =164
G =179
B =238

❶光2
R =253
G =123
B =199

❶光3
R =160
G =217
B =254

❷光4
R =113
G =212
B =255

❷光5
R =33
G =30
B =30

工具：❶❷【柔和】/ ❷【油彩平笔】

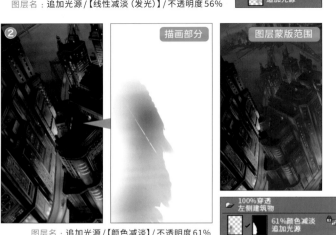

图层名：追加光源 /【颜色减淡】/ 不透明度61%

03 继续增强光效

新建【颜色减淡】模式的图层，增加整体光效。使用的工具为【柔和】和【画笔】工具→【水彩】→【不透明水彩】。用图层的不透明度调整光效的强弱。

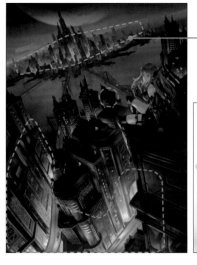

为远处的城市也加上光效。

光1
R =143
G =175
B =216

光2
R =141
G =249
B =255

光3
R =249
G =164
B =218

工具：【柔和】/【不透明水彩】

图层名：效果 /
【颜色减淡】/ 不透明度25%

04 绘制航空障碍灯

在高楼上方增加航空障碍灯※。新建【线性减淡（发光）】模式的图层,用【喷枪】工具→【渐强】绘制。

航空障碍灯
R =255
G =0
B =0　　　　工具：【渐强】

※航空障碍灯：高层建筑物为便于飞机夜间安全飞行而设置的灯。

图层名：红色街灯 /【线性减淡（发光）】

05 绘制街灯

增加道路附近的街灯。新建【线性减淡（发光）】模式的图层"街灯",按照步骤 04 绘制航空障碍灯的方法,用【喷枪】工具→【渐强】绘制。

街灯
R =201
G =214
B =0　　　　工具：【渐强】

 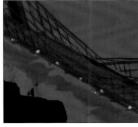 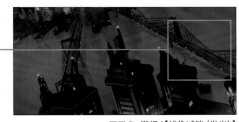

图层名：街灯 /【线性减淡（发光）】

06 模糊月亮

选择【滤镜】菜单→【模糊】→【高斯模糊】,将【模糊范围】设置为40.95。

工具：【高斯模糊】

图层名：行星 /【滤色】

07 绘制云朵

用【画笔】工具→【油彩】→【干性水粉】在天空中绘制云朵。

云
R =59
G =86
B =130

工具：【干性水粉】

图层名：云 / 不透明度48%

在水面绘制航空障碍灯和街灯的倒影

❶在水面中增加步骤04（详见第153页）中绘制的航空障碍灯的倒影。复制"红色街灯"图层，用【移动图层】工具改变位置。用【橡皮擦】工具→【硬边】擦除航空障碍倒映在水面以外的部分，降低图层的不透明度，调整光效强弱。

❷按照同样的方法，绘制步骤05（详见第153页）中的街灯在水面的倒影。复制"街灯"图层，调整位置。用【橡皮擦】工具→【硬边】擦除不需要的部分，降低图层的不透明度，调整光效强弱。

工具：❶❷【移动图层】/❶❷【硬边】

❶图层名：红色街灯_反射/
【线性减淡（发光）】/不透明度59%
❷图层名：街灯_反射/
【线性减淡（发光）】/不透明度43%

09 **绘制远处的飞机**

❶新建图层，绘制飞机。用【干性水粉】勾勒出右侧飞机的轮廓。左侧飞机以月亮为背景，轮廓需要更加清晰，因此用【浓芯铅笔】画出轮廓。飞机的灯光用【喷枪】工具→【柔和】来绘制。

❷用【柔和】绘制飞机的探照灯。

❶飞机1
R =52
G =72
B =106

❶飞机2
R =25
G =45
B =57

❶灯光1
R =147
G =170
B =210

❶灯光2
R =219
G =72
B =97

❶❷灯光3
R =140
G =232
B =226

❷灯光4
R =82
G =141
B =134

工具：❶【干性水粉】/❶【浓芯铅笔】/❶❷【柔和】

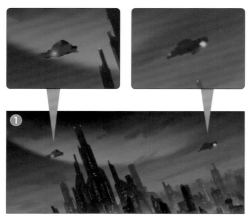

❶

图层名：飞机

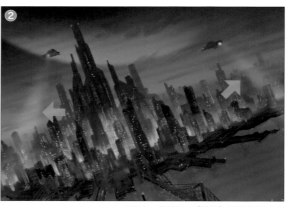

❷

图层名：探照灯1/【滤色】/不透明度31%
图层名：探照灯2/【滤色】/不透明度31%

10 | 绘制汽车

❶新建图层，绘制行驶在高架桥上的汽车。用【画笔】工具→【水彩】→【不透明水彩】画得模糊一些，显示出汽车飞驰的模样。

❷新建【颜色减淡（发光）】模式的图层，用【柔和】绘制汽车的灯光。

❶汽车
R =60
G =83
B =104

❷灯光
R =18
G =72
B =98

工具：❶【不透明水彩】/
❷【柔和】

图层名：汽车　　　图层名：灯光/【颜色减淡（发光）】

11 | 调整对比度

❶调整整体的对比度。新建【图层】菜单→【新建色调调整图层】→【曲线】图层，增加三个控制点。

❷稍微向上移动右侧控制点，使亮色更亮一些。

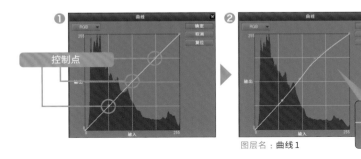

控制点

图层名：曲线1

稍微向上移动。

12 | 控制人物的亮度

人物的颜色稍微暗一些，可以显得其他部分更亮。新建【叠加】模式的图层，为绘制人物的图层所在的"人"图层组【创建剪贴蒙版】，继续【填充】(Alt+Del) 上蓝紫色。将图层的不透明度调整至25%避免人物过暗。

完成！

蓝紫色
R =82
G =86
B =116

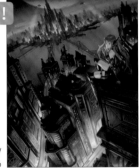

图层名：调整亮度/【叠加】/
不透明度25%

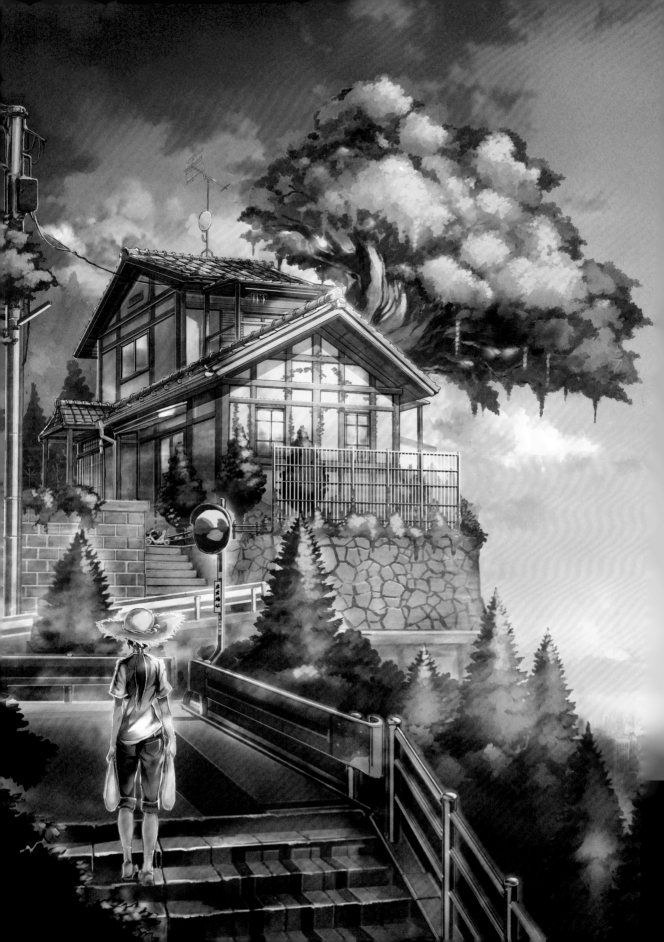

06 绘制夕阳下的日本民居

本案例以"回家"为主题，描绘了日式民居在傍晚时的景象。画面中对夕阳光线的描绘值得关注。

主要图层结构

新建多个设置混合模式的图层
表现光效。

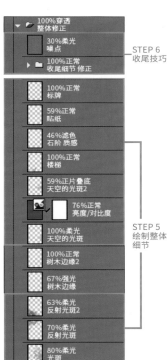

100%穿透 整体修正	
30%柔光 噪点	STEP 6
100%正常 收尾细节 修正	收尾技巧

100%正常 标牌	
59%正常 贴纸	
46%滤色 石阶 质感	
100%正常 楼梯	
59%正片叠底 天空的光斑2	
76%正常 亮度/对比度	STEP 5 绘制整体细节
100%柔光 天空的光斑	
100%正常 树木边线2	
67%强光 树木边缘	
63%柔光 反射光斑2	
70%柔光 反射光斑	
80%柔光 光斑	

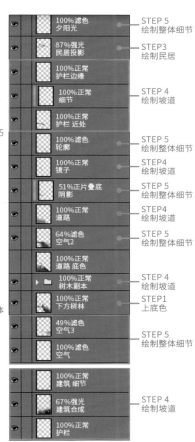

100%滤色 夕阳光	STEP 5 绘制整体细节
87%强光 民居投影	STEP 3 绘制民居
100%正常 护栏边缘	
100%正常 细节	STEP 4 绘制坡道
100%正常 护栏 近处	
100%滤色 轮廓	STEP 5 绘制整体细节
100%正常 镜子	STEP 4 绘制坡道
51%正片叠底 阴影	STEP 5 绘制整体细节
100%正常 道路	STEP 4 绘制坡道
64%滤色 空气2	STEP 5 绘制整体细节
100%正常 道路 底色	
100%正常 树木 副本	STEP 4 绘制坡道
100%正常 下方树林	STEP 1 上底色
49%滤色 空气3	
100%滤色 空气	STEP 5 绘制整体细节

100%正常 建筑 细节	
67%强光 建筑 合成	STEP 4 绘制坡道
100%正常 护栏	

100%正常 电线杆	STEP 1/4
100%正常 民居	STEP 1/3
100%正常 草图	
100%正常 远处的树林	STEP 1 上底色
100%正常 天空融合	
100%强光 合成3	
100%柔光 空气感	STEP 2 绘制天空
100%正常 调整天空颜色	
78%强光 合成2	
100%正常 建筑	STEP 1 上底色
76%强光 合成照片	
100%叠加 光2	
100%叠加 光1	STEP 2 绘制天空
100%正常 云朵轮廓	
100%正常 云朵简图	
100%滤色 天空光斑	
100%正常 渐变	STEP 1 上底色
100%正常 草图	

Profile

Zenji

平常多绘制小说的插画和概念图。本次插画的主题是"回家"，描绘了能令人回忆起旧时光和晚饭香味的风景。

HP	http://inzcolor.wix.com/mysite
Pixiv	https://www.pixiv.net/member.php?id=678535
	最近也开始画漫画。 https://www.pixiv.net/member_illust.php?mode=medium&illust_id=76254269
Twitter	@saladstead
绘制环境	**OS** : Windows 10 **数位板** : Wacom Cintiq 16 FHD

设置

笔刷和画布设置

上色时主要用❶～❹自定义笔刷，也会根据情况使用初始笔刷❺～❾。

❶温和

改变【喷枪】工具→【柔和】数值的自定义笔刷，在模糊颜色时使用。

❷触感笔

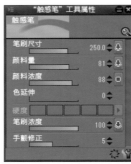

留有运笔痕迹的自定义笔刷。用于绘制建筑物的污点和金属划痕，表现出质感。

❸触感笔2

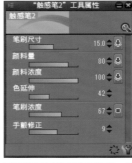

需要留下运笔痕迹时使用。提高【色延伸】的数值，便于与底色混合上色。

❹边缘笔

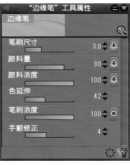

勾勒建筑物和静物边缘时使用的自定义笔刷。

❺针管笔

【钢笔】工具→【马克笔】→【针管笔】在绘制草图和填充颜色时使用。

❻G笔

【钢笔】工具→【G笔】用于给已上色的民居画上清晰的线条。

❼油彩平笔

用【画笔】工具→【油彩】→【油彩平笔】均匀上色。

❽水粉

【画笔】工具→【油彩】→【水粉】是可以绘制出粗糙质感的【画笔】工具，用于给云朵上色。

❾可塑橡皮

使用【橡皮擦】工具→【可塑橡皮】擦除后，画面会略微变淡，同时保持质感。

▶ 画布尺寸：宽179.97mm×高254.58mm
▶ 分辨率：350dpi

 自定义笔刷可以下载。（见第7页）

透视尺和底图

新建两点透视的透视尺，显示网格。
用【钢笔】工具→【马克笔】→【针管笔】配合网格绘制建筑物的底图。

底图

上底色

绘制色彩底图，在此基础上继续上色绘制。

01 | 绘制色彩底图

❶用【温和】给整个画面上底色。

❷用【选区】工具→【选区笔】大致按照区域选择画面，然后【复制】(Ctrl+C) 和【粘贴】(Ctrl+V) 将选区画面和原图分割为不同图层。

天空 R =86 G =82 B =135	夕阳 R =246 G =200 B =96	近处树林 R =137 G =148 B =65
远处绿色 R =75 G =153 B =95	道路 R =104 G =89 B =84	树木 R =105 G =52 B =43

工具：❶【温和】/❷【选区笔】

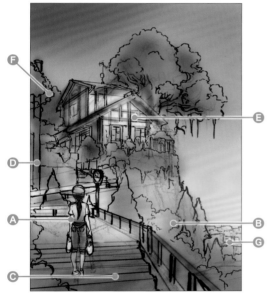

图层名：草图

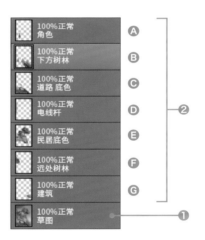

100%正常 角色	Ⓐ
100%正常 下方树林	Ⓑ
100%正常 道路 底色	Ⓒ
100%正常 电线杆	Ⓓ
100%正常 民居底色	Ⓔ
100%正常 远处树林	Ⓕ
100%正常 建筑	Ⓖ
100%正常 草图	❶

❷

POINT!

补充参考线

上色后，透视尺的网格便不易看清楚，可以自己补充网格线。

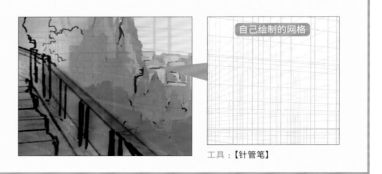

自己绘制的网格

工具：【针管笔】

 给天空加上渐变

决定好光源的位置，根据光源用【温和】在新建的图层
中加上渐变。画面越往上，夜色越深。

渐变1
R =127
G =106
B =149

渐变2
R =232
G =176
B =116

工具：【温和】

100%正常
渐变

图层名：渐变

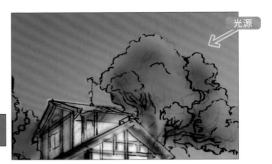

光源

 在底色基础上增加细节

用【画笔】工具→【油彩】→【油彩平笔】绘制细节。

❶用【油彩平笔】绘制远处的建筑。

❷用【油彩平笔】大致绘制近处的杂木林。

❸民居附近的大树就位于画面主体物的一角，需要仔细绘制。用【油
彩平笔】画完后，再用【橡皮擦】工具→【可塑橡皮】擦出圆滑的轮
廓，体现出树叶集聚在一起的立体感。

❹用【画笔】工具→【仿真水彩】→【粗粒子水彩】绘制出有些粗糙的
树叶。下垂的树叶让人觉得这棵树古老到在民居建造之前就已经
存在。

①

图层名：建筑

②

图层名：下方树林

 ❶建筑
R =165
G =133
B =131

❷杂木林
R =198
G =165
B =91

 ❸❹大树1
R =91
G =94
B =54

❸❹大树2
R =70
G =86
B =46

 ❸❹大树3
R =182
G =151
B =83

❸❹大树4
R =150
G =149
B =62

工具：❶❷❸【油彩平笔】/
　　　❸【可塑橡皮】/
　　　❹【粗粒子水彩】

③

图层名：民居底色

④

图层名：民居底色

绘制天空

绘制天空中的云朵。云朵的一部分是用照片合成的。

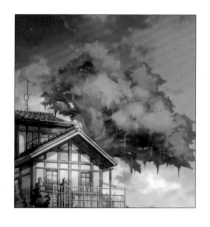

图层结构

100%正常 天空融合	04 ③	
100%强光 合成3	04 ①②	
100%柔光 空气感	05	
100%正常 调整天空颜色	02 ②	
78%强光 合成2	02 ①	

100%正常 建筑	
76%强光 照片合成	02 ①
100%叠加 光2	03 ②
100%叠加 光1	03 ①
100%正常 云朵轮廓	01 ①②③
100%正常 云朵简图	01 ①②

01 绘制云朵

❶ 用【画笔】工具→【油彩】→【水粉】绘制大致的形状。

❷ 用【画笔】工具→【仿真水彩】→【墨笔】模糊轮廓。

❸ 用【橡皮擦】工具→【可塑橡皮】擦除轮廓，绘制云朵的边缘和零散的云朵。

工具：❶【水粉】/❷【墨笔】/❸【可塑橡皮】

云
R =135
G =111
B =152

① 图层名：云朵简图 图层名：云朵轮廓

图层名：云朵简图
图层名：云朵轮廓

③ 图层名：云朵轮廓

POINT!

云朵的位置

大的云朵画在天空的高处，扁平零散的云朵画在接近水平线的低处，这样可以表现出距离感。

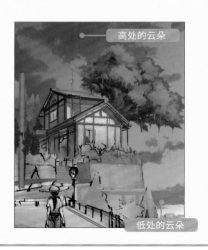

高处的云朵

低处的云朵

02 用云朵的照片合成

❶为使天空显得更真实，在天空图层合成了照片素材。通过【缩放/选择】调整照片的
位置，用【可塑橡皮】擦除不需要的部分。用【强光】混合模式合成，通过图层的不透
明度调整颜色深浅。

❷用【画笔】工具→【仿真水彩】→【粗粒子水彩】融合，让照片融入天空背景。

照片素材

图层名：照片合成/
【强光】/
不透明度76%

图层名：合成2/
【强光】/
不透明度78%

图层名：调整天空颜色

❷空
R =201
G =165
B =164

工具：❶【可塑橡皮】/❷【粗粒子水彩】

03 调整天空的色彩风格

❶新建【叠加】模式的图层，为"云朵轮廓"
图层【创建剪贴蒙版】。用【温和】涂上
暖色，使下方的云朵看起来像被晚霞
染红。

❷继续在上方新建【叠加】模式的图层，
并【创建剪贴蒙版】。用【温和】和【粗
粒子水彩】涂上橘色，再在一部分区域
加上高饱和度的暖色。

❶暖色
R =191
G =162
B =120

❷橘色
R =236
G =191
B =97

工具：❶❷【温和】/❷【粗粒子水彩】

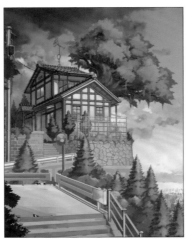

调整前

❶

❷

描画部分

图层名：光1/
【叠加】

描画部分

图层名：光2/
【叠加】

04 | 通过照片合成加上云朵

❶再次粘贴步骤 **02** 中用于合成的照片素材，添加云朵。不需要的部分用
透明色的【水粉】擦除，只留下云朵部分。

❷将混合模式改为【强光】，合成后显示出云朵发光的部分。

❸在上方新建图层，用透明色的【水粉】擦去用【粗粒子水彩】绘制的照
片中不需要的电线等部分，融合画面。

图层名：合成 3

工具：❶❸【水粉】/ ❸【粗粒子水彩】

在希望隐藏的部
分重新上色。

图层名：合成 3/【强光】

❸天空的颜色 1
R =239
G =201
B =180

❸天空的颜色 2
R =178
G =137
B =139

❸天空的颜色 3
R =188
G =174
B =184

图层名：天空融合

05 | 使天空的颜色更鲜艳

稍微调整天空的颜色。在【柔光】
模式的图层中用【温和】涂上橙红
色，稍微提高天空的饱和度和亮度。

橙红色
R =255
G =173
B =151

工具：【温和】

描画部分

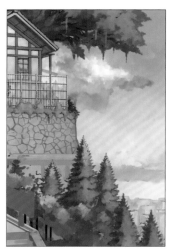

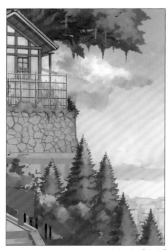

图层名：空气感 /【柔光】

绘制民居

给民居加上线条，使民居的轮廓比其他景色更显眼。通过细节表现民居的生活感和建造多年的模样，使画面更加真实。

图层结构

	100%正常 民居细节	10

| | 82%叠加 合成B | 08 ① |
| | 87%强光 滤镜 | 08 ② |

| | 100%正常 大树阴影 | 11 ④ |
| | 100%正常 大树细节 | 11 ⑤ |

	100%正常 大树的光	11 ③
	20%强光 大树光斑	11 ②
	100%滤色 大树高光	11 ①
	87%强光 民居投影	09

	100%正常 民居	
	100%正常 栅栏植物	07 ②
	100%正常 栅栏	07 ①
	100%正常 砖墙	05 ①
	100%正常 地基简图	05 ②
	100%正常 民居细节4	02 ④ 04
	100%正常 民居线条	03
	100%正常 民居细节3	02 ③
	100%正常 民居细节2	02 ② 06
	100%正常 民居细节	02 ①
	100%正常 民居底色	01 ①②

图层结构右侧栏：

	100%柔光 树木光斑	12 ⑤
	100%滤色 树木的光	12 ④
	31%正常 树木阴影2	12 ③
	73%柔光 树木阴影	12 ②
	36%正常 色相/饱和度/明度	12 ⑥
	100%正常 树干	12 ①

01 绘制民居的柱子

❶用【画笔】工具→【油彩平笔】绘制民居的柱子。

❷同样用【油彩平笔】给墙壁上色。暗处用类似天空颜色的紫色，亮处用米色作为描画色。用【吸管】(Alt) 在周围选取颜色混合，绘制出富有层次感的色调。

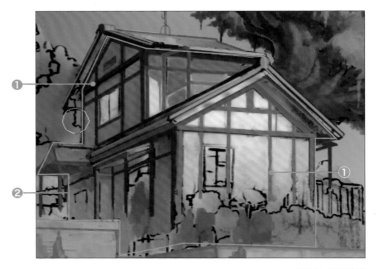

❶柱子1
R =139
G =101
B =67

❶柱子2
R =61
G =46
B =42

❷墙壁1
R =106
G =94
B =98

❷墙壁2
R =248
G =238
B =205

工具：❶❷【油彩平笔】

图层名：民居底色

02 绘制民居细节

❶新建图层，绘制民居的细节。用【油彩平笔】涂满颜色，勾勒出各个部分的轮廓。

❷在上方新建图层，用【钢笔】工具→【针管笔】重新整理模糊部分的上色，并绘制左下方的院墙等处。

❸继续新建图层，用【油彩平笔】给民居庭院附近的地基上色。

❹用【油彩平笔】绘制墙壁和树木的细节。

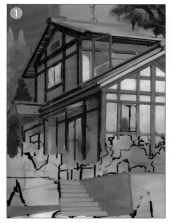

图层名：民居细节　　　　　　　图层名：民居细节 2

 民居 1
R =139
G =101
B =67

 民居 2
R =158
G =168
B =71

 地基
R =198
G =176
B =130

工具：❶❸❹【油彩平笔】/❷【针管笔】

图层名：民居细节 3

图层名：民居细节 4

03 添加线稿

在给民居上色后，用【钢笔】工具→【G笔】绘制线稿。只在位于中间的主要民居上绘制。此外，画完一个瓦片后可以多次【复制】（Ctrl+C）和【粘贴】（Ctrl+V），配合屋顶的形状用【自由变换】（Ctrl+Shift+T）节约作画时间。

 线稿
R =23
G =22
B =30

工具：【G笔】

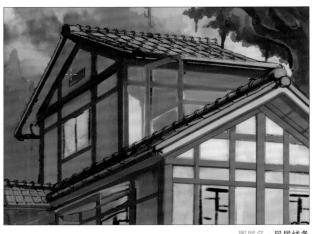

图层名：民居线条

165

04 | 给民居加上线条

用【G笔】在窗户和玄关处绘制线稿。在需要减弱线条效果的地方用【画笔】工具→【油彩】→【水粉】从上至下涂色，与下方的颜色混合。

线稿
R =23
G =22
B =30

工具：【G笔】/【水粉】

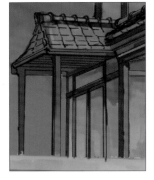

融合

图层名：民居细节4

05 | 绘制石墙和砖墙的细节

❶新建图层，用【画笔】工具→【油彩】→【水粉】绘制墙砖的细节。

❷绘制民居下方石墙的细节。用【水粉】绘制堆积的石块之间的分界线。

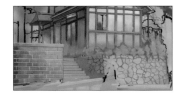

❶墙砖1
R =139
G =101
B =67

❶墙砖2
R =61
G =46
B =42

❶墙砖3
R =221
G =192
B =137

❷石墙
R =106
G =107
B =100

工具：【水粉】

①

图层名：砖墙

②

图层名：地基简图

06 | 绘制映在窗户上的倒影

用【吸管】（Alt）选取周围草木的颜色作为描画色，用【温和】绘制。

倒影1
R =198
G =184
B =176

倒影2
R =104
G =109
B =65

倒影3
R =121
G =120
B =69

工具：【温和】

图层名：民居细节2

07 | 绘制栅栏细节

❶用【针管笔】绘制直线作为近处的栅栏。用阴影的颜色绘制线条后，再在上方叠加颜色明亮的线条。

❷新建图层，用【水粉】在栅栏附近加上植物。

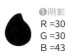
❶阴影
R =30
G =30
B =43

❶明亮的颜色
R =243
G =249
B =199

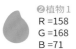
❷植物1
R =158
G =168
B =71

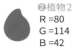
❷植物2
R =80
G =114
B =42

工具：❶【针管笔】/
❷【水粉】

图层名：栅栏

图层名：栅栏植物

08 | 使用照片作为颜色滤镜和纹理

在民居附近叠加照片，将其用作颜色滤镜和纹理来处理画面。

❶ 粘贴照片，设为【叠加】模式。只留下需要叠加上色的部分，用【橡皮擦】工具→【可塑橡皮】擦去不需要的部分。

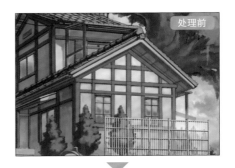
处理前

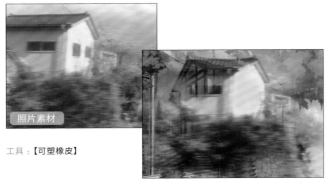
照片素材

工具：【可塑橡皮】

混合模式为【正常】时，画面如上，能看出
画面与照片重合的部分。

图层名：合成 B/【叠加】/不透明度82%

❷在树干附近粘贴照片素材，将图层命名为"滤镜"，
进一步展现夕阳光的反光效果。用【高斯模糊】模
糊后擦去不需要的部分，将混合模式设为【强光】。

照片素材

"滤镜"图层的描画部分

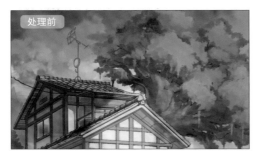
处理前

❷

图层名：滤镜 /【强光】/ 不透明度87%

09 绘制屋顶的投影

新建图层，用【针管笔】上色，设为【强光】模式，通过降低不透明度调整颜色深浅。

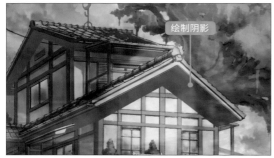
绘制阴影

工具：【针管笔】

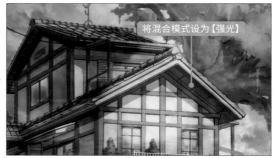
将混合模式设为【强光】

图层名：民居的投影 /【强光】/ 不透明度87%

10 绘制民居的细节

新建图层，增加细节。延伸到墙壁上的爬山虎和屋顶的细节等处，用【水粉】笔刷加以描绘。

墙壁上的爬山虎
R =118
G =127
B =77

屋顶的细节
R =204
G =198
B =142

工具：【水粉】

墙壁上的爬山虎

屋顶的细节

图层名：民居的细节

绘制大树的树叶细节

❶在【滤色】模式的图层中绘制民居附近大树上树
叶的高光。增加【水粉】笔刷的尺寸，使其笔尖
的形状更明显，绘制橘色的圆点。

❷在【强光】模式的图层中用【水粉】在各处都涂上
橘色，提高此处画面亮度。用图层的不透明度
调整亮度。

❸新建图层，用【水粉】在已绘制高光的画面下方
附近涂上比高光略暗的黄色和黄绿色。

❹新建图层，用【水粉】绘制树叶的阴影。

❺新建图层，用【水粉】补充树叶的光与影，增加
细节。

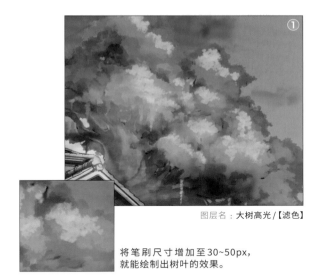

图层名：大树高光/【滤色】

将笔刷尺寸增加至30~50px，
就能绘制出树叶的效果。

描画部分

图层名：大树光斑/【强光】/不透明度20%

图层名：大树的光

图层名：大树的影

图层名：大树细节

❶橘色1
R =244
G =130
B =42

❷橘色2
R =215
G =129
B =50

❸❺黄色1
R =236
G =192
B =88

❸❺黄色2
R =211
G =176
B =51

❸❺黄绿色
R =157
G =145
B =76

❹❺阴影
R =72
G =75
B =4

工具：【水粉】

06
绘制夕阳下的日本民居　▼绘制民居

169

12 绘制大树树干细节

①新建图层"树干"，用【水粉】绘制大树树干的细节。

②新建图层，用【水粉】加上阴影。阴影稍微有些深，将混合模式设为【柔光】，图层的不透明度设为73%。

③继续新建图层，用【水粉】增加阴影。用透明色的【温和】擦除一部分，改为渐变状的阴影。

④在【滤色】模式的图层中，用【水粉】涂上橘色的反光。

⑤在【柔光】模式的图层中，用【水粉】涂上淡淡的橘色，绘制出亮部。

⑥新建【色调调整】图层，使树干的色调稍微偏绿。选择【图层】菜单→【新建色调调整图层】→【色相/饱和度/明度】，将【色相】设为60，【饱和度】设为-13。设置完成后，降低图层的不透明度，调整色彩的变化。

图层名：树干

图层名：树木阴影/【柔光】/不透明度73%

图层名：树木阴影2/不透明度31%

图层名：树木的光/【滤色】

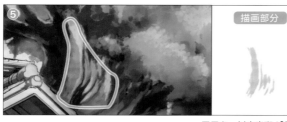

图层名：树木光斑/【柔光】

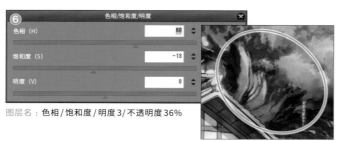

图层名：色相/饱和度/明度3/不透明度36%

①树干1
R =67
G =51
B =36

①树干2
R =85
G =56
B =22

①树干3
R =222
G =174
B =75

①树干4
R =200
G =137
B =86

②阴影1
R =75
G =69
B =121

③阴影2
R =60
G =52
B =33

④光1
R =225
G =144
B =52

⑤光2
R =216
G =173
B =94

工具：①②③④⑤【水粉】/③【温和】

绘制坡道

给道路和附近区域上色。

图层结构

82%柔光 扶手阴影	10②③	

图层名：道路

图层名：镜子

左侧图层列表：
- 82%柔光 扶手阴影 10②③
- 58%颜色减淡（发）边缘2 06②
- 51%滤色 边缘 06①
- 100%正常 道路阴影 10①
- 基底
- 80%强光 合成A 09①②
- 100%正常 近处树木 细节 08
- 100%正常 近处树木 01④

中间图层列表：
- 100%穿透 扶手
 - 100%正常 扶手边缘 06②
 - 100%滤色 反射 06①
 - 100%正常 扶手 02
 - 民居
 - 100%正常 护栏边缘 05③
 - 100%正常 细节 05②
 - 100%正常 护栏 近处 01③ 05①

右侧图层列表：
- 100%正常 镜子 01② 04
- 51%正片叠底 阴影
- 100%正常 道路 01①
- 100%正常 树木 副本 07
- 100%正常 建筑 细节 03
- 67%强光 建筑合成 03
- 100%正常 光
- 100%正常 电线杆 04

01 绘制近处的道路和楼梯

绘制近处的道路、护栏和扶手，使用的笔刷为【画笔】工具→【油彩】→【油彩平笔】。根据区域新建图层。

❶新建图层，给道路和下方的楼梯上色。

❷绘制曲面镜。橘色的曲面镜在黄昏下显得格外沉静。

❸用低饱和度的颜色绘制护栏。

❹用深绿色给近处的树木上色。近处的颜色用深色能营造出距离感。

 ❶道路1
R =219
G =200
B =162

 ❶道路2
R =180
G =155
B =135

❶道路3
R =140
G =114
B =112

 ❷曲面镜1
R =56
G =23
B =16

 ❷曲面镜2
R =189
G =169
B =148

❸护栏
R =165
G =151
B =138

 ❹近处的树木
R =45
G =43
B =17

工具：【油彩平笔】

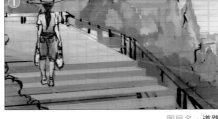

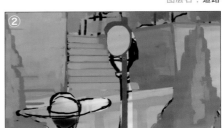

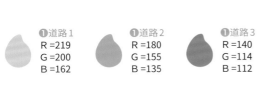

图层名：护栏 近处

图层名：近处树木

02 | 绘制扶手

用【针管笔】涂满底色，再用自定义笔刷【温和】绘制反光。

 底色
R =54
G =52
B =38

 反光
R =141
G =126
B =110

工具：【针管笔】/【温和】

图层名：扶手

03 | 用建筑的照片合成

在建筑中加入照片增强细节。
用【橡皮擦】工具→【柔软】擦除不需要的部分，用【边缘笔】从上至下刻画建筑调整画面。

照片素材

 建筑
R =245
G =231
B =168

工具：【柔软】/【边缘笔】

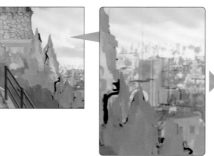

图层名：建筑合成 /
【强光】/ 不透明度 67%

图层名：建筑 细节

04 | 给近处的道路和楼梯周围上色

绘制电线杆和曲面镜的细节。真实的物体细节更加复杂，为画面整体效果考虑，绘制时可以省略细节。

 阴影
R =92
G =69
B =53

电线杆
R =155
G =125
B =134

反光
R =206
G =177
B =91

工具：【水粉】

图层名：电线杆

图层名：镜子

05　绘制护栏

❶新建图层，在护栏上涂满阴影的颜色。

❷在上方新建图层并【创建剪贴蒙版】，用【针管笔】绘制护栏细节。

❸在拐角迎光处加上反光。用【边缘笔】加上线条。

❶阴影
R =134
G =122
B =110

❷护栏
R =190
G =182
B =173

❸反光和边缘
R =238
G =216
B =180

工具：❶【油彩平笔】/ ❷【针管笔】/ ❸【边缘笔】

图层名：护栏 近处

图层名：细节

图层名：护栏边缘

06　突出边缘

❶在楼梯等拐角处加入线条使之更加显眼，用不透明度调整颜色深浅。

❷在上方新建图层，在想要使边缘更加显眼的地方增加线条。将楼梯设为【颜色减淡（发光）】模式，提高颜色亮度。

❶边缘1
R =162
G =148
B =134

❶边缘2
R =244
G =211
B =195

❷边缘3
R =254
G =231
B =140

❷边缘4
R =221
G =193
B =144

工具：【针管笔】

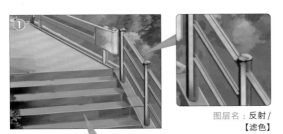

图层名：反射/
【滤色】

图层名：扶手边缘

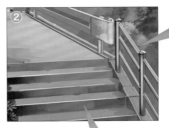

图层名：边缘/【滤色】/不透明度51%

图层名：边缘2/【颜色减淡（发光）】/不透明度58%

173

07 绘制树林

绘制下方树林的细节。

① 用【水粉】绘制树木细节，营造立体感。

② 用【选区】工具→【选区笔】选择步骤①中绘制细节的树木，【复制】（Ctrl+C）和【粘贴】（Ctrl+V）增加数量。

③ 新建图层，用【水粉】绘制树与树之间的细节。

④ 新建图层，在树木上加上反光。

图层名：下方树林

通过复制增加的树

复制后的图层

①③树1
R =63
G =68
B =34

①③树2
R =169
G =145
B =48

①③树3
R =114
G =99
B =34

④树4
R =203
G =177
B =69

工具：①③④【水粉】/②【选区笔】

③

图层名：图层51

④

图层名：光

08 绘制近处的树叶

要点在于使近处的树叶稍微受光一些。

光
R =153
G =136
B =39

工具：【水粉】

图层名：近处树木 细节

09 用建筑物的照片合成

为使画面更真实，将照片素材用【强光】模式混合。尽量使用光源为相同方向的照片。

❶将粘贴步骤 03（详见第172页）中使用的建筑物照片，用【滤镜】菜单→【模糊】→【高斯模糊】模糊，用【可塑橡皮】擦去不需要的部分。

❷将混合模式设置为【强光】，不透明度设置为80%。

工具：【可塑橡皮】

图层名：合成A/【强光】/不透明度80%

10 绘制护栏和扶手的投影

❶用【钢笔】工具→【针管笔】绘制护栏的投影。

❷复制步骤 02（详见第172页）中的"扶手"图层，用【自由变换】（Ctrl+Shift+T）配合楼梯的角度改变形状作为底图。

❸在新建图层中，用【针管笔】配合楼梯的台阶绘制阴影，将混合模式设为【柔光】。降低图层的不透明度调整颜色深浅。

图层名：道路阴影

阴影
R =46
G =35
B =35

工具：❶❸【针管笔】

复制"扶手"图层作为底图，绘制完成后删除。

图层名：扶手阴影/【柔光】/不透明度82%

绘制整体细节

上色至一定程度后，给整个画面
增加反光，绘制细节。

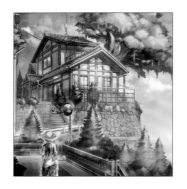

图层结构

100%正常 镜子 细节	11 ③	100%线性减淡（发） 收尾	09 ③
50%滤色 近处 涂满颜色		100%滤色 镜子 边缘	04 ③
100%正常 标牌	11 ②	100%正常 追加花	05
59%正常 贴纸	11 ②	57%颜色减淡（发光） 高光2	09 ②
46%滤色 石阶 质感	11 ①	100%颜色减淡（发光） 高光	09 ①
100%正常 楼梯	08	人物部分	
		42%颜色减淡（发光） 反射2	07 ①
		100%颜色减淡（发） 反射3	07 ②

100%正常 石墙高光	04 ①
31%滤色 远处道路高光	04 ②
100%正常 民居细节	
100%颜色减淡（发光） 夕阳光2	01 ②
大树高光	
100%滤色 夕阳光	01 ①

01　加上夕阳的反光

❶新建【滤色】模式的图层，用【画笔】工
具→【油彩】→【水粉】绘制夕阳的反光。

❷新建【颜色减淡（发光）】模式的图层，继
续加入强烈的反光。用【钢笔】工具→【马
克笔】→【针管笔】为民居墙壁上色，用【水
粉】给树叶部分上色。

❶反光1
R =245
G =120
B =66

❷反光2
R =255
G =235
B =159

工具：❶❷【水粉】/
　　　❷【针管笔】

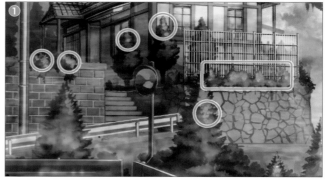

图层名：夕阳光 /【滤色】

图层名：夕阳光2 /【颜色减淡（发光）】

在近处的景色和远处的景色之间营造空气感。

❶ 在树林图层下方新建【滤色】模式的图层，用【温和】绘制出树林与树林远处景色之间的部分。

❷ 在道路图层下方新建【滤色】模式的图层，用【温和】绘制出道路与树林之间的部分。

❸ 在树林图层下方与远景建筑图层的上方新建图层，用【温和】上色使建筑显得朦胧。

❹ 在人物图层下方新建【滤色】模式的图层，用【温和】绘制。

❺ 在【叠加】模式的图层中使用【温和】绘制树林边缘，稍微增加一些绿色。

❻ 在【滤色】模式的图层中用【温和】涂上冷色，使画面左侧稍显模糊。

工具：【温和】

图层名：空气/【滤色】

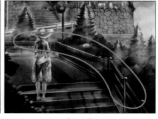

图层名：空气2/【滤色】/不透明度64%

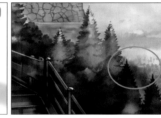

图层名：空气3/【滤色】/不透明度49%

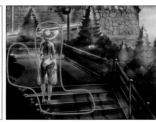

图层名：空气4/【滤色】

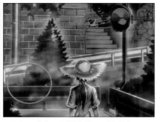

图层名：空气5/【叠加】/不透明度69%

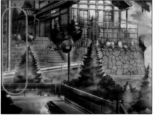

图层名：空气6/【滤色】/不透明度49%

❶空气1
R =195
G =207
B =191

❷空气2
R =103
G =152
B =147

❸空气3
R =255
G =192
B =164

❹空气4
R =255
G =146
B =80

❺空气5
R =170
G =196
B =160

❻空气6
R =148
G =166
B =179

06

绘制夕阳下的日本民居 ▼ 绘制整体细节

177

03 给道路加上阴影，加深护栏和扶手的轮廓

❶道路的一部分显得过于明亮，所以将【正片叠底】模式的图层【创建剪贴蒙版】到道路图层上，用【边缘笔】绘制，使其稍微变暗一些。再用【可塑橡皮】和透明色的【温和】擦除调整。

❷在【滤色】模式的图层中用【温和】沿着护栏、扶手和曲面镜的轮廓勾画，使其更加显眼。

工具：❶【边缘笔】/❶【可塑橡皮】/
❶❷【温和】

图层名：阴影/【正片叠底】/
不透明度51%

❶道路
R =175
G =142
B =153

❷轮廓
R =246
G =146
B =95

图层名：轮廓/【滤色】

04 在细节处加上高光

❶在石墙上用【边缘笔】加上高光，描画色为明亮的土黄色。

❷在【滤色】模式的图层中用【边缘笔】给远处的道路附近也加上高光。

❸在【滤色】模式的图层中用【边缘笔】给曲面镜加上高光。

图层名：石墙高光

图层名：远处道路高光/
【滤色】/不透明度31%

图层名：镜子边缘/【滤色】

❶石墙的高光
R =224
G =195
B =134

❷道路的高光
R =255
G =218
B =142

❸曲面镜的高光
R =255
G =255
B =157

工具：【边缘笔】

05 添加花朵

新建图层，添加墙壁上的爬山虎和庭院里的花草。使用缩小尺寸的【水粉】笔刷绘制，描画色为红色和粉色。

红色
R =255
G =69
B =83

粉色
R =252
G =231
B =233

工具：【水粉】

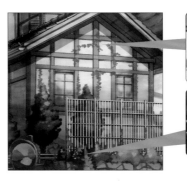

图层名：追加花

06 | 加上反射光

光源是带有黄色和红色的夕阳光，反射光
需要用偏蓝的颜色绘制。

❶在楼梯边缘加上反射光。在【滤色】
模式的图层中用【温和】绘制。

❷在民居附近也用【温和】加上反射
光。绘制在【叠加】模式的图层中。

图层名：反射光/【滤色】

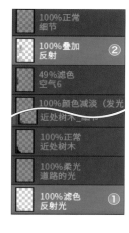

图层名：反射/【叠加】

❶反射光1
R =91
G =236
B =235

❷反射光2
R =133
G =153
B =223

工具：【温和】

07 | 在民居细节处加上反射光

❶在【颜色减淡（发光）】模式的图层
中用【边缘笔】在屋顶等处加上反
射光。

❷继续新建【颜色减淡（发光）】模式
的图层，在民居细节的边角处用
【边缘笔】加上反光。

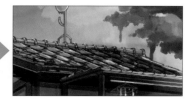

图层名：反射2/【颜色减淡（发光）】/不透明度42%

❶屋顶
R =255
G =242
B =220

❷边角处的反光
R =117
G =156
B =242

工具：【边缘笔】

图层名：反射3/【颜色减淡（发光）】

08 | 绘制楼梯细节

新建图层，添加楼梯，画出石阶经过多年损耗后
的效果。用【吸管】(Alt) 从周围选取颜色，用【触
感笔2】绘制。

楼梯1
R =27
G =47
B =93

楼梯2
R =81
G =25
B =29

楼梯3
R =40
G =9
B =13

工具：【触感笔2】

图层名：楼梯

❶ 在【颜色减淡（发光）】模式的图层中用【边缘笔】或【温和】加上暖色，表现夕阳光反射后形成的明亮高光。

❷ 新建另一个【颜色减淡（发光）】模式的图层，用【边缘笔】在细节边角处加上高光，受光处用暖色，背光处用冷色。

❸ 新建【线性减淡（发光）】模式的图层，在屋顶瓦片处用【边缘笔】加上强光。

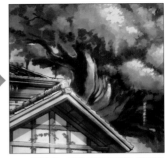

图层名：高光 /【颜色减淡（发光）】

❶高光
R =247
G =112
B =39

❷冷色
R =37
G =118
B =241

❷暖色
R =202
G =82
B =36

❸光
R =255
G =255
B =211

工具：❶❷❸【边缘笔】/❶【温和】

描画部分

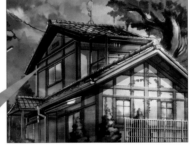

图层名：高光 2/【颜色减淡（发光）】/ 不透明度 57%

图层名：收尾 /【线性减淡（发光）】

10 调整色调

❶ 在【柔光】模式的图层中用【温和】在右侧的天空加上橘色提高亮度。

❷ 在【柔光】模式的图层中在左上方和左下方加上偏蓝的冷色。

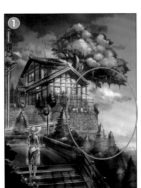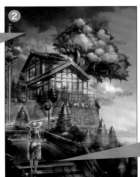

图层名：
反射光斑 2/
【柔光】/
不透明度 63%

描画部分

图层名：
光斑 /
【柔光】/
不透明度 80%

图层名：
反射光斑 /
【柔光】/
不透明度 70%

❸在【柔光】模式的图层中用【温和】在天空下方加上柠檬黄色，稍微提高亮度。

❹调整天空的渐变，在【正片叠底】模式的图层中用【温和】再加上橘色。

❺用【图层】菜单→【新建色调调整图层】→【亮度/对比度】调整对比度。

	59%正片叠底 天空光斑2	④
	76%正常 亮度/对比度1	⑤
	100%柔光 天空光斑	③
	100%正常 树木边缘	
	63%柔光 反射光斑2	②
	70%柔光 反射光斑	②
	80%柔光 光斑	①

图层名：天空光斑 /【柔光】

图层名：天空光斑2/ 【正片叠底】/ 不透明度59%

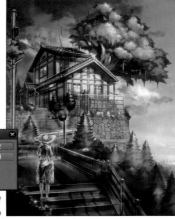

❶橘色
R =255
G =139
B =64

❷蓝色
R =140
G =148
B =200

❸柠檬黄色
R =218
G =221
B =108

❹橘色
R =220
G =142
B =128

亮度/对比度
亮度(B) 0 确定
取消
对比度(C) 7

图层名：亮度/对比度1/ 透明度76%

工具：❶❷❸❹【温和】

11 绘制扶手、护栏和曲面镜的细节

❶新建【滤色】模式的图层，为使扶手和护栏的阴影更显眼，用【触感笔】在阴影的边缘描上明亮的颜色。

❷在新图层上用【触感笔】绘制贴在曲面镜上的贴纸和标牌。

❸用【针管笔】绘制曲面镜镜子部分的细节。

图层名：石阶 质感 /【滤色】/ 不透明度46%

标牌

贴纸

图层名：标牌
图层名：贴纸 / 不透明度59%

图层名：镜子细节

❶影子边缘
R =234
G =128
B =51

❷标牌1
R =145
G =168
B =175

❷标牌2
R =19
G =41
B =54

❷贴纸1
R =204
G =237
B =246

❷贴纸2
R =103
G =59
B =75

❸镜子
R =203
G =245
B =221

工具：❶❷【触感笔】/ ❸【针管笔】

收尾技巧

最后进行滤镜处理和色调调整。

图层结构

100%正常
收尾细节 修正

94%正常
调整色调　02 ⑤

民居边缘

70%正常
色彩平衡2　02 ④

100%正常
曲线2　02 ③

65%正常
亮度/对比度3　02 ②

100%正常
亮度/对比度2　02 ①

100%正常
模糊　01 ②　01 ③

100%正常
锐化　01 ①

01 ｜ 画像处理

❶用【锐化】滤镜使画面更清晰。点击
【图层】菜单→【盖印可见图层】将图
像合并成一个新图层，选择【滤镜】
菜单→【锐化】→【锐化】。

❷用【选区】工具→【选区笔】选择合并
后图层的下方，【复制】（Ctrl+C）并【粘
贴】（Ctrl+V），将此图层命名为"模糊"。

❸点击【滤镜】菜单→【模糊】→【高斯
模糊】模糊此"模糊"图层，【模糊范围】
设为4左右。用透明色的【温和】擦
除不需要模糊的部分。如此一来，近
处的风景便稍显模糊，而远处的民居
则更加清晰。

工具：❷【选区笔】/ ❸【温和】

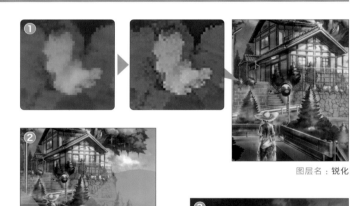

图层名：锐化

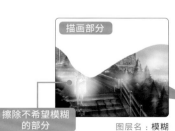

图层名：模糊

描画部分

擦除不希望模糊
的部分

图层名：模糊

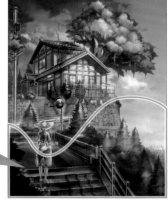

02 调整色调

❶ 用色调调整图层【亮度/对比度】将亮度提高至10左右。

❷ 再新建一个【亮度/对比度】图层，用图层蒙版遮住其中一部分，仅降低下方部分亮度，使其变暗。

❸ 新建色调调整图层【曲线】，提高整体的对比度。

❹ 新建色调调整图层【色彩平衡】，用图层蒙版遮住其中一部分，将民居和天空附近的颜色调整得偏【黄色】和【洋红】。

❺ 新建色调调整图层【色相/饱和度/明度】，提高整体的饱和度。

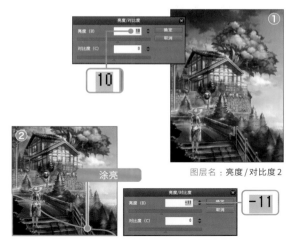

图层名：亮度/对比度2

图层名：亮度/对比度3/不透明度65%

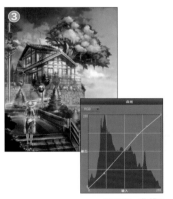

图层名：曲线2

图层名：色彩平衡2/不透明度70%

图层名：色相调整/不透明度94%

03 收尾时增加柏林噪声质感

观察画面，修改在意的地方，增加画面质感。

新建图层，选择【滤镜】菜单→【描画】→【柏林噪声】，将比例缩小至4.07。将混合模式设置为【柔光】叠加在画面上，增加粗糙的质感。

4.07

图层名：噪点/
【柔光】/
不透明度30%

完成！

画面中是蒸汽朋克世界中的蒸汽火车。照射进车站的光和通过纹理表现出的质感使画面看起来更加真实。

Profile

Zenji

这幅画的主题是"出发"。我画得很开心，不知不觉就给火车画了四个烟囱……当地居民估计会给这列火车起名为"排箫"吧。

HP	http://inzcolor.wix.com/mysite
Pixiv	https://www.pixiv.net/member.php?id=678535
	最近也开始画漫画。
	https://www.pixiv.net/member_illust.php?mode=medium&illust_id=76254269
Twitter	@saladstead
绘制环境	**OS**：Windows 10
	数位板：Wacom Cintiq 16 FHD

主要图层结构

由于每个步骤都会创建图层，所以图层数和作画步骤的数量相同。
作图过程中会将之前所有图层都合并（STEP5 收尾技巧步骤 01 和 03），但合并前用于备份的图层还在。

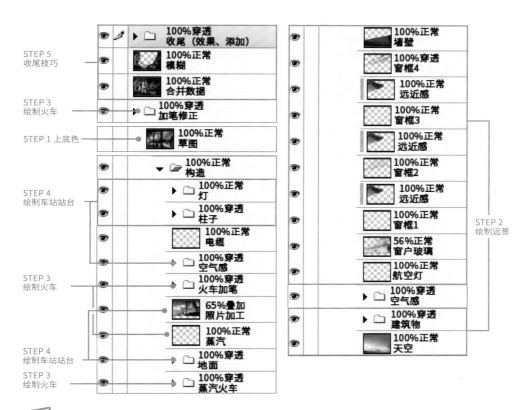

STEP 5
收尾技巧

- 100%穿透 收尾（效果、添加）
- 100%正常 模糊
- 100%正常 合并数据

STEP 3
绘制火车

- 100%穿透 加笔修正

STEP 1 上底色

- 100%正常 草图

- 100%正常 构造

STEP 4
绘制车站站台

- 100%正常 灯
- 100%穿透 柱子
- 100%正常 电缆
- 100%穿透 空气感

STEP 3
绘制火车

- 100%穿透 火车加笔
- 65%叠加 照片加工
- 100%正常 蒸汽

STEP 4
绘制车站站台

- 100%穿透 地面

STEP 3
绘制火车

- 100%穿透 蒸汽火车

- 100%正常 墙壁
- 100%穿透 窗框4
- 100%正常 远近感
- 100%穿透 窗框3
- 100%正常 远近感
- 100%正常 窗框2
- 100%正常 远近感
- 100%正常 窗框1
- 56%正常 窗户玻璃
- 100%正常 航空灯
- 100%穿透 空气感
- 100%穿透 建筑物
- 100%正常 天空

STEP 2
绘制远景

POINT!

绘制手掌大小的概念图

这次在用电脑作画前，我先手绘了大致的概念图。概念图的尺寸只有手掌大小，这种小尺寸的画哪怕在外出时也能轻易画出来。此外，如果在小尺寸下构图效果较好，放大尺寸后画面构图也会不错。

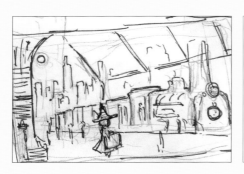

185

设置

笔刷和画布设置

除了自定义笔刷❶～❸之外，上色时还会使用初始工具【油彩平笔】、【透明水彩】、【针管笔】等。

❶温和

改变【喷枪】工具→【柔和】数值的自定义笔刷，模糊颜色时使用。

❷触感笔

留有运笔痕迹的自定义笔刷。用于绘制建筑物的污点和金属划痕，显示出质感。

❸边缘笔

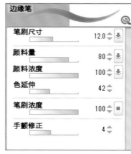

需要留下笔触痕迹时使用。提高【色延伸】的数值，便于与底色混合上色。

❹油彩平笔

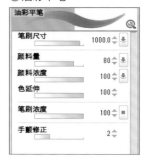

【画笔】工具→【油彩】→【油彩平笔】。此笔刷便于厚涂，均匀上色时可使用。

❺针管笔

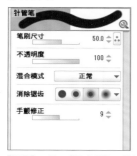

【钢笔】工具→【马克笔】→【针管笔】用于均匀上色。

❻渲染边界水彩

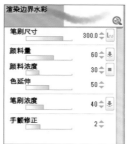

绘制蒸汽的烟雾时，可以用【画笔】工具→【水彩】→【渲染边界水彩】蓬松的笔触表现质感。

❼G笔

【钢笔】工具→【G笔】适合绘制较为强烈的高光。

> ▶画布尺寸：宽210mm×高297mm
> ▶分辨率：350dpi

 自定义笔刷可以下载。（见第7页）

透视尺和底图

本幅作品借助透视尺完成，创建的透视尺种类为一点透视。严格来说，除在设置消失点的部分之外，其实有些地方的透视略有偏差，因为我是根据自己的感觉来绘制完成。有时不设置透视尺，仅靠目测绘制，画面看起来比较自然。

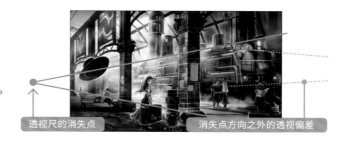

透视尺的消失点　消失点方向之外的透视偏差

上底色

先根据扫描后的概念图用【边缘笔】和【温和】绘制色彩草图作为底图。

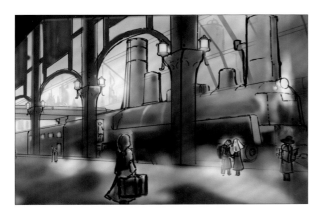

图层结构

按照区域分割图层上底色（详见第189页），分割前的"草图"图层在完成后隐藏。

01 导入概念图

扫描概念图，在上方新建图层，决定视平线的位置，画一条红色的线。

视平线
R = 242
G = 0
B = 0

工具：【G 笔】

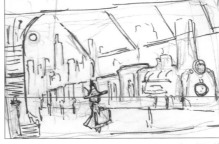

图层名：视平线

02 新建透视尺

用【图层】菜单→【尺子/格子框】→【新建透视尺】创建透视尺，透视尺的类型选择【一点透视】。用【操作】工具→【对象】操作透视尺，使绘制的红色视平线与透视尺的视平线重合。

工具：【对象】

03 | 显示网格

开启【工具属性】面板【网格】的【XY平面】、【YZ平面】、【XZ平面】显示网格，配合网格绘制草图。

工具：【对象】

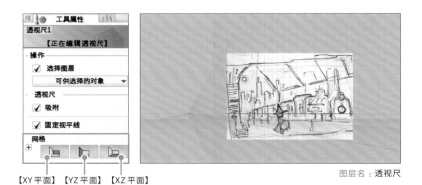

【XY平面】 【YZ平面】 【XZ平面】

图层名：透视尺

04 | 绘制草图

降低概念图的不透明度，使其变得透明。在上方新建图层"草图"，用【边缘笔】绘制草图。在概念图中尚未定型的角色也在此过程中敲定下来。

草图的颜色
R =0
G =0
B =0

工具：【边缘笔】

100%正常
草图

47%正片叠底
概念图

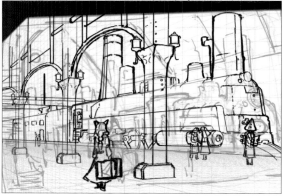

图层名：草图

05 | 给底图上色

新建图层，并使用较大的【温和】笔刷（约1500px）涂满底色。从紫色等中间色开始涂的话，再叠加其他颜色的时候会更容易混合。

紫色
R =237
G =213
B =254

工具：【温和】

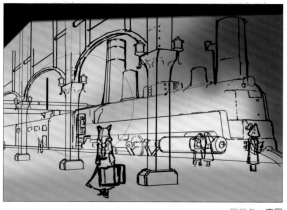

图层名：底图

06 按区域上底色

新建图层，用【温和】在各个区域大致上
色。在此阶段，只需粗略表现配色和质感
即可。轻轻涂上光源，底图便完成了。

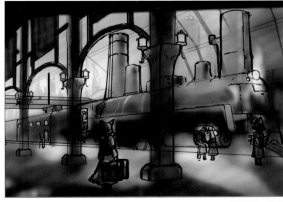

图层名：底色

火车
R =71
G =108
B =116

柱子
R =81
G =58
B =51

天花板的影子
R =43
G =48
B =53

阴影
R =66
G =76
B =86

灯光
R =213
G =155
B =89

工具：【温和】

07 分割成不同区域

合并"草图""底图""底色"图层，用【选区】工具→【选区笔】选择各个区域后，再用【复制】（Ctrl+C）和【粘贴】
（Ctrl+V），分割成不同区域。
就像制作动画时需要"分层"※一样，在图层中也需要确认各个区域的前后位置之后再分割。

新建选区

【复制】和【粘贴】

工具：【选区笔】

※分层：在制作动画时，需要将位于近处的树木、墙壁、柱子等物体与其他背
景分开绘制。

绘制远景

车站被玻璃覆盖，能看见远处的街景。

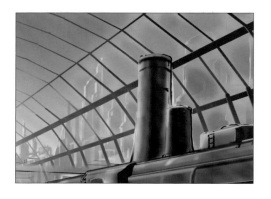

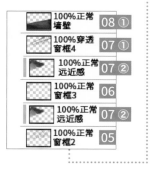

100%正常 墙壁	08 ①	
100%穿透 窗框4	07 ①	
100%正常 远近感	07 ②	
100%正常 窗框3	06	
100%正常 远近感	07 ②	
100%正常 窗框2	05	

100%正常 远近感	07 ②	
100%正常 窗框1	04	
56%正常 窗户玻璃	07 ③	
100%正常 航空灯	08 ②	
100%穿透 空气感		
100%穿透 建筑物	02	03
100%正常 天空	01	

01　绘制天空

用【温和】绘制天空。按照橘色、紫色、深蓝色的顺序绘制渐变。

橘色
R =235
G =202
B =183

紫色
R =187
G =151
B =196

深蓝色
R =120
G =126
B =172

工具：【温和】

图层名：天空

02　绘制远处的建筑物1

用【画笔】工具→【油彩】→【油彩平笔】和【边缘笔】绘制远景中的建筑物。颜色浓度为100%，内侧几乎不需要添加细节，只需清晰勾勒出建筑物的轮廓。

建筑物1
R =161
G =152
B =163

建筑物2
R =226
G =212
B =222

工具：【油彩平笔】/【边缘笔】

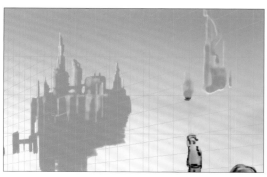

图层名：建筑物1

03 绘制远处的建筑物 2

从远至近绘制多个相同的建筑物，不必拘于底
图，可以随意绘制形状，增加高塔的数量。光
源在远处，因此近处的建筑物较暗。

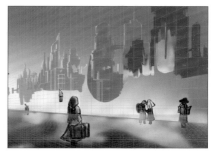

建筑物 1
R =134
G =135
B =153

建筑物 2
R =218
G =212
B =227

建筑物 3
R =107
G =103
B =138

建筑物 4
R =201
G =192
B =217

阴影
R =74
G =75
B =82

工具：【油彩平笔】/【边缘笔】

04 绘制窗框

用【钢笔】工具→【针管笔】绘制天窗的轮廓。先根据
透视画出横向的窗框线条，由近至远绘制笔直的线条，
一气呵成。

窗框
R =47
G =43
B =38

工具：【针管笔】

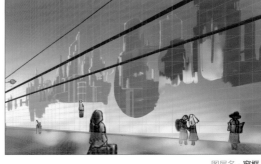

图层名：窗框 1

05 复制窗框

用【针管笔】绘制纵向的窗框线条。纵向的窗框线条数量较多，
绘制起来较为费时，可以先画一条线再【复制】(Ctrl+C) 和【粘
贴】(Ctrl+V)，配合透视【自由变换】(Ctrl+Shift+T) 不断增加。
将复制后增加的图层合并为一个图层。

窗框
R =47
G =43
B =38

工具：【针管笔】

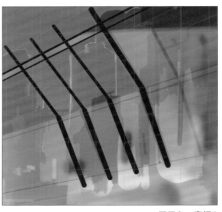

图层名：窗框 2

06 | 绘制天花板的窗框

新建图层"窗框3"，借助网格用【针管笔】绘制天花板的窗户。按照同样的方法【复制】（Ctrl+C）、【粘贴】（Ctrl+V）、【自由变换】（Ctrl+Shift+T）增加线条。数码作画的优势就在于能够如此轻松地绘制人造物体。

窗框
R =47
G =43
B =38

工具：【针管笔】

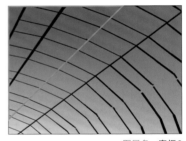

图层名：窗框3

07 | 绘制窗框的反光，绘制玻璃窗

❶新建图层，添加窗框。用【针管笔】绘制反光，使窗框看起来更真实。

❷新建图层"远近感"，用【温和】在远处轻轻上色，营造出远近感。复制"远近感"图层，分别置于"窗框1~3"图层的上方，并【创建剪贴蒙版】。

❸用【温和】给窗户玻璃上色，营造出朦胧的感觉，内侧则用【橡皮擦】工具→【柔软】擦除。降低图层的不透明度，透出下方的画面。

❶ | 图层名：窗框4 ❷ | 图层名：远近感

❸

将玻璃的四角绘制出像布满灰尘一般的模糊感，中央则较为透明。

图层名：窗户玻璃/不透明度56%

❶反光
R =129
G =106
B =114

❷远近感
R =238
G =226
B =228

❸玻璃的朦胧感
R =188
G =175
B =186

工具：❶【针管笔】/❷【温和】/❸【柔软】

08 | 绘制远处的墙壁和航空障碍灯

❶新建图层，用【画笔】工具→【透明水彩】和【触感笔】绘制远处的墙壁。

❷在新建图层中用【钢笔】工具→【G笔】绘制圆点作为航空障碍灯。

❶远处的墙壁
R =54
G =50
B =56

被火车遮挡的部分不需要绘制，只改变可见部分的颜色即可。

图层名：墙壁

图层名：航空灯

❷航空障碍灯
R =223
G =75
B =47

工具：❶【透明水彩】/❶【触感笔】/❷【G笔】

绘制火车

绘制主体物火车。

图层结构

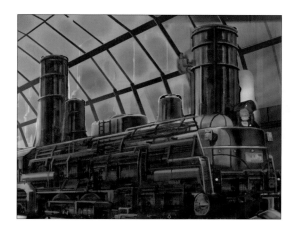

01 绘制大致的阴影

先用【温和】绘制大致的阴影，表现铁的厚重，营造出立体感。尽量大胆提高对比度，选择偏深的颜色。

阴影
R =35
G =62
B =70

工具：【温和】

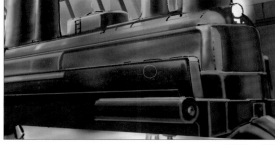

图层名：底色

02 绘制细节

用淡绿色和土黄色绘制细节。参考真实的火车仔细上色，添加细节。

淡绿色
R =146
G =171
B =178

阴影
R =35
G =62
B =70

土黄色
R =132
G =117
B =101

工具：【透明水彩】/【触感笔】

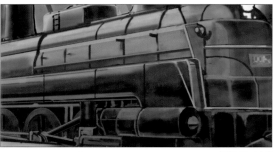

图层名：底色

193

03 追加细节

新建图层，用【吸管】(Alt)选取底色，再用比其更暗的颜色绘制细节。在第193页步骤 **02** 中是根据真实的火车增加细节，在这个图层中则是根据自己的喜好添加颜色，随意增加铁管和车灯。这样画面才更加复杂，更具原创性，也愈加能吸引人的注意力。

添加亮色的车灯。 铆钉更能体现出蒸汽火车的感觉。

深色
R =67
G =58
B =63

车灯
R =207
G =212
B =157

铆钉
R =97
G =108
B =117

铁管
R =86
G =71
B =68

梯子
R =107
G =97
B =83

工具：【透明水彩】/【触感笔】

添加铁管和梯子。

图层名：**整体加笔**

04 为不足的部分加笔

❶新建图层，用【触感笔】为细节不充足的部分加笔。
❷用【G笔】绘制烟囱上小小的车灯。

❷增加小车灯　　　　　❶增加外部装饰

❶外部装饰1
R =86
G =108
B =120

❶外部装饰2
R =60
G =74
B =85

❶外部装饰3
R =66
G =73
B =85

❶汽缸1
R =100
G =112
B =117

❶汽缸2
R =60
G =81
B =101

❷车灯
R =200
G =204
B =150

工具：❶【触感笔】/❷【G笔】

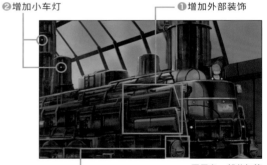

❶增加蒸汽朋克风格的装饰，绘制汽缸的细节。

图层名：**部分加笔**

05 使轮廓更显眼

为使轮廓更显眼，稍微提高周围的亮度。新建图层，将混合模式设为【滤色】，用【温和】上色。用【吸管】(Alt)选取周围的紫色和藏青色作为描画色。

紫色
R =91
G =82
B =103

藏青色
R =49
G =58
B =74

工具：【温和】

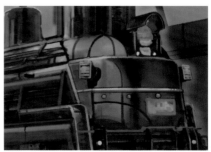

图层名：轮廓/【滤色】/不透明度81%

06 | 绘制火车车灯和反光

❶ 用【边缘笔】和【针管笔】对细节进行添加和修改。用【吸管】(Alt)从周围选取描画色，用深灰色和亮灰色绘制。

❷ 在混合模式为【滤色】和【叠加】模式的图层中用【边缘笔】在轮廓周围添加光。主要在【滤色】模式图层的右侧涂上冷色，在【叠加】模式图层的左侧涂上橘色。

❸ 在混合模式为【颜色减淡（发光）】的图层中用【温和】绘制车灯细节，描画色为黄色。

❹ 调整车灯的颜色。在混合模式为【正片叠底】的图层中用【温和】涂上暖色。

❺ 新建【叠加】模式的图层，用【针管笔】涂上明亮的颜色。

❻ 在新建图层中，用【温和】在车灯中心周围涂上白色。

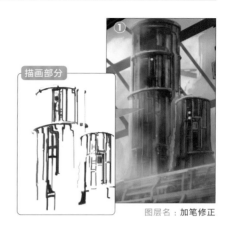
描画部分
图层名：加笔修正

描画部分
图层名：轮廓光 /【滤色】

描画部分
图层名：轮廓光 /
【叠加】/ 不透明度70%

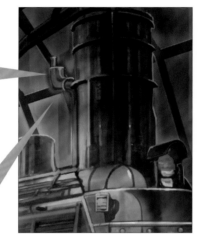

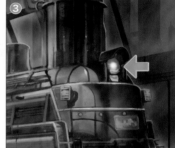
图层名：车灯 /【颜色减淡（发光）】

图层名：车灯颜色调整 /【正片叠底】

图层名：车灯灯光 /【叠加】
图层名：车灯中心

100%穿透
火车加笔
- 100%正常 车灯中心 ❻
- 100%叠加 车灯灯光 ❺
- 100%正片叠底 调整车灯颜色 ❹
- 100%颜色减淡(发光) 车灯 ❸
- 100%滤色 轮廓光 ❷
- 70%叠加 轮廓光 ❷
- 100%正常 加笔修正 ❶

❶暗灰色
R =42
G =49
B =54

❶亮灰色
R =95
G =101
B =94

❷冷色
R =168
G =172
B =245

❷橘色
R =238
G =188
B =127

❸❺黄色
R =242
G =241
B =181

❹暖色
R =186
G =106
B =116

❻白色
R =255
G =255
B =255

工具：❶❷【边缘笔】/ ❶❺【针管笔】/ ❸❹❻【温和】

07 添加火车的蒸汽和细节

❶用【温和】和【渲染边界水彩】绘制蒸汽。

❷稍微提高车灯亮度。在混合模式为【叠加】的图层中，用【温和】加上颜色。

❸用【边缘笔】添加火车的外部装饰。

❶蒸汽
R =255
G =255
B =255

❷车灯
R =246
G =237
B =168

❸外部装饰
R =86
G =100
B =102

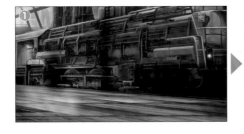

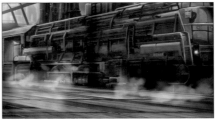

图层名：蒸汽

图层名：蒸汽火车车灯 /【叠加】

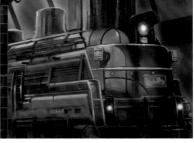

图层名：火车加笔

工具：❶❷【温和】/ ❶【渲染边界水彩】/ ❸【边缘笔】

POINT!

描绘的密度与构图

将画面九等分。在绘制细节和添加光线时，注意以中央部分为中心，这样效果较好。在这幅画中，光线照射在火车上的反光和角色的脸部都处于此位置，这是因为好看的东西放在画面中央更容易吸引人的注意力。

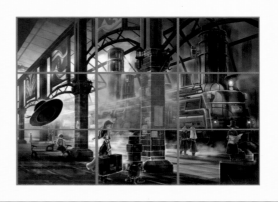

绘制车站站台

绘制车站站台的细节，包括地面和柱子等处。

图层结构

01　给地板上底色

❶【复制】(Ctrl+C)并【粘贴】(Ctrl+V)自制的素材画像（详见第206页）至插画的画布上，用【自由变换】(Ctrl+Shift+T)配合地面的透视。上底色时【创建剪贴蒙版】，将图层设为【叠加】模式。

❷复制底色图层，设置为【叠加】模式重叠在上方。

❸新建图层，用【钢笔】工具→【G笔】在瓷砖边缘加上高光。

❹新建混合模式为【叠加】的图层，上色改变一部分瓷砖的颜色。

❺合并所有地面图层为"地面底色"图层。

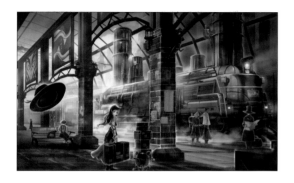

图层名：素材／【叠加】／不透明度98%

图层名：底色副本／【叠加】／不透明度33%

图层名：高光

图层名：加色／【叠加】

图层名：地面底色

❸高光
R =124
G =135
B =148

❹改变地砖颜色
R =154
G =125
B =92

工具：【G笔】

02　给地面上色

❶【粘贴】(Ctrl+V)"砖块素材"图像（详见第207页），用【自由变换】(Ctrl+Shift+T)配合透视调整。

❷将"砖块素材"图层的混合模式改为【正片叠底】。使之与"地面底色"混合后让画面变暗。

❸复制"砖块素材"图层，将混合模式设为【正常】，不透明度设为14%，稍微提高砖块的亮度。

❹用【温和】涂上蓝灰色，降低远处的对比度。

❺新建混合模式为【柔光】的图层"光1"和"光2"，用【温和】稍微在地面远处涂色补充光线。

图层名：砖块素材

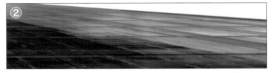

图层名：砖块素材/【正片叠底】/不透明度98%

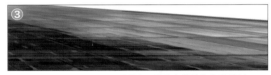

图层名：砖块素材副本/不透明度14%

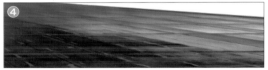

图层名：修正对比度 地面/不透明度67%

蓝灰色
R =127
G =130
B =147

光
R =200
G =189
B =198

工具：❹❺【温和】

图层名：光1/【柔光】/不透明度26%　　图层名：光2/【柔光】

03　绘制柱子

在柱子上同样粘贴自制素材并调整形状，用【边缘笔】添加轮廓修改。

柱子
R =62
G =54
B =53

细节
R =118
G =121
B =117

柱子铁架
R =66
G =71
B =69

工具：【边缘笔】

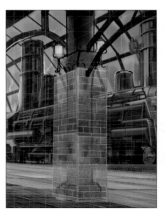

图层名：柱子

04 绘制广告

绘制广告，改变形状后粘贴。广告是以这个世界的文字写成的虚拟广告（也许是信仰蒸汽的人贴出的宣传广告呢）。

❶新建图层，用【边缘笔】绘制出色彩分明的平面图案。

❷用【自由变换】(Ctrl+Shift+T) 配合透视改变形状，放在适合的位置。

广告1
R =77
G =72
B =68

广告2
R =141
G =83
B =76

广告3
R =189
G =163
B =99

广告4
R =79
G =114
B =124

广告5
R =249
G =234
B =176

广告6
R =112
G =83
B =54

工具：【边缘笔】

图层名：广告 / 不透明度77%
图层名：广告 2/ 不透明度30%
图层名：广告 3/ 不透明度65%

05 绘制柱子上的灯

❶绘制柱子上的灯，大面积部分用【油彩平笔】，细节处用【边缘笔】。

❷在混合模式为【滤色】的图层中用【温和】涂上颜色，改变远处灯光的色调，营造远近感。

❸灯光稍显刺眼，可以新建图层涂上灰色，控制一下光的亮度。

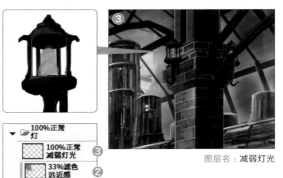

图层名：灯

图层名：减弱灯光

图层名：远近感 /【滤色】/ 不透明度33%

工具：❶【油彩平笔】/ ❶【边缘笔】/ ❷【温和】/ ❸【针管笔】

❶棕色
R =75
G =65
B =33

❶红色
R =184
G =70
B =6

❶柠檬黄色
R =233
G =252
B =119

❷蓝色
R =114
G =127
B =176

❷橘色
R =242
G =191
B =112

❸灰色
R =169
G =171
B =175

06 用照片合成

用照片合成画面，提高画面整体质感，主要改变远处的场景。

❶ 用【文件】菜单→【导入】→【图像】导入自己拍摄的照片文件。

❷ 调整导入照片的大小和位置，点击【图层】菜单→【栅格化】
创建栅格图层。

❸ 在【图层】面板中向下移动照片图层，使远景的建筑物显
得更远。将混合模式设为【强光】，与下方图像合成，降
低不透明度为72%调整颜色深浅。

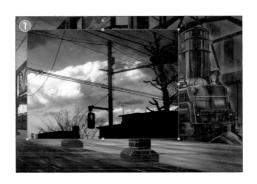

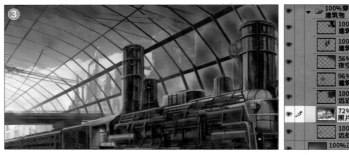

图层名：照片加工 /【强光】/ 不透明度72%

07 再次用照片合成

再次导入想用的照片合成，利用照片的明暗稍微增加一些朦胧的光影。

❶ 导入照片，栅格化图层。用【滤
镜】菜单→【模糊】→【高斯模
糊】模糊画面，【模糊范围】为
100左右。

❷ 将混合模式设为【叠加】重叠
在上方，用不透明度调整颜色
深浅。图层位于柱子图层下方，
火车和地面图层上方。提高部
分区域的亮度，或降低，充分
展现出早晨的效果。

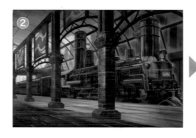

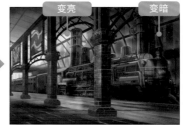

图层名：照片加工 /【叠加】/ 不透明度65%

08 | 营造空气感

用【温和】描绘从里面透出来的光，营造一种空气感。

❶ 在正常模式的图层中用【温和】涂上橘色，在上方新建混合模式为【叠加】的图层"光 2"提高亮度。

❷ 在上方的【正常】模式图层中添加笔触，显得光更加真实。

❸ 在混合模式为【叠加】的图层中给火车前方的烟囱也补上光。

❹ 新建混合模式为【滤色】的图层，涂亮（涂淡）远处。

❺ 在近处的窗边涂上偏亮的蓝色，使其稍微变亮一些。

❻ 在混合模式为【柔光】的图层中，用与步骤❺相同的蓝色涂抹火车前方区域，调整颜色。

图层结构

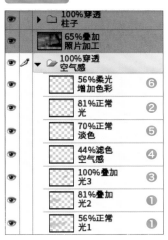

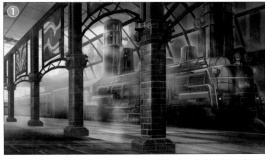

图层名：光 1/不透明度 56%
图层名：光 2/【叠加】/不透明度 81%

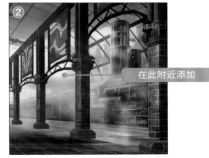

图层名：光/不透明度 81%

在此附近添加

图层名：光 3/【叠加】

图层名：空气感/【滤色】/
不透明度 44%

❶光 1
R =231
G =189
B =165

❷光 2
R =249
G =232
B =209

❸光 3
R =207
G =175
B =157

❹涂淡远处
R =255
G =178
B =184

❺❻蓝色
R =108
G =130
B =151

工具：【温和】

❺图层名：淡色/不透明度 70%
❻图层名：增加色彩/
【柔光】/不透明度 56%

09 用照片合成改变整体色调

整体颜色浓度不足，便用照片素材作为颜色滤镜合成。导入照片，将混合模式设为【叠加】合成颜色。当合成后的颜色有不足之处时，可用选择透明色的【温和】和【铅笔】工具→【淡芯铅笔】擦除。

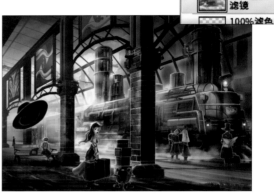

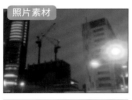

照片素材

原本的照片素材，合成时将灯光放在火车车灯附近。

混合模式为【正常】且不透明度为100%时如上图所示。

工具：【温和】/【淡芯铅笔】

图层名：滤镜 /【叠加】/ 不透明度63%

10 绘制时刻表、贴纸和破旧的招贴

❶新建图层，用【边缘笔】绘制贴在柱子上的时刻表。

❷新建图层，用【边缘笔】绘制招贴和贴纸细节，提高精致程度。不用以整个画面为中心，只添加在显眼的地方，使画面更具层次感。

图层名：时刻表

❶时刻表底色
R =100
G =98
B =79

❷时刻表细节
R =148
G =152
B =144

❷贴纸1
R =172
G =135
B =123

❷贴纸2
R =93
G =104
B =108

❷贴纸3
R =92
G =146
B =90

工具：【边缘笔】

图层名：柱子招贴加笔
图层名：贴纸

收尾技巧

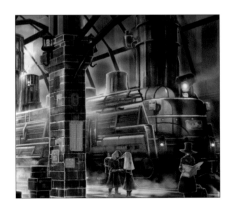

图层结构

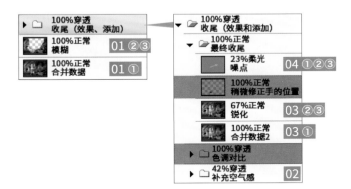

01 稍微模糊近处和边缘

稍微模糊一部分画面，使中心附近更显眼。

❶ 点击【图层】菜单→【盖印可见图层】，在最上方创建合并后的图层"合并数据"。

❷ 为需要模糊的部分创建选区，【复制】（Ctrl+C）和【粘贴】（Ctrl+V）在上方重叠。将【粘贴】后的图层作为"模糊"图层。

❸ 用【滤镜】菜单→【模糊】→【高斯模糊】模糊画面。像照片对焦一样，通过模糊画面近处和边缘，使中央需要展现的部分更显眼。

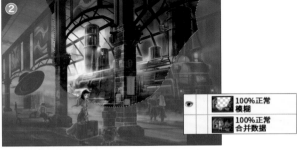

※ 为便于解说将选区部分用红色表示。

图层名：模糊

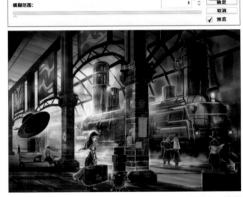

图层名：模糊

❶选择【图层】菜单→【新建色调调整图层】→【色阶】稍微调亮画面。

❷创建【曲线】色调调整图层，调整图表，调节对比度使画面进一步变亮。

❸用【色彩平衡】色调调整图层修改。将中间调的颜色调成偏【红色】和【绿色】，通过降低不透明度来调整修改强度。修改几乎遍布整个画面，将不希望修改的部分用图层蒙版遮住。

❹在【色彩平衡】的色调调整图层中，将画面远处和帽子上方附近修改至偏【红色】，用图层蒙版限制修改的范围。

❺在混合模式为【柔光】的图层中，将画面左侧附近用【温和】涂上绿色。

❻在【色相/饱和度/明度】的色调调整图层中，将远处的黄色附近稍微增加一些橘色。

❼将步骤❶～❻的图层移入一个图层组，混合模式设置为【穿透】，降低不透明度控制色调调整的程度，这里调整为42%。

❶

图层名：色阶1/不透明度88%

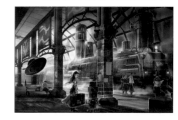

❷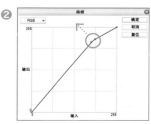

图层名：曲线1/
不透明度70%

❸

图层名：色彩平衡A/
不透明度17%

❹

图层名：色彩平衡B

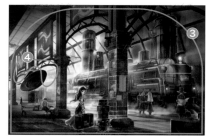

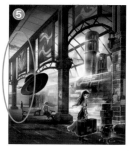

描画部分

❺绿色
R =176
G =225
B =153

图层名：画面左端/【柔光】　　　工具：【温和】

❻

图层名：色相/饱和度/明度1/不透明度60%

❼

03 加上锐化滤镜

用锐化滤镜使画面更清晰。

❶ 点击【图层】菜单→【盖印可见图层】创建合并后的图层。

❷ 复制步骤❶中创建的图层，命名为"锐化"。

❸ 选择"锐化"图层，选择【滤镜】菜单→【锐化】→【锐化】。降低不透明度调整至合适的程度，修改完成。

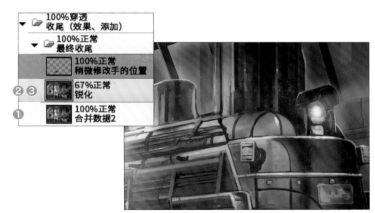

图层名：锐化 / 不透明度67%

04 增加噪点滤镜

最后使用柏林噪声滤镜，使画面产生手绘感。

❶ 新建图层，命名为"噪点"。

❷ 选择【滤镜】菜单→【描画】→【柏林噪声】，按照显示的对话框设置。为避免画面的锐化效果消失，将【比例】设置为3左右。

❸ 将混合模式设置为【柔光】，不透明度设为28%，增加粗糙的质感。

3.05

图层名：噪点 /【柔光】/
不透明度28%

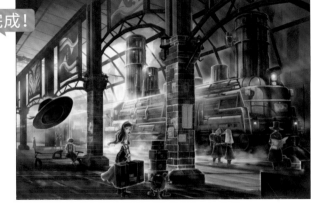

完成！

制作地面和柱子的素材

本案例中，在绘制地面和柱子之前（详见第197页步骤 01 和第198页步骤 02 03），制作了瓷砖素材和墙砖素材。素材完成后，也能用在其他插画中，非常方便。

1 | 划线分割

在长方形中上底色，划线绘制成瓷砖的形状。

底色
R =105
G =101
B =106

线
R =40
G =41
B =53

按照同等距离划线，可以点击【视图】菜单→【网格】显示网格，同时勾选【视图】菜单→【对齐到网格】。

2 | 绘制瓷砖

用【触感笔】和【画笔】工具→【墨水】→【淡墨】留下笔触感，再用【画笔】工具→【水彩】→【刷涂＆溶合】和【渲染边界水彩】混合，绘制出质感。
用【钢笔】工具→【G笔】在需要边界清晰的地方绘制边缘线条。

用【G笔】加上清晰的反光，能表现出坚硬的质感。

笔触感1
R =230
G =224
B =203

笔触感2
R =150
G =148
B =145

笔触感3
R =112
G =115
B =121

反光
R =220
G =215
B =200

❶ 通过【复制】(Ctrl+C) 和【粘贴】(Ctrl+V)
增加瓷砖。

❷ 横向也【复制】(Ctrl+C) 并【粘贴】
(Ctrl+V)，再用【缩放/旋转】(Ctrl+T)
横向缩小，加入尺寸不同的瓷砖。

完成！

墙砖素材

与地面素材一样，墙砖素材同样使用【触感笔】、【淡墨】、【渲染边界水彩】绘制。

完成！

底色	线条	笔触感1	笔触感2	笔触感3
R =124	R =178	R =193	R =137	R =97
G =107	G =177	G =169	G =112	G =75
B =115	B =187	B =160	B =113	B =76

⬇ 自定义素材可以下载。(见第7页)

图书在版编目（CIP）数据

上色法典：完全掌握专业画师技法.背景篇 ／（日）
Sideranch编著；蓝春蕾译. -- 北京：中国广播影视出
版社，2023.10

ISBN 978-7-5043-9084-4

Ⅰ．①上… Ⅱ．①S… ②蓝… Ⅲ．①插图(绘画)－计
算机辅助设计－图像处理软件 Ⅳ．①J218.5-39

中国国家版本馆CIP数据核字(2023)第147243号

著作权合同登记号：图字 01-2023-3434

上色法典：完全掌握专业画师技法. 背景篇

[日]Sideranch 编著　蓝春蕾 译

责任编辑	王 萱　胡欣怡
策　划	刘艳秋
装帧设计	李宗男
责任校对	张 哲

出版发行	中国广播影视出版社
电　话	010-86093580　010-86093583
社　址	北京市西城区真武庙二条9号
邮　编	100045
网　址	www.crtp.com.cn
电子邮箱	crtp8@sina.com
经　销	全国各地新华书店
印　刷	北京盛通印刷股份有限公司

开　本	880毫米×1230毫米　1/16
字　数	77（千）字
印　张	13
版　次	2023年10月第1版　2023年10月第1次印刷

书　号	ISBN 978-7-5043-9084-4
定　价	119.00元